藝 術 史 上 的 天 才 奇 作 大 解 謎

瘋狂 美術館

The Strangest Paintings, Sculptures and Other Curiosities from the History of Art

The Madman's Gallery

EDWARD BROOKE-HITCHING

愛德華・布魯克希欽 —— 著 吳莉君 —— 譯

原點

CONTENTS
目次

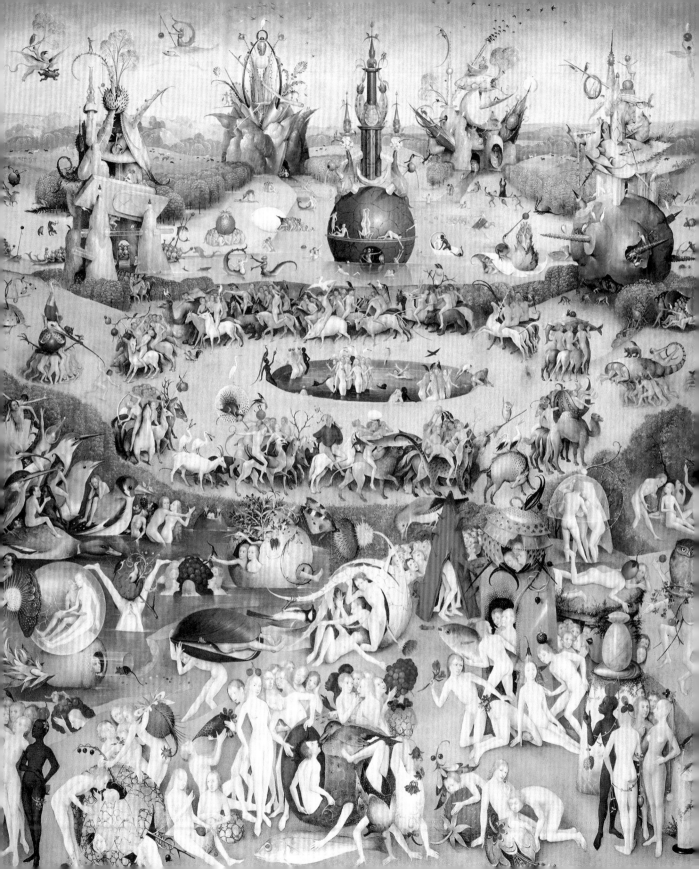

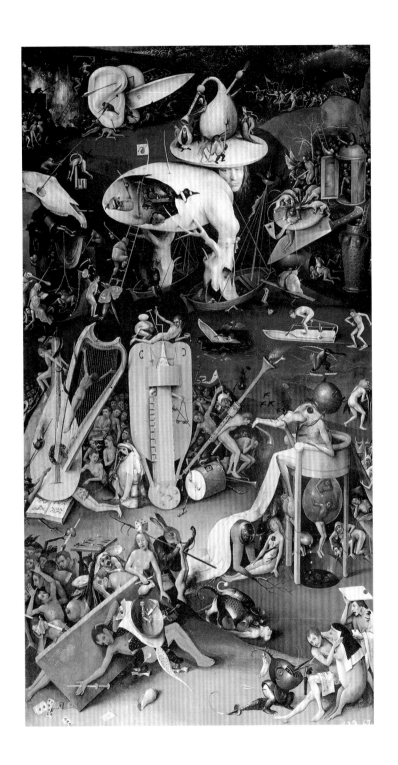

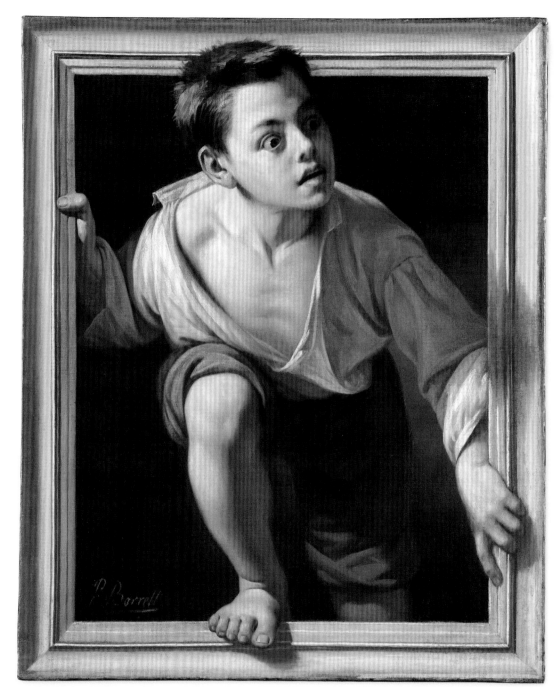

《逃離評論》（*Escaping Criticism*），1874，西班牙畫家佩雷‧伯雷爾‧德爾‧卡索（Pere Borrell del Caso）。隨著這位年輕主角瞪大眼睛進入這個世界，真實與虛構之間的界線也跟著模糊起來，有史以來最偉大的欺眼畫之一。

INTRODUCTION

「藝術召喚神祕，沒有它，世界將不存在。」

——**賀內・馬格利特**（René Magritte）

　　1936 年 7 月 1 日，在倫敦新柏靈頓藝廊（New Burlington Galleries），超現實主義藝術家薩爾瓦多・達利（Salvador Dalí）站在觀眾前面，那是第一屆國際超現實主義展（International Surrealism Exhibition）的內容之一。他穿了一身潛水裝，一手牽著兩隻狗，另一手拿著撞球桿，針對超現實藝術展開熱情演說。不過，觀眾幾乎沒聽到達利講了什麼，因為他還戴了一頂青銅和黃銅做的密封式潛水頭盔。就這場展覽而言，達利的演出並不意外，畢竟展覽開幕那天，超現實主義的共同創立者安德烈・布賀東（André Breton）就穿了一身綠色行頭、抽著綠色菸斗發表演說。同一時間，詩人狄倫・湯瑪斯（Dylan Thomas）在會場四處遊走，給賓客送茶，只不過杯裡裝的是水煮細繩（「您要淡一點還是濃一點？」）。達利繼續悶在頭罩裡進行演說，每當有人努力聆聽，就會看到他瘋狂比劃，直到他的同伴終於意識到，他的瘋狂揮舞其實是在求救：他悶在頭盔裡快窒息了。詩人大衛・加斯科因（David Gascoyne）立刻跳上前去，用撞球桿撬開頭盔，觀眾報以熱烈掌聲，以為這些都是刻意安排好的表演內容。

瞧！藝術界瘋狂幽默的天才怪胎

　　我是在 2015 年反思了這段古怪插曲以及藝術史上其他類似的怪異故事，因而有了本書的構想，偏巧 2015 年也是這類藝術怪事特別多的一年。那一年，塗鴉大師班克西（Banksy）的《迪士馬不樂園》（*Dismaland Bemusement Park*）在英國的薩莫塞特（Somerset）剛剛開幕，他以諧仿的手法，將一整座廢棄的海濱度假勝地改造成暗黑扭曲版的迪士尼樂園，吸引了從世界各地而來的十五萬多名訪客。同一年，行為藝術家史泰拉克（Stelarc）則在培育一隻人耳，將它附接在自己的手臂上，等於多了一支

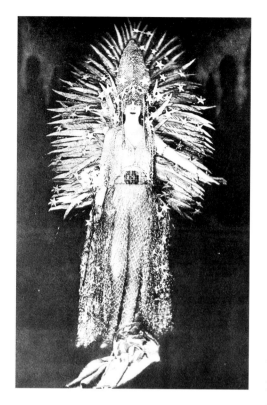

露易莎・卡薩蒂侯爵夫人（Marchesa Luisa Casati），攝於 1922。美好時代（Belle Époque）的代表人物，也是曼・雷（Man Ray）等超現實主義和未來主義藝術家的謬斯。卡薩蒂致力成為「活藝術品」，並收集自己的蠟像，用自己的頭髮給蠟像製作假髮。這身裝扮是委託俄羅斯芭蕾舞團的服裝設計師製作，以滿滿的小電燈泡為特色，那些燈泡曾經發生短路，帶來一陣強烈電擊，震得她整個人向後空翻。

麥克風可竊聽對話。（那一年，耳朵特別流行，藝術家迪穆特・史特伯〔Diemut Strebe〕展出《甜心寶貝》〔Sugababe〕，利用梵谷家族的基因樣本以生物工程科技複製出梵谷斷耳的活體。[1]）

與此同時，媒體報導，西班牙西北部的博爾哈（Borja）創下該鎮的遊客來訪紀錄，大家都是跑來欣賞被「修復」得面目全非的濕壁畫《瞧，那個人》（Ecce Homo），那起災難性修復事件是 2012 年由一位八十多歲未受訓練的業餘老太太賽希莉亞・吉梅尼斯（Cecilia Giménez）造成的，曾登上世界各地的報章頭條（這起事件與其他類似插曲，詳見第 61 頁）。

就在史泰拉克培育耳朵而吉梅尼斯老太太忍受著又一年的嘲笑時，我忙著為圖文書《怪書研究室》（The Madman's Library, 2020）拼組材料，該書收集了最奇怪的書籍與手稿，也就是文學版的「珍奇」，藉此檢視文學史上更為朦朧晦澀、引人入勝的部分。古書世界，那些若隱若現、由深色皮革裝幀組成的牆面，以及高深莫測的行話，對門外漢而言，就像個生人勿近、封閉私密的俱樂部。但身為藝術經銷商的兒子，從小在稀有古董店長大，我倒是從中學到：一件歷史珍品加上一則扣人心弦的故事，可以讓最複雜的專業研究領域頓時變得可親易懂。藝術界也有同樣令人生畏的複雜學術和批判理論，但就和文學圈一樣，藝術界當然也有瘋狂幽默的天才怪胎史，以及天馬行空的想像實驗可供探索，就像上面提到的這幾個例子。[2]

1. 生物學家彼得・梅沃（Sir Peter Medawar, 1915-87）曾經抱怨道：「如果是科學家想要割掉自己的耳朵，沒有人會認為此舉可證明他擁有敏銳的感性。」

2. 這裡還有另一個故事。1976 年 2 月，一群自稱為「Ddart」的行為藝術家，花了一個禮拜的時間，戴著類似冰淇淋甜筒的帽子，並用帽頂頂著一根三公尺長的桿子，保持平衡不讓桿子落地，繞著諾福克鄉間的一個大圓形走了兩百四十公里。有人詢問，這麼做有何意義？他們無法回答。

一場怪咖齊聚的珍奇美術館

　　但《瘋狂美術館》想要提供另類的藝術史導覽，把重心放在一些古怪的、被遺忘的和反常的作品。所有作品都伴隨著一些故事，可讓我們窺探它們的創作者與創作時代的生活。當然，其中也包含一些眾所周知的作品，但它們之所以雀屏中選，進入這座假想性的珍奇美術館，並非它們擁有傑作的殊榮，而是因為在它們創作的時代以及今天這個時代，它們都怪得出奇。既然有這些眾所周知的作品，為了平衡，我也納入一些可以讓讀者得到新發現的作品。例如，為了平衡耶羅尼米斯·波希（Hieronymus Bosch）的三聯畫（參見第 68 頁）和那些噩夢生物的黑暗宇宙，我們放

了精采絕倫的《路西法的新駁船》（Lucifer's New Row-Barge，參見第 142 頁）以及札赫·布里查（Zarh H. Pritchard）的作品，他是第一位在水下作畫的藝術家（參見第 191 頁）。又比如，雖然有些人對喬瓦尼·巴蒂斯塔·皮拉內西（Giovanni Battista Piranesi）的《想像的監獄》（Imaginary Prisons）已經很熟悉，但他們對十七世紀的秘魯火槍手天使或裸體版的《蒙娜麗莎》也許會覺得新奇，前者是描繪盛裝打扮的持槍天使（參見第 128 頁），後者跟達文西的《蒙娜麗莎》創作於同一時間（參見第 79 頁），而且一般認為，是根據達文西本人遺失的原作摹製而成。

左圖｜為何要在作品上簽名落款呢？1508 年，德國畫家老盧卡斯·克拉納赫（Lucas Cranach the Elder, 1472–1553）被授予專屬紋章：一條翼蛇，自此之後，他就將翼蛇當成落款，例如左圖所示的 1514 年作品。**上圖**｜1870 年代，惠斯勒（James McNeill Whistler, 1834–1903）用他設計的蝴蝶做為油畫和版畫的落款，甚至連信件、筆記與邀請卡也都使用蝴蝶設計。他的蝴蝶符號深受歡迎，在蝴蝶落款出現之前就買了畫作的老顧客，還會特地將當初購買的作品拿回來，請他加上蝴蝶落款。

從日本、中國到歐洲，
橫跨全球的奇人軼事大蒐奇

在為本書挑選作品時，有一點也很重要，那就是要以全球做為蒐羅範圍，展示出跨越各個傳統、地域和時代，令人愉悅、陶醉、紛繁多樣的創意想像。例如，在日本，我們找到十三到十九世紀、美麗異常的九相圖（描繪屍體在自然界中分解的水彩畫），有些類似歐洲提醒人們生命脆弱的「勿忘死」傳統（參見第46頁）；我們也檢視了十九世紀漂亮的「火消半纏」（參見第174頁），穿在消防員身上的藝術作品。在中國歷史上，古怪藝術家的常見程度不下於歐洲。當我們想到潑灑顏料的藝術家時，往往會浮現傑克森·帕洛克（Jackson Pollock, 1912-56）之類的二十世紀人物，但我們也該把王洽（也稱王默、王墨，活躍於785-805）加入名單，可惜他的作品並未留存至今。王洽別名「王潑墨」，西元840年出版的《唐朝名畫錄》，記載了王洽喜歡在醉酒之後隨意將墨潑在絲絹上，然後用雙手、雙腳和背部掃抹，從一團混亂中造化出山水形狀。「醺酣之後，即以墨潑。或笑或吟，腳蹙手抹。或揮或掃。」（作家張彥遠〔活躍於847〕提到，王潑墨喝醉後喜歡以頭髻取墨，抵於絹素作畫。）

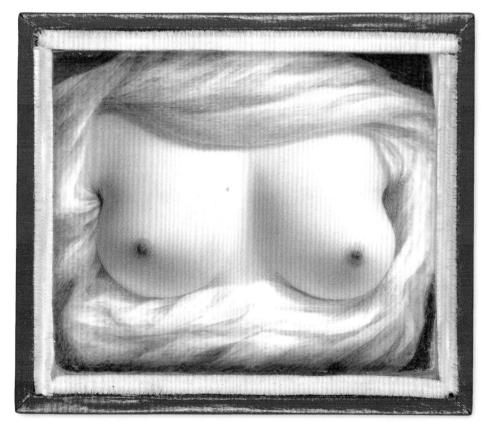

這幅自畫像是紐約大都會博物館最不尋常的藏品之一，創作者是美國微型畫家莎拉·古德里奇（Sarah Goodridge, 1788–1853）。《顯露之美》（*Beauty Revealed*）的尺寸只有六點七公分寬、八公分長，是藝術家送給政治家丹尼爾·韋伯斯特（Daniel Webster, 1782–1852）的定情信物，韋伯斯特是她的密友，也曾請她畫過幾次肖像。

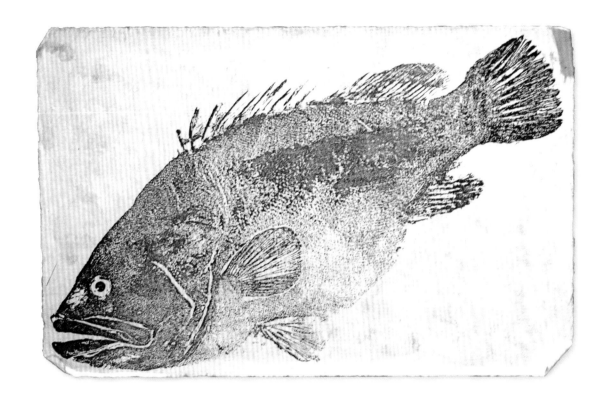

魚拓是日本製作魚類版畫的傳統技術，起源於十九世紀漁民記錄漁獲的做法。將魚或其他海產塗上墨汁，然後壓印在和紙上。

鬼魂藝術？藝術惡作劇？夢的潛意識？

這裡挑選的每件作品，不僅代表它所屬的藝術運動，也代表某個更廣泛的主題。例如，進入「潛水人之墓」（*Tomb of the Diver*，參見第 31 頁）的來世空間，我們探討了墓葬藝術；檢視亨利‧菲斯利（Henry Fuseli）的《夢魘》（*The Nightmare*，參見第 160 頁）和阿爾布雷希特‧杜勒（Albrecht Dürer）的末日夢境（參見頁 161），我們漫遊了作夢藝術的潛意識地景。神祕的皮耶‧布拉索（Pierre Brassau）的作品（參見第 230 頁），將我們帶入藝術惡作劇的領域；而藉由阿特蜜希雅‧真蒂萊斯基（Artemisia Gentileschi）的悲慘故事，我們探索復仇藝術的概念，等等。[3] 這座美術館裡陳列了偷盜藝術，局外人藝術，做來敲爛的藝術，用人體做的藝術，醜聞和諷刺的藝術，靈性的藝術和浴火之人的藝術。這裡還有鬼魂的藝術，瘋狂的藝術，想像的藝術，狗頭人的藝術，最早的食人族肖像，甚至有一幅畫作是描繪一位動不動就能騰空翱翔所以被視為飛行乘客守護神的義大利修士。

3.｜用藝術復仇的做法依然長盛不衰。2015 年，皇家肖像家協會（Royal Society of Portrait Painters）的第一任女性會長達芙妮‧托德（Daphne Todd）坦承，有位「令人討厭的年輕紳士」委託她繪製肖像，她決定用畫復仇。她在畫中加上代表魔鬼的尖角，但要等到最頂層顏料在五十至一百年後褪去顏色才會顯露出來。她告訴《獨立報》（*The Independent*）：「我不覺得我在這位年輕紳士肖像上動的手腳有什麼錯，因為並沒有影響到最後的成品。他們確實得到一幅很適合掛在牆上的畫作。」

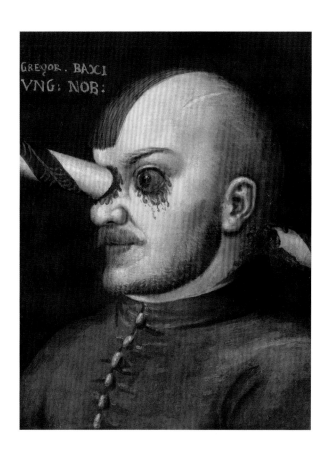

如果能用語言表達，又何必畫呢

從史前藝術到人工智慧的創作，這些文物展示了藝術想像的發展過程，幫助我們更加了解自己，了解這個世界，以及我們存在的意義。藝術家的性格在他們的作品中顯而易見，並未隨著時光流逝而黯淡。這些作品的象徵與意義依然有待詮釋，故事有待拆解，訊息有待破譯。在某種意義上，藝術品是一種難以置信的東西，一個小型、可攜帶的反常時空，其中涵納的故事質量與意義重量，是它實體容積的好幾倍。本美術館收藏的這些作品，是這類意義「暗星」（dark star）中密度最高的代表，闡明早在語言存在之前，藝術一直是我們這個物種的共同語言。就像二十世紀的美國藝術家愛德華・霍普（Edward Hopper）所說的：「如果能用話語表達，我又何必用畫的。」所以，讓我們開始對話吧。

左圖｜斐迪南二世大公所收藏中的驚人畫作，安布拉斯堡（Ambras Castle），奧地利因斯布魯克（Innsbruck）。這張十六世紀肖像的主人翁是匈牙利貴族格雷戈・巴奇（Gregor Baci），他的頭部在一次比武中遭長矛刺穿。鋸短的長矛留在他的頭顱裡，他就這樣又活了一年。長矛上的白漆可能是用氧化鋅製成，有預防感染的功效。

下圖｜《費城的救世主漂浮教堂》The Floating Church of the Redeemer of Philadelphia，1847。教士的水手傳教協會（Churchmen's Missionary Association for Seamen）構思了這座水上教堂，並將它建造在二十七公尺長、一百噸重的駁船上，這是該座教堂僅存的唯一圖像。教堂沿著德拉瓦河航行，以滿足各港口的水手需求。

右頁｜《四季頭像》Four Seasons in One Head，約 1590，朱賽佩・阿爾欽博托（Giuseppe Arcimboldo）。這件作品是藝術家在他人生「冬季」時繪製的自畫像，也是對他生涯的總結（參見第 98 頁「阿爾欽博托的組合藝術」）。

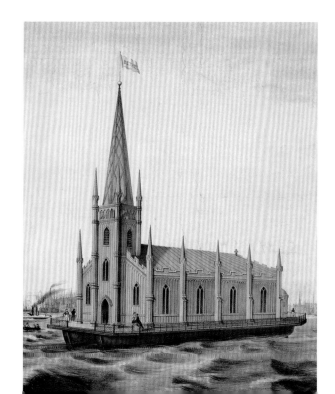

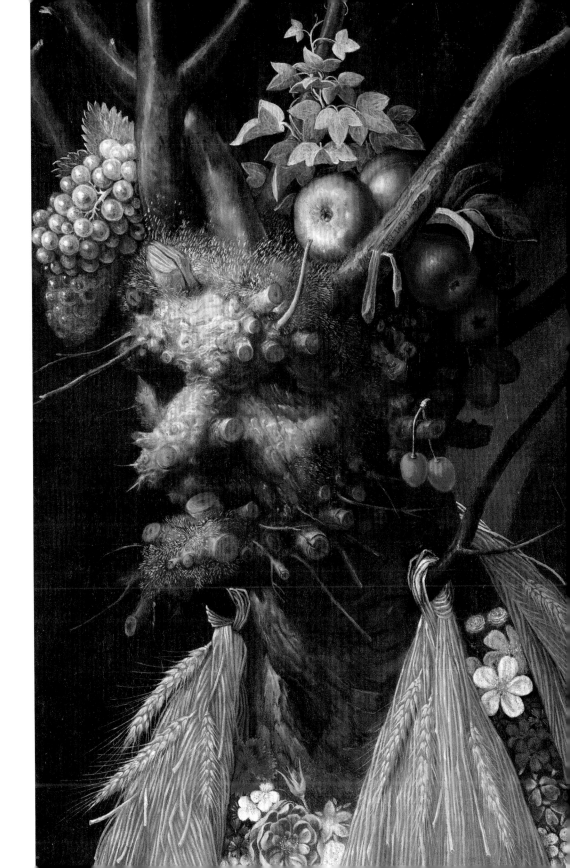

瘋狂美術館

THE
MADMAN'S
GALLERY

61 個主題逾 200 件
天才奇作大解謎

生育藝術・墓葬藝術・末日畫・魔鬼肖像・死亡藝術・傷口人・獨角獸・醜公爵夫人・
狗頭聖人・蔬果人・整容烘焙師・女性復仇・藝術竊案・食人族・多毛女・火槍手
天使・褻瀆藝術・想像監獄・鬼臉頭像・作夢藝術・消防藝術・奇屍加冕・美人畫・
水底畫家・靈性藝術・悲傷藝術・素人畫家・贗品爭議・人工智慧藝術……

VENUS OF HOHLE FELS

38,000 — 33,000 BC

AND OTHER FERTILITY ART

詭異神祕的原始之物

藝術始於何時何地？經過幾百年的調查與爭論，藝術的起源依然眾說紛紜；但我們可以說，大約三萬五千多年前，在今日德國西南方施瓦本侏羅山（Swabian Jura）的霍勒費爾斯（Hohle Fels，德文的意思是「中空岩石」）洞穴裡，有一位史前藝術家拾起一根長毛猛瑪象的獠牙，雕刻出目前已知最早的人類像。

恰巧，這位藝術家也為本書收藏的珍奇作品開創了先例，因為《霍勒費爾斯維納斯》正是一件極度奇怪又神祕的文物。在 2008 年之前的藝術史上，你找不到這類文物，因為它是在該年由圖賓根大學（University of Tübingen）尼古拉斯・康納德（Nicholas J. Conard）所率領的考古小組發現的。該小組找到這件奇怪人物像時，它碎成了六小片，位於霍勒費爾斯洞穴大廳地面層下方三公尺處的黏土淤泥中。事實證明，這座精彩的洞穴遺址可說是某種舊石器時代的珍奇櫃（cabinet of curiosities），學者在裡頭找到許多同樣令人興奮的發現。（例如，在這個洞穴的其他地方，發現用禿鷹骨頭雕成的長笛，可回溯到四萬二千年前，是目前所知最古老的樂器。）只有六公分高的《霍勒費爾斯維納斯》，脆弱到拳頭一握就會解體，但不知為何，它竟然能躲過千萬年的各種摧殘，重寫了有關史前雕刻的既定假設，硬是將這類藝術的起始年代比以往認定的時間往前推了七千多年。

但我們看到的究竟是什麼？這尊小雕像沒有頭；取而代之的，是從雙肩當中突起的一個雕刻孔環，表示這尊雕像可能是掛在脖子上的墜飾。這位維納斯有著誇大的雙臀和生殖器；高聳的胸部下方有兩隻短手臂，手臂末端是雕刻細膩的雙手和五指。她的軀幹鑿了深刻橫紋，或許代表衣服，雙腿與雙臂一般粗壯，透露著她的性徵才是重點所在。

雖然她的年代古老許多，但學者還是根據突出的性徵這點，將她歸類為

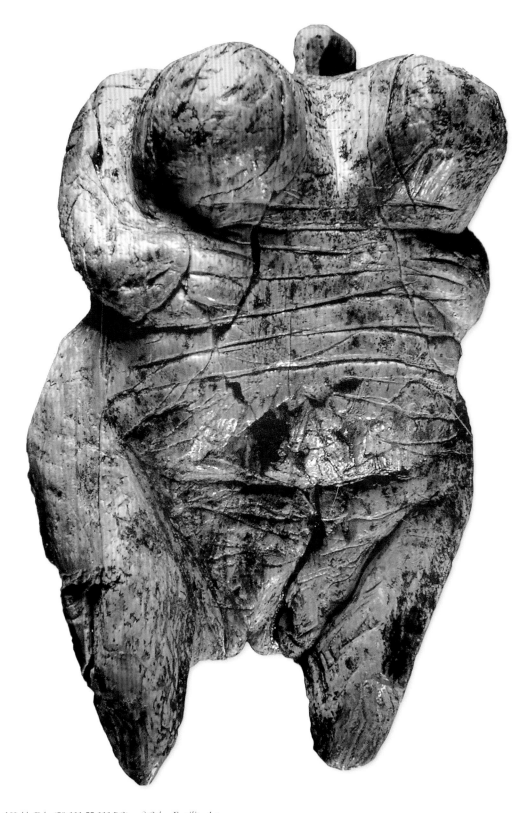

Venus of Hohle Fels (38,000-33,000 BC) and Other Fertility Art

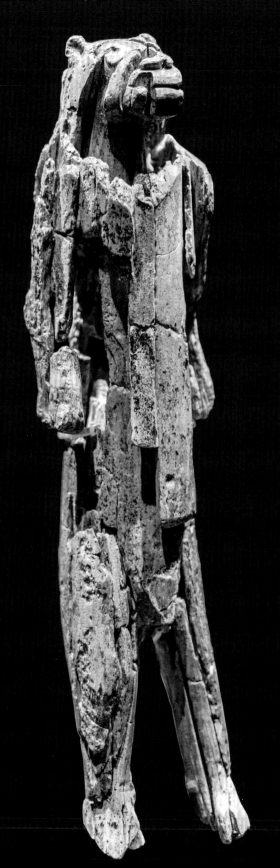

《獅人》*Löwenmensch* ｜這尊小雕像的年代甚至比《霍勒費爾斯維納斯》更為古老（可回溯到西元前 38,000 年左右），是在同一地點發現，但形式略有不同。它屬於獸人（人與動物的混合體），先前在施瓦本地區發現了二十幾尊。《獅人》的材料也是猛瑪象牙，用燧石刀雕鑿而成。至於它的性別是男是女，至今仍看法不一。

舊石器時代的維納斯雕像，這類雕像在歐洲各地都有發現，例如《維倫多爾夫的維納斯》（Venus of Willendorf，奧地利）、《蒙帕齊耶的維娜斯》（Venus of Monpazier，法國）、《下維斯特尼采的維納斯》（Venus of Dolní Věstonice，捷克），以及《薩維尼亞諾的維納斯》（Venus of Savignano，義大利）。長久以來，這些雕像的意義一直是爭論主題，但一般多認為，它們是生育的象徵，甚至就是生育女神，地位重要到足以花費這麼多時間用原始的工具雕鑿。

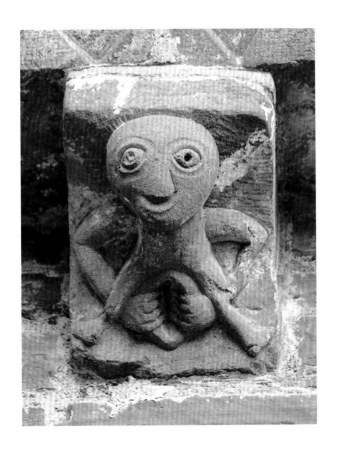

《希拉納吉》Sheela na gig 怪獸雕像，約 1140，聖瑪麗與聖大衛教堂（Church of St Mary and St David），英國赫里福德郡（Herefordshire）基爾佩克村（Kilpeck）｜時間快轉到十二世紀的歐洲，我們在一些教堂上發現這類「希拉納吉」雕像。關於它們的起源和誇張的外陰背後有何原因，一說認為它們代表了異教的生育女神；另一種說法認為它們是來鎮煞，可避開死亡、邪惡和不幸。

《女陰去打獵》Pussy Goes a Hunting｜數千件這類金屬徽章從中世紀歐洲存留至今，是基督徒朝聖時佩戴的。共同的特色是行走的女陰或陰莖，正在爬樓梯、戴帽子或騎馬等動作。當代文獻很少提及這類早期的紀念品，它們的意義至今成謎。可能是用來象徵生育能力，也可能和「希拉納吉」一樣，可用來辟邪，或表示可以進行性接觸。

今日，我們對於舊石器時代晚期歐洲的普遍印象，就是有一堆冰河時代的男性獵人四處追逐長毛猛瑪象和其他巨型動物，因此，發現這些古老的女性圖像藝術品確實令人興奮，它們為早期石器時代的生活提供了另一面的線索，並在人類創作發展史上豎下一塊重大里程碑。

《生育樹》Albero della Fecondità，1265，這件超凡絕倫的義大利濕壁畫，當地人稱為「陰莖樹」，1999年在那不勒斯的加里波底廣場（Piazza Garibaldi）附近發現，位於一座前小麥商店的街道層涼廊上。在保存工作進行期間，修復者遭到指控，說他們基於禮教顧慮清除掉好幾組睪丸，但修復者否認指控，說是因為必須清除上面的鹽、鈣沉積物才導致睪丸消失。

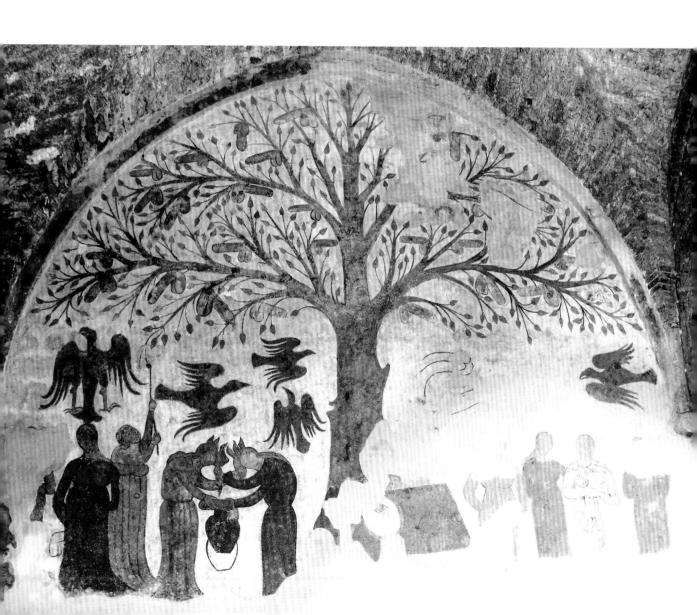

NEBRA SKY DISC

現存最古老的宇宙描述

1999 年，兩位業餘考古學家，或所謂的盜墓者，在德國薩克森—安哈特邦（Saxony-Anhalt）靠近內布拉（Nebra）的一處遺址，挖掘一座青銅時代的寶庫，出土了一件精彩非凡的藝術品。除了兩柄青銅劍、兩把斧頭、一支鑿子和幾只螺旋手環之外，他們也發現這件令人驚豔的青銅圓盤，直徑三十公分，氧化成帶有光澤的藍綠銅鏽色，上面以黃金鑲嵌了日月星辰符號。在歐洲考古史上，不曾見過任何稍有類似的文物。

偷盜者（後來遭到起訴，他們請求從寬量刑，反而讓刑責加重）將藏匿品賣給科隆（Cologne）一位非法古物經銷商，接下來兩年的時間，這只圓盤和其他一同陪葬的文物，在黑市中幾經易手。2002 年，德國哈勒（Halle）州立史前博物館（State Museum of Prehistory）的赫拉德·梅勒博士（Dr Harald Meller），在一次釣魚行動後，重新發現了這只圓盤，直到此時，世人才開始理解它的真實意義。

與圓盤一同埋葬的斧與劍，經過放射碳分析，可回溯到大約西元前 1600 年青銅時代的烏內蒂采（Unetic）文化。這意味著，經過驗證，內布拉星象盤是現存最古老有關宇宙的描述——傳統上認為，相較於古埃及和古希臘的開明文化，青銅時代的歐洲可說是知識黑暗之地，但這項驚人的發現卻對傳統看法提出質疑。這只星象盤十分複雜：盤裡鑲嵌的符號顯然包括了太陽和月亮，四周圍繞著看似隨機排列的星光，但可辨識出中央偏北特別醒目的昴宿星團（Pleiades cluster），在青銅時代的歐洲北部，它們就是在這個方位閃爍。

更耐人尋味的，是對圓盤邊緣那兩道金色弧線（其中一道不見了）的詮釋。它們跨越八十二度，正好與太陽在夏至日落與冬至日落之間沿著地平線移動的角度相符。換句話說，這只星象盤很可能是一種功能性裝置，可精準標誌出內布拉地區的夏至與冬至，對農業用途甚大。第三道金色弧線的特色

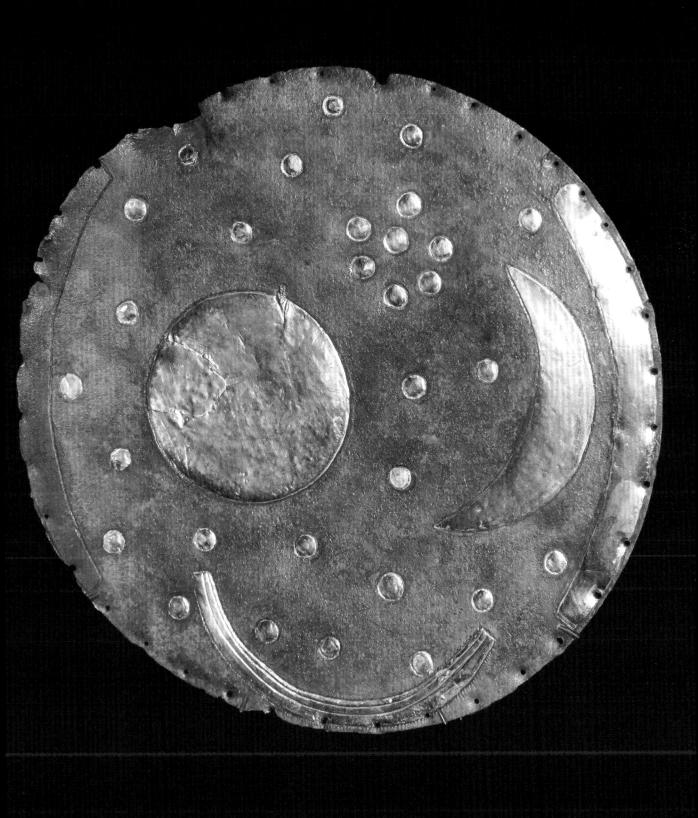

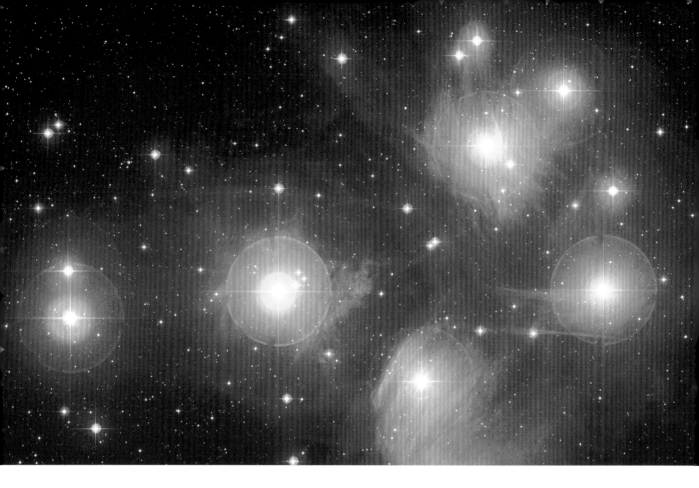

是從邊緣向上翹起，有人說它代表銀河系，也有人認為那是一道彩虹。不過，目前的主流理論帶有令人興奮的意涵。會不會這道金色弧線其實是代表「太陽船」，也就是埃及神話裡在夜間載送太陽神「拉」（Ra）的那艘船？古埃及文化有可能在那個時期傳播到這麼遠的地方嗎？

這類涉及國際交流的想法，並不像乍看之下那樣牽強？根據 2011 年所做的一項地球化學調查發現，這只圓盤裡的銅元素是來自當地礦山，但裡頭的金和錫則是源自於英格蘭西南方的康瓦耳（Cornwall）地區，直線距離超過一千一百公里。這只星象盤所揭露的，不僅是其所屬文化受人忽視的複雜性，還包括在當時的不列顛群島與日耳曼中部之間，有一種實質性的金屬貿易存在，而如果上述第三道弧線真的是代表太陽船，就表示其中還有來自埃及神話的創作靈感。難怪 2013 年聯合國教科文組織（UNESCO）認定，內布拉星象盤是「二十世紀最重要的考古發現之一」。

上圖｜昂宿星團合成圖像｜1986 到 1996 年間攝於加州帕洛瑪山天文台（Palomar Observatory）。

右頁｜獨特的「柏林金帽」Berlin Gold Hat｜這是一種浮雕金禮帽，可回溯到銅器時代晚期，大約西元前 1000–800 年，在德國南部與瑞士等地發現。青銅時代之人將它當成一種陰陽合曆，用來預測日蝕、月蝕和其他天文事件。

24

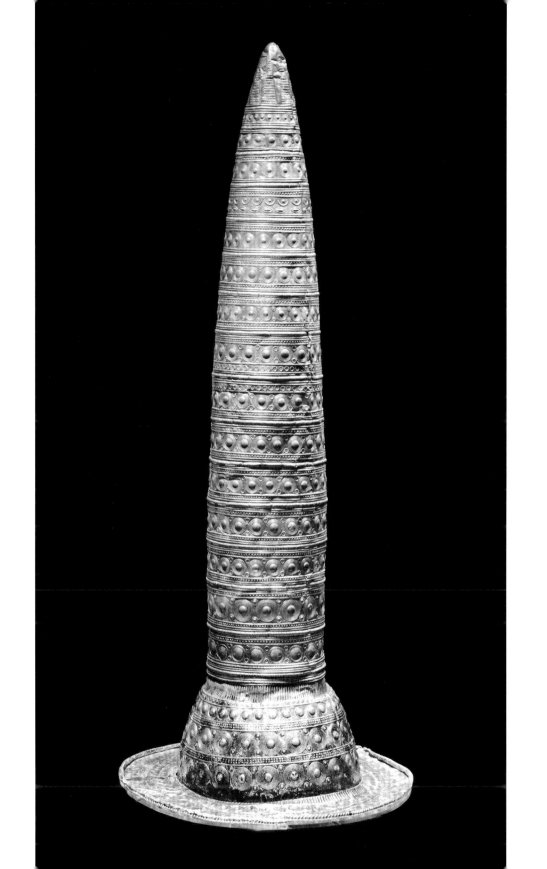

25

<div style="writing-mode: vertical-rl">

約西元前 900

奧爾梅克巨頭像

</div>

COLOSSAL HEADS OF THE OLMEC

中美洲第一個文明

　　早在阿茲特克文化和他們複雜的黃金製品之前 [4]，早在馬雅文化和他們的象形文字之前，甚至早在薩波托克文化（Zapotec）和其眩目的幾何織品之前，中部美洲（Mesoameric）就有了奧爾梅克文化和他們的巨頭像。奧爾梅克是中部美洲的第一個偉大文明（經常被稱為該區的「母文化」），聖羅倫佐（San Lorenzo）則是目前已挖掘的該文明最古老中心，可回溯到西元前1150 至 900 年間，而且我們可以說，奧爾梅克雕刻家的技能讓該區所有的後繼文明都相形失色。該遺址最初挖掘時，出土的迷你玉雕人物、建築裝飾和其他文物，都展現出極為先進的藝術性，儘管是在馬雅文明出現前大約一千年製造的，一些考古學家甚至拒絕相信它們的年代如此古老。

奧爾梅克頭像 | 收藏於墨西哥國家考古學博物館。

4. | 德國文藝復興藝術家阿爾布雷希特·杜勒(1471-1528)第一次看到從新大陸帶回來的金銀藝術品時，他驚歎道：「我這輩子從未見過如此令我心生歡喜的文物。因為我在其中看到令人稱奇的藝術品，那些遠方人民的微妙創意令我折服。」可悲的是，那些金銀藝術品只有極少數留存至今，其他大都融化後鑄成錢幣。

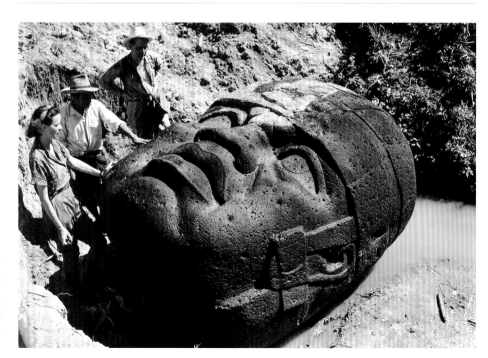

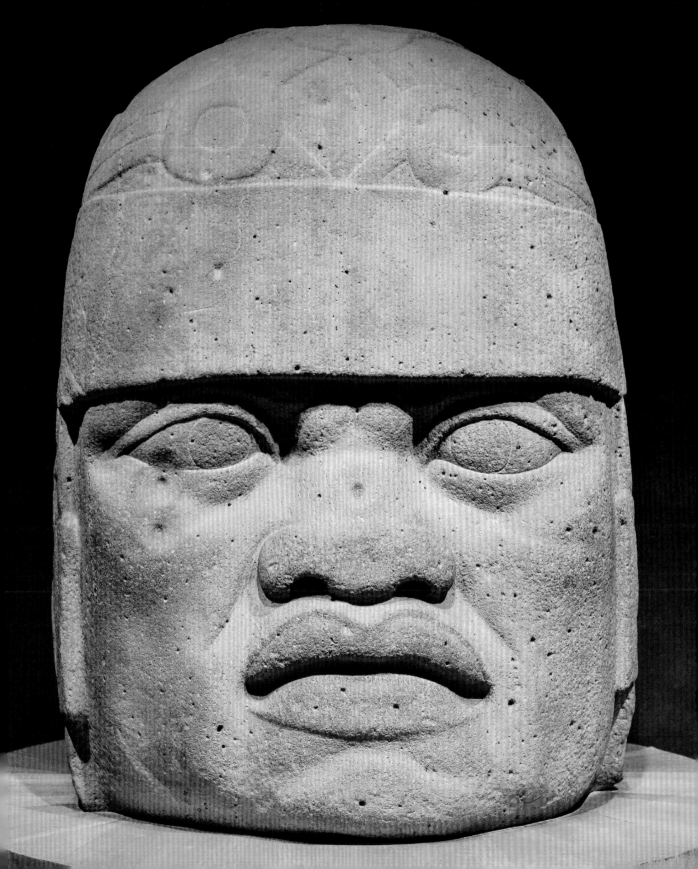

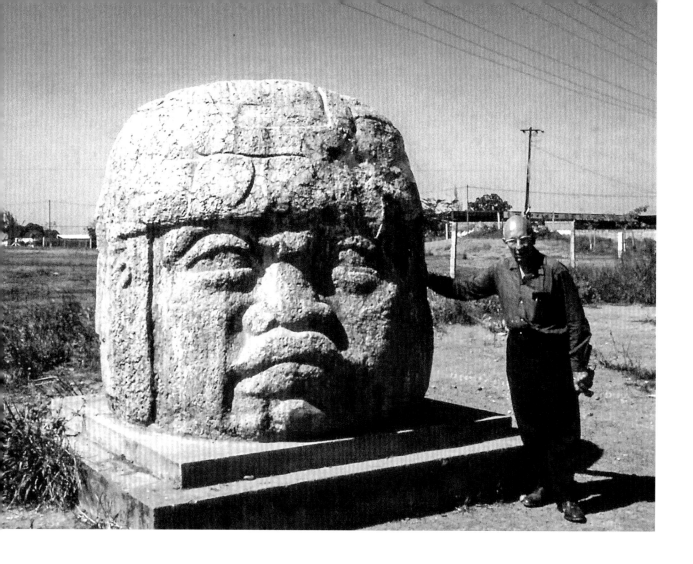

奧爾梅克頭像，約 1960 ｜ 墨西哥，考德威爾博士（Dr C.N. Caldwell）拍攝。

考古學家在聖羅倫佐發現大量的石雕紀念物，其中最吸晴的莫過於「巨頭像」，豎立起來可達三點四公尺高，由實心玄武岩雕鑿而成。到目前為止總共發現了十七尊頭像，每一尊都有瞪大的寬眼，扁塌的鼻子和豐厚的嘴唇，重達二十五噸。最後這點尤其引人注目，因為其中有些石頭是從西北方九十五公里處的玄武岩採石場切鑿下來，然後拖到最近的航行水道，裝上竹筏，順著夸察夸爾科斯河（Coatzacoalcos river）抵達聖羅倫佐。這樣的搬移需要動用數量驚人的勞力。

這些頭像的規模之大，唯有它們的神祕程度可堪媲美。為什麼要製作這些頭像，它們又是代表誰呢？這些問題依然爭論不休，而它們為何會被儀式

性地肢解，也還是個謎團。由於這些頭像發現時排成一列，而且是在遭到破壞之後埋入地下，因此主流理論認為，每顆頭都代表一位統治者，毀容則是葬禮儀式的一環，或是為了表示權力已經轉移到繼任者手上。然而，由於每顆頭像都戴了一頂類似防護性頭盔的頭飾，所以也有人猜測，這些頭像是代表橡皮球比賽的玩家，我們從其他一些小雕像可知，橡皮球是聖羅倫佐的一種遊戲。正是由於這些奧爾梅克文物的目的成謎，引人遐想，所以它們的尺度和表現力道更令現代觀眾深感迷戀，一如當年第一次看到這些巨大頭像的先民們。

美國維吉尼亞州威廉斯堡的美國總統雕像 | 自奧爾梅克人為他們的領袖雕出這些巨大頭像至今，已過了三千多年，這項傳統在維吉尼亞州的威廉斯堡（Williamsburg）依然存在。你可以在該城找到一組六公尺高的美國總統雕像，出自藝術家大衛‧阿迪克斯（David Adickes）之手。自 2010 年起，它們就在田野中苦苦等待一個適合公開展出的場地，在等待中風化憔悴。

潛水人之墓和其他墓葬藝術

約西元前 480

TOMB OF THE DIVER

AND OTHER ART MADE TO BE BURIED

c.480BC

陸續出土的精采案例

有些藝術品不是要讓人看的——至少，不是要讓活人看的。墓葬藝術是為了跟死者一起埋葬而設計的，是世界各地都有的習俗。一般人對墓葬藝術的理解主要來自於一些著名案例，像是法老王圖坦卡門（Tutankhamun）之墓，以及西元前210–209年與秦始皇一同埋葬，在來世保護他的中國兵馬俑[5]，但也有一些比較珍奇的案例，可以幫助我們理解藝術如何照亮了可能被時間之塵吞噬的時代與個人。

這類墓葬藝術今日仍持續有所發現，比較晚近的一個案例，是和圖坦卡門墓穴中一把金鞘匕首的成分有關。雖然該墓穴早在 1922 年便由霍華・卡特（Howard Carter, 1874-1939）挖掘，但一直要到 2016 年，米蘭理工大學（Polytechnic University of Milan）的研究員才得出結論，判定在法老王木乃伊包裹物中發現的這把精美匕首（見下圖），是由鐵、鎳、鈷所組成的驚人合金，「強烈暗示它是源自於外太空」。這把匕首的刀身成分與在馬特魯港（Mersa Matruh）發現的流星一模一樣。換句話說，圖坦卡門擁有一件名副其實來自天堂的武器。

圖坦卡門的隕石匕首｜1925 年在圖坦卡門木乃伊裹屍布中發現的兩把刀之一。刀身是鐵做的，在當時鐵比黃金更加罕見，更有價值。

5.｜根據估計，陵墓中的兵馬俑總共有八千位士兵、一百三十輛馬車加五百二十匹馬，和一百五十位騎兵，而且每張臉都不一樣。兵馬俑的頭部是開模製作，但秦朝工匠在皇家命令下以手工雕鑿臉部，替每位人物賦予獨一無二的五官和表情，代表獨一無二的性格。機靈的武將有著長了優雅的眉眼，勇敢的軍士大眼怒瞪。大頭、寬臉、濃眉、大眼則是代表簡樸坦率的士兵。

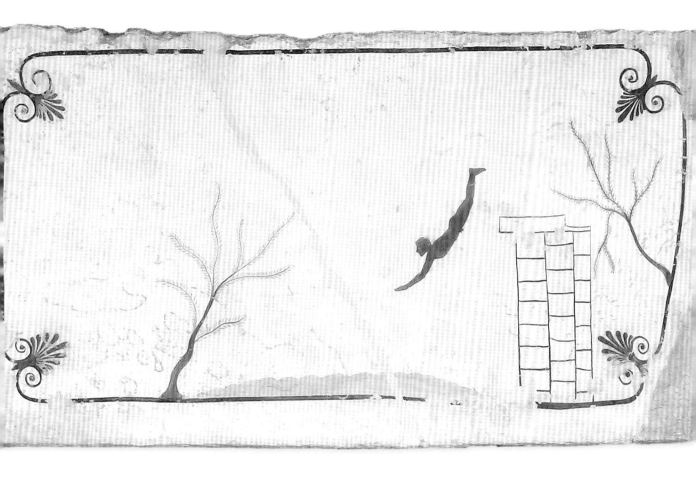

　　其他挖掘工作也出土了同樣精彩的寶藏。例如，學者發現，馬雅貴族會將動物頭部造型的飲用罐與死者一起埋葬，讓靈魂可以在來世享受啜飲可可的豪華待遇。秘魯北部的莫切（Moche）文明，繁盛於西元 100 至 800 年間，他們的陪葬品裡有一種奇怪的雕刻人物——生殖器比例巨大的「殭屍」男。這些性能力旺盛的活屍生活在冥界，有能力自慰並產生大量精液，滋養陽世。

　　此處展示的最傑出墓葬藝術，稱為「潛水人之墓」。古希臘作家曾經指出，當時有一種紀念性的壁畫傳統，但因沒有範例留存下來，所以我們對古希臘繪畫的知識，幾乎都是來自於陶瓶的研究。直到 1968 年，義大利考古學家馬力歐‧拿波利（Mario Napoli）在南義的古希臘城邦波賽頓尼亞（Poseidonia，後來羅馬人改名為帕埃斯圖姆）南方挖掘一座大墓園時，才發現這件超凡絕倫的紀念物。

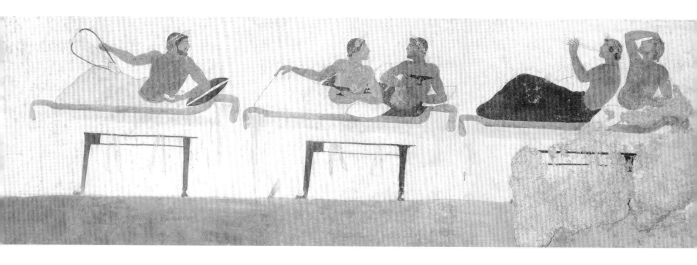

「潛水人之墓」大約創建於西元前 470 年，由五塊石灰華板組成（四牆加上天花板），嵌在基岩當中，每塊板子上都有一幅濕壁畫。墓穴的四牆上，畫了年輕男子們斜倚聚會的場景，古希臘版的飲酒狂歡派對——以蒙太奇的紀念手法，呈現出那名年輕男子正在更好的時代裡盡情享受人生。壁畫中在頭上揮舞著高腳寬淺杯（kylix）的男子，特別值得一提。那是古希臘很受歡迎的派對遊戲，稱為科塔伯斯（kottabos），斜倚的飲酒者要以熟練的手法將最後的酒渣拋撒出去，形成一枚不間斷的液體飛彈，擊中位於房間中央的靶子。玩家的終極目標，就是要像眼鏡蛇吐口水那樣，如果能做到，將可贏得與標槍選手相媲美的榮耀。這種遊戲的賭注還挺大的，由於裡頭牽涉到運氣成分，所以每位科塔伯斯選手的表現，都將成為日後能否成功的預兆，特別是和心靈相關的事務。

學者認為，宴飲會的場景是由比較小咖的藝術家所畫，相反的，天花板則是出自大師之手。那幅畫描繪一名年輕男子（應該就是住在墓中的死者）從高台上往下跳，潛入平靜的藍色水中。這是一個隱喻的場景——青春正盛的年輕男子，從生者的世界跳入死亡的永恆大海。這件作品極其罕見，不僅因為它描繪了來世，也因在如今已挖掘出來的數千座希臘古墓中，只有「潛水人之墓」可看到以人類為主角的濕壁畫。

上圖｜「潛水人之墓」北側牆面的宴飲場景。

右頁｜莫切（Moche）文明的祭器｜這件祭器是一位性能力旺盛、住在冥界的活屍。比例誇張的生殖器是為了強調它的自慰和射精能力，可藉此滋養陽世。

下圖｜美洲虎頭型罐｜西元 300-600（古典早期）。這件奢侈品是給馬雅貴族或貴族夫人陪葬用的，讓他們在來世也能飲用巧克力。

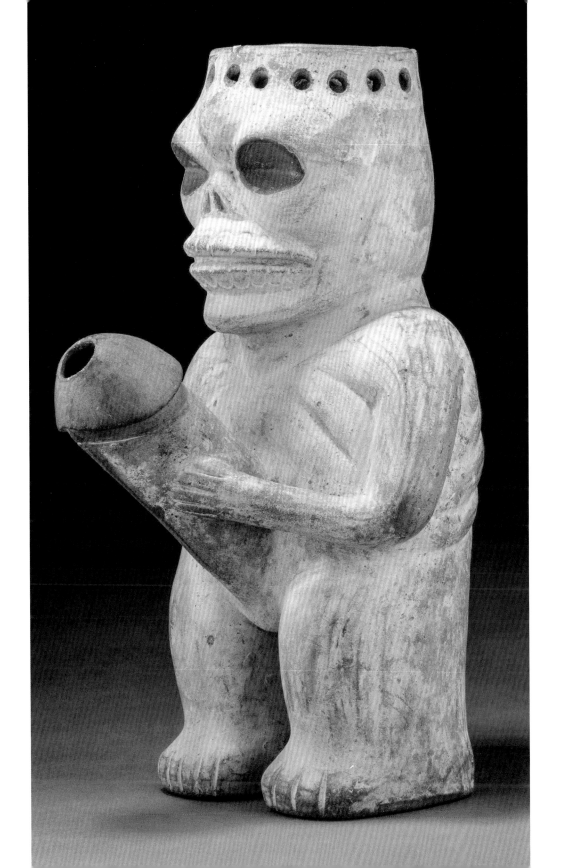

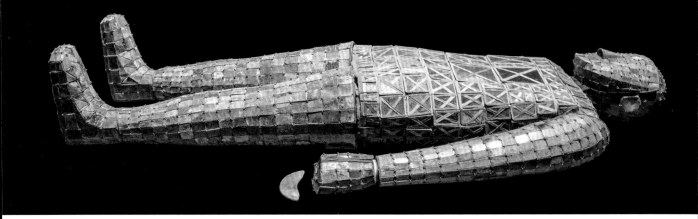

上圖｜寶綰王妃墓中的金縷玉衣｜1968 年，也就是出土「潛水人之墓」那年，在世界另一頭的中國，也有一項同等重要的考古發現。在河北省寶綰王妃（去世時間約西元前 118-104）的墓中發現了金縷玉衣，旋即被認定為國寶。這件以珍貴玉石和金銀線縫製的衣服，是為了在來世保護死者。

左圖｜重製著名兵馬俑創作初時的模樣，1974 年｜中國臨潼縣農民發現這些兵馬俑時，它們的彩漆與空氣發生反應，很快就分解掉，只剩下赤陶底色。

右頁｜七世紀馬雅國王巴加爾二世（K'inich Janaab' Pakal，帕倫克〔Palenque〕統治者）的石棺蓋，出土地：碑銘神廟（Temple of the Inscriptions）｜中部美洲目前已知規模最大的階梯金字塔。這幅美麗驚人的來世圖，顯示巴加爾卡在兩個世界中間，往下墜入冥府張開的大嘴，上方則是棲息於宇宙樹上的穆安鳥（muan bird），代表天堂。

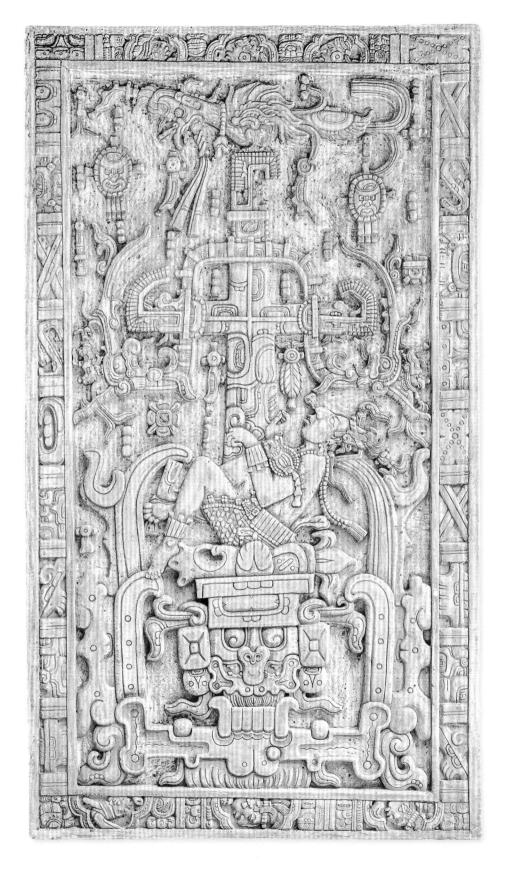

STATUE OF GLYCON, THE FALSE SNAKE DEITY

江湖郎中的發明

看到這尊西元二世紀的大理石蛇雕像，你第一眼覺得奇怪的地方，或許是那兩隻明顯的人類耳朵，也或許是那頭厚密蓬鬆、優雅垂落到應該是雙肩位置的人類頭髮。然而，這尊令人困惑的奇怪雕刻背後，還有一個更奇怪的故事，涉及到一名騙子、一位蛇神和一只手偶。

這尊雕像是 1962 年挖掘發現的，地點是羅馬尼亞康斯坦察（Constanṭa）廢棄的帕拉斯（Pallas）火車站下方深處，但我們必須將時間拉回到一千八百年前，找到阿伯諾替丘斯的亞歷山大（Alexander of Abonoteichos, 105–170），根據敘利亞作家薩莫斯塔的琉善（Lucian of Samosata, 125–180）的記載，亞歷山大是這則故事的主角。我們對亞歷山大所知有限，他是一位希臘神祕主義者，利用假藥和一只手偶創建了他的預言蛇崇拜。我們知道，他是上古時代的江湖郎中，在希臘各地以巡迴的醫藥演出欺騙輕信者，還假裝是女神索伊（Soi）的先知。儘管如此，他還是靠著自己一手發明的格利康發了大財。

琉善告訴我們，亞歷山大如何偽造一組石板，並將它們埋在醫療之神阿斯克勒庇俄斯

（Asclepius）的神廟裡，石板預言阿斯克勒庇俄斯會在亞歷山大的故鄉阿伯諾替丘斯現身。當這些「遺物」偶然間被挖出來後，該區的神祕主義者和追隨者全都聚集到該鎮，打造一座新神廟獻給阿斯克勒庇俄斯，等待祂的降臨。接著就是亞歷山大登場：他穿了一身預言家的袍子，切開一顆鵝蛋，露出裡面的活蛇（一條他事前放在裡面且經過馴服的蛇）。他指著那條蛇宣稱，阿斯克勒庇俄斯以蛇形重返人間，希望此後大家稱他為格利康。亞歷山大就是他的傳聲筒。熱切的信徒毫不懷疑，照單全收，亞歷山大的蛇信仰迅速普及。以神力協助生育，是馬其頓地區各種信仰的共通之處，亞歷山大的也不例外。不孕的婦女為格利康獻上祭品，希望能懷上孩子，如果這些祭品都沒奏效，那麼根據琉善的說法，亞歷山大就會謙卑地提供他的親密服務，做為解決方案。

　　亞歷山大的成功主要可歸結於兩點。一是他可精準回答信眾的問題，因為他事前偷偷看過信眾留給格利康的密封訊息。二是格利康會（以我們在這裡看到的模樣）出現在他手中，看起來就像一條長了人類五官和金色長髮的活蛇。好啦，有幾分像。根據琉善的說法，這個化身是他用亞麻布製作的一只手偶，「可以用馬毛控制嘴巴的開闔，還會飛出一條分岔的黑色舌頭，也是用馬毛控制。」

　　這似乎並不妨礙該信仰在愛琴海以外的地區傳播開來。有紀錄顯示，羅馬元老普布里烏斯‧穆米烏斯‧西賽納‧盧蒂里亞努斯（Publius Mummius Sisenna Rutilianus）宣稱他是格利康神諭的保護者，奧里略皇帝（Marcus Aurelius）也曾向亞歷山大與格利康求取預言。考古證據顯示，亞歷山大的蛇崇拜在他於西元 170 年死後，又存續了一百多年。即便到了今天，他的傳奇也還沒完全退去── 1993 年，英國作家暨神祕學家艾倫‧摩爾（Alan Moore）宣稱，他是格利康的追隨者，他之所以選擇這位假神而非其他，是「因為我不太可能會去相信，一只手偶創造了宇宙或諸如此類的危險東西。」

DOOM PAINTINGS

末日畫

十二至十三世紀

教堂的隱藏瑰寶

　　1869 年，在薩里郡查爾敦（Chaldon）的聖彼得與聖保羅教堂裡，亨利・謝頗德牧師看著裝潢工人為牆面的石灰粉刷做準備，此時，他注意到有塊紅色顏料從泛白的舊塗層中透出來。粉刷工作立刻叫停，工人轉而將舊粉刷層慢慢從牆面清除，露出令人屏息的驚人場景：五點三公尺長、三點五公尺寬、由暗紅與黃赭組成的雙色調壁畫。這類末日畫的功能，是充當巨大的告示牌，警告世人要洗心革面，脫離有罪的生活方式，不然就得面對畫中描繪的下場。末日畫通常位於教堂的西側牆，是信徒做完禮拜魚貫而出時最後看到的畫面。

　　以查爾敦這件巨幅作品為例，一般認為，作畫時間約莫是 1140 年，由一位遊方修士藝術家繪製，他顯然精通希臘教會藝術，從中借鑒了許多內容。畫面左上端的大天使，替死者秤量他們的罪惡與美德；右上角一名大天使揮舞旗幟，將魔鬼送回地獄的大嘴；畫面中央，罪人企圖爬上通往天堂的贖罪之梯（Ladder of Salvation），卻紛紛跌回地獄，那裡有各式各樣的尖刺火刑熱烈地進行著。這些都是靈魂在最後審判之後要接受的考驗，歷史上的每位死者都會肉身復活，面對基督的審判，祂會衡量「活人和死人」（《提摩太後書》第四章第一節）的美德。有德者上天堂，罪惡者下地獄（《馬太福音》第

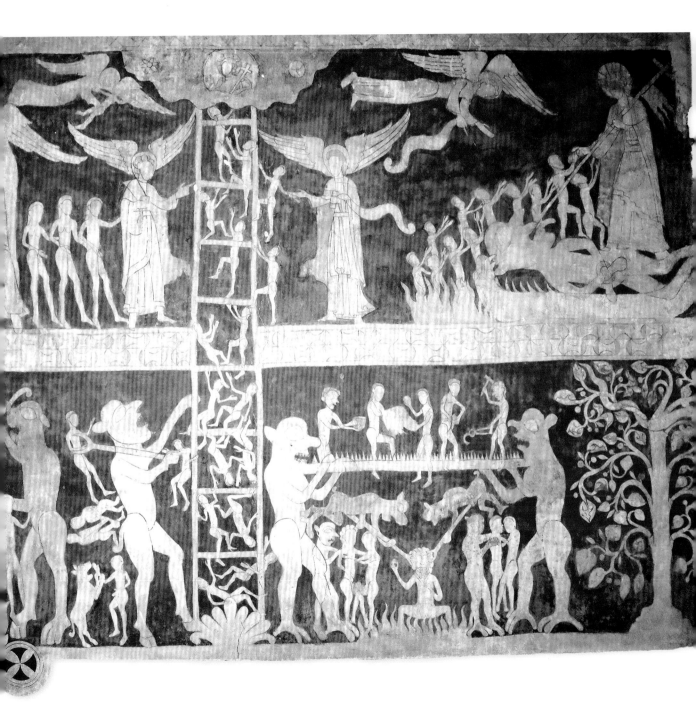

Doom Paintings (Twelfth-Thirteenth Centuries)

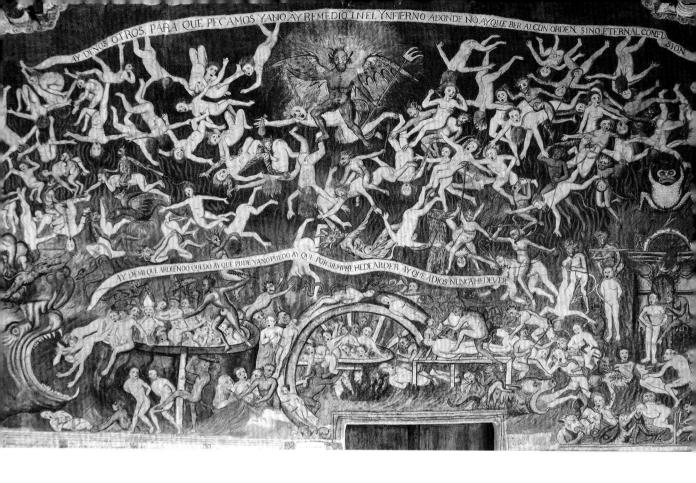

AY DE NOS OTROS, PARA QUE PECAMOS Y ANO AY REMEDIO IN EL YNFIERNO ADONDE NO AY QUE BER ALGUN ORDEN, SINO ETERNAL CONFUSION

AY, DEMI QUE ARDIENDO QUEDO AY QUE PUDE Y ANO PUEDO AY QUE POR SIEMPRE HEDE ARDER AY QUE ADIOS NUNCA HEDE VER

上圖｜**秘魯末日畫**，1802｜描繪地獄場景的秘魯末日畫，塔戴歐‧艾斯卡蘭提（Tadeo Escalante，活躍於 1802–40 年間）繪製，聖胡安包蒂斯塔（San Juan Bautista），秘魯瓦羅區（Huaro）。

右頁｜**地獄之口**，約 1440｜出自《凱薩琳‧克利夫斯的時禱書》（*The Hours of Catherine of Cleves*），荷蘭現存最精彩的泥金手抄本。「地獄之口」是中世紀的傳統主題，源自於盎格魯撒克遜時期，以動物的大嘴代表撒旦冥府的恐怖大門，受折磨的靈魂和惡魔痛苦地掙扎而出：這是一種警世圖，讓你看到違反基督信條的人生會有何種下場。

二十五章第三十節：「把這無用的僕人丟在外面黑暗裡；在那裡必要哀哭切齒了。」）

末日壁畫是世界各地基督教堂的隱藏瑰寶，主要集中在歐洲。以英國為例，除了查爾敦壁畫之外，目前已知尚有六十件左右存留至今，保存狀態差異甚大，但多半可免費參觀。末日畫的創作時間，從十二或十三世紀持續到以特倫特會議（Council of Trent, 1545-63）為起點的反宗教改革時期（Counter-Reformation）。可悲的是，至少英國教會裡的大多數末日畫，都在英國宗教改革時期遭到政府摧毀。其他若不是被新粉刷覆蓋，例如查爾敦壁畫，就是隨著時間分解消失。比方說，牛津郡南紐因頓（South Newington）教堂的末日畫，就只剩下高堂上方的幾塊地方殘存下來，為那些被「救贖」的臉龐留下美麗動人的藝術殘痕。另有一些痕跡顯示，復活的死者興高采烈地從棺材中爬出來，歡欣鼓舞地加入活人行列，等待進入天堂。如此看來，末日畫也不全然是末日與陰鬱。

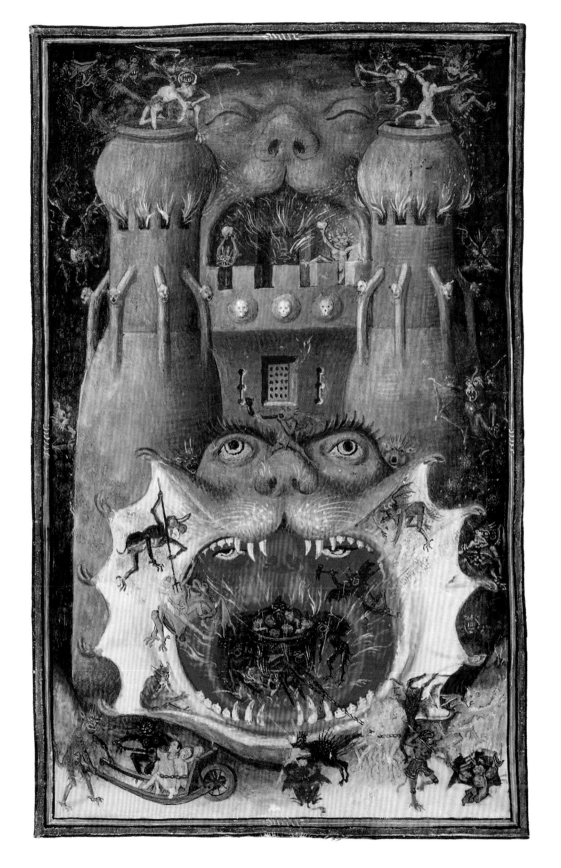

41

《魔鬼聖經》裡的魔鬼肖像

PORTRAIT OF THE DEVIL, CODEX GIGAS

現存最大的中世紀泥金手抄本

1697 年 5 月 7 日晚上，斯德哥爾摩皇家城堡失火，當火勢蔓延到圖書館時，驚慌的館員抓起重達七十五公斤、全世界現存最大部頭的中世紀泥金手抄本，從高窗上往下丟。根據神學家約翰・埃里克森（Johann Erichsons, 1700–79）的記載，那本厚沉沉的大書直接砸到一位路過的行人身上。對那位被天外飛來一物撞倒的路人而言，想必不太舒服，但那本書確實值得不惜一切代價努力搶救，因為它的美麗絕倫和原創故事，特別是出現在第二百九十對開頁右頁的不尋常畫作——一幅真人寫生的魔鬼肖像。

Codex Gigas 的字面義是「大書」（長九十二公分），也稱為「魔鬼聖經」，傳說它是在魔鬼路西法（Lucifer）的協助下於一夜之間寫畫完成。故事發生於十三世紀初，地點在波希米亞波德拉季采（Podlažice）的聖本篤修道院，抄寫員隱士赫爾曼（Herman the Recluse）因打破誓言遭到院長監禁（將活人關在僅能容身的小壁龕中，然後砌磚將壁龕封死）。他懇請院長饒他活命，得到的回覆是免刑可以，但條件極為嚴苛，必須在十二小時內將人類的所有知識寫下來。赫爾曼振筆疾書，但到了午夜，他不得不承認自己做不到，他向上帝祈禱求助，但沒得到回應，絕望之下他轉而向魔鬼祈禱。魔鬼給了他回應。到了早上，路西法就完成這本美麗的泥金手抄本，為了表示感謝，赫爾曼在書中替這位地獄寫手畫了一張全頁肖像。畫中的魔鬼擺出本色的蹲伏姿勢，舉起爪子從書頁中伸出來，想攫取讀者的靈魂，兩條岔開的長舌頭如蛇一般從齒間蜿蜒而出。

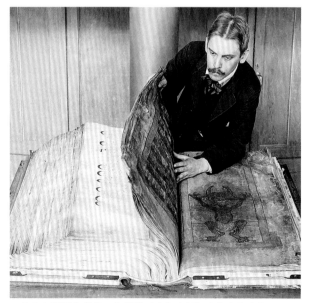

一名小心翼翼的讀者正在檢視《魔鬼聖經》中的魔鬼肖像，1906。

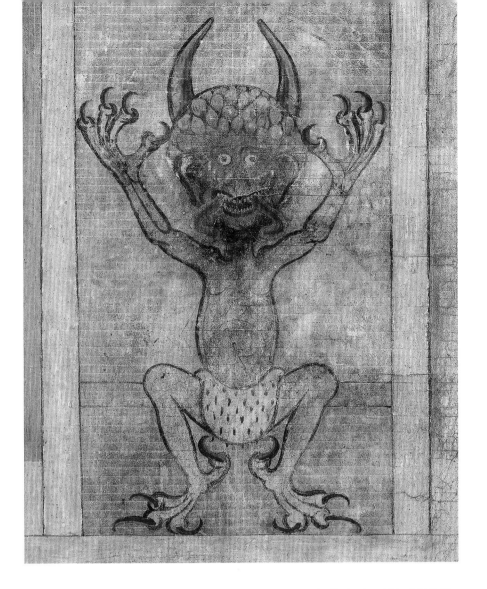

《魔鬼聖經》的作者當然將許多內容放入書中，該書總共需要一百張驢皮來製作三百零九張羊皮紙，厚度高達一公尺。這樣的規模即便是在專門生產這類大書的仿羅馬式修道院傳統中，也極不尋常。該書的現代研究員估計，這部笨重的作品大概是二十到三十年勞動的成果。同樣的時間可複製一整套通俗版《聖經》（主要的拉丁文版本）和其他流行作品，包括塞維亞依西多祿（Isidore of Seville）的全套百科《辭源》（Etymologiae）、醫學彙編，以及非洲人康斯坦丁（Constantine the African）的兩本著作。

從斯德哥爾摩城堡失火之後，《魔鬼聖經》就移到斯德哥爾摩瑞典國家圖書館收藏至今。不過，它鮮少公開展出，因為它的羊皮紙暴露在紫外線下顏色會變深——也許是因為人們認為，還是把魔鬼困在嚴密的裝幀之間最為安全。

JAPANESE KUSOZU
AND THE ART OF DEATH

莫忘人終歸一死

　　用屍體分解的場景來裝飾牆面，可能不太符合現代品味，但這種特殊的死亡藝術，在十三到十九世紀這數百年間，的確是日本佛教圖像的一大主題。「九相圖」是一種繪畫類型，以九個連環插圖描繪屍體曝陳在大自然的動植物之間，一步步走向分解的過程。這過程並不特別可怕，反而是一種務實的做法 —— 例如，許多佛教文化都有「天葬」的習俗，將屍體曝陳於山巔與森林，讓鳥類野獸吞噬。

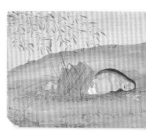

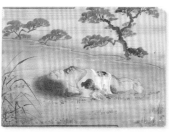
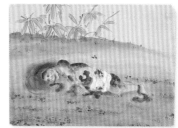
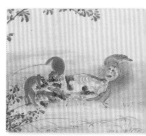

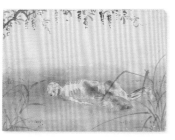

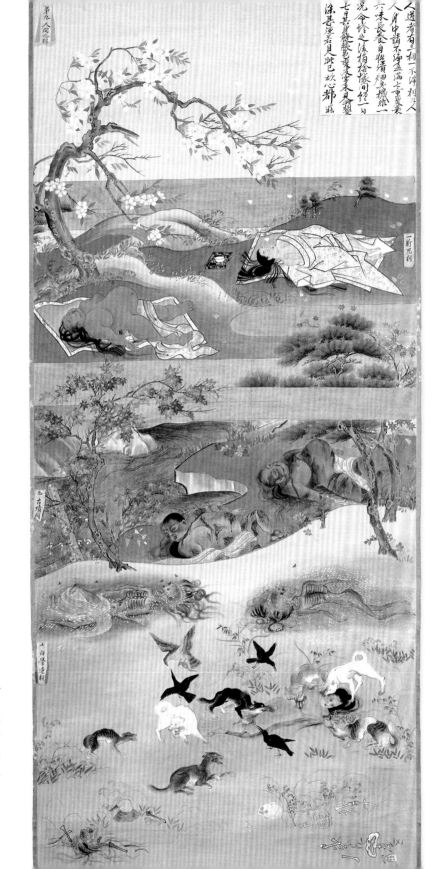

左頁│九相圖，十八
世紀。
右圖│九相圖摹本
│展示人體分解的
九個階段，十三世
紀原作，十九世紀
摹本。

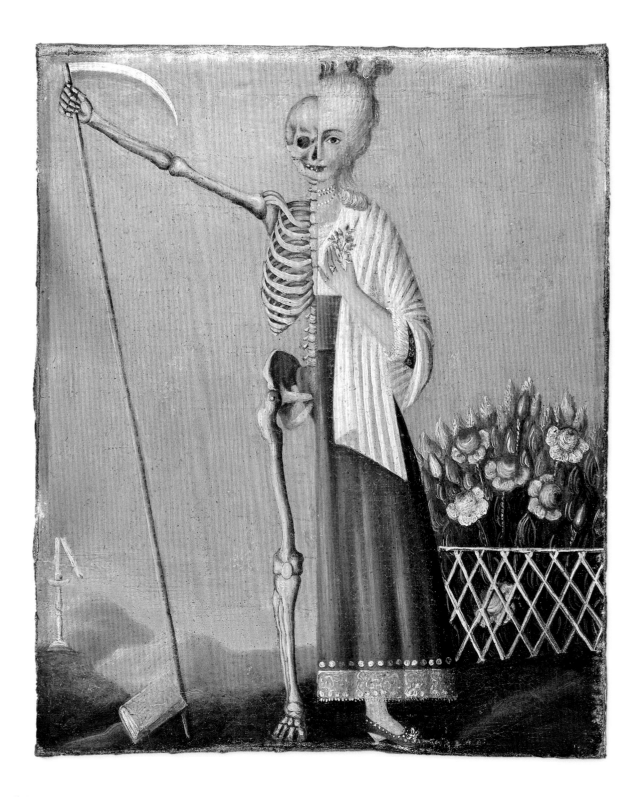

「九相圖」的描述常見於詩歌、敘事文學、雕版書、版畫、繪畫，以及在日本各地寺廟都能找到的大量掛軸畫與長卷畫，至今仍具有宗教功能。對現代西方人而言，它們看起來令人不安，但在佛教哲學中，這門藝術卻是重要的教誨工具和冥想輔助。在西方歷史中，以死亡為主題的「勿忘死」（memento mori）文物與繪畫，是以低調方式提醒我們人終歸一死，「九相圖」與此類似，是用來強調肉身的無常與汙穢本質。巧的是，在現存的所有「九相圖」中，死去的身體始終是女性──或許是由於一般人認為女體比較脆弱，但也可能是因為描繪腐爛的女體會令人心生反感，從而打消女體對僧侶和信眾的誘惑力。

　　腐爛的屍體是靈魂經歷生、死、轉世的「輪迴」結果；唯有當人摒除了貪、嗔、癡的「三火」或「三毒」，才能擺脫輪迴，臻於「涅槃」。屍體是激起悉達多（約西元前 563–483）走向尋道之路並最終成為佛陀的三物之一，所以它做為象徵極其重要。佛陀說，死亡是「最偉大的教師」。在佛寺裡，「九相圖」是用來「觀想」，並在陰曆七月十五日的盂蘭盆節展示，讓信眾反思自身的輪迴命運。

　　參見第 44 頁的「九相圖」據信是在十八世紀繪製，具有典型的格式：第一幅是一名女子正在屋內的几案上書寫告別詩作，臉色蒼白，神情貫注，畫中的女子是九世紀詩人小野小町（約 825-900）。在第二幅中，她已經死了，躺在地上，蓋著毯子，身邊是哀悼者。第三幅，她的屍體置於戶外，四周是即將吞噬她的大自然。在接下來的生動圖像中，她的屍體逐漸腐爛分解，直到白骨被禽鳥啄散。最後一張圖只剩下象徵佛陀的五輪塔──塵世的尊嚴繁華盡歸於空，出身的好壞與其他差別也無關緊要；輪迴重新展開。

《生與死》*Life and Death*，「勿忘死」油畫，十八世紀｜這名女子的右半邊代表生之喜樂，左半邊藉由人必一死來暗示這些追求終究徒勞。

RIPLEY SCROLL

煉金術士的神祕文件

　　「喔，你們那些尋求長生不老的人，你們追求過多少空虛徒勞的四不像？去吧，去和煉金術士忙你們的吧！」達文西（1452–1519）在他的日記裡如此嘲笑，似乎有點破壞了他也是煉金術愛好者的說法。一絲不苟的達文西偏愛以觀察和證據為基礎的科學，煉金術士則是在他們古老的自然哲學分支中追求比較難以捉摸的目標。他們的三大目標分別是：發現點石成金（將銅鋁等基金屬轉成金銀等貴金屬）的方法；調製長生不老藥，讓飲用者擁有不死的生命；研製可治百病的靈丹妙藥。（達文西抱怨道：「許多人販賣妄想與假奇蹟，欺騙愚蠢大眾。」）

49

《屁合戰》│一件主題迴異但同樣奇怪的卷軸，出自日本江戶時代（1603–1868），藝術家不詳，畫中人物正在進行放屁比賽，很可能是一種諷刺畫。

和所有祕密藝術的從事者一樣，若非有大量的手稿和古代知識卷軸留存下來，我們恐怕看不到任何自愛自重的煉金術士。流傳下來的這些手抄本大多精美絕倫，由藝術家用專屬於該傳統的視覺語言和符號圖案繪製而成，不過，里普利卷軸肯定是其中最驚人的。目前有二十三個副本留存下來，全都是根據同一份失傳的原作繪製，其中最大的長度可達六公尺左右。這份神祕文件列出了製造魔法石（Philosopher's Stone）的編碼指令，魔法石可以讓煉金術士成功地將基金屬轉變成黃金。

卷軸的名稱來自喬治‧里普利（George Ripley, 約 1450–90），他是英國約克郡布里德靈頓（Bridlington）奧古斯丁派的法政牧師，也是〈煉金術合成……〉（Compound of Alchymy…）一詩的作者，該詩在 1471 年以中世紀英文寫成，但遲至 1591 年才出版。到了 1700 年，里普利擁有近乎神話般的地位，許多與煉金術相關的著作都歸在他名下，但包括里普利卷軸在內的大多數作品只是假他之名，實際上很可能是由多位創作者的心血集結而成。

里普利卷軸以一系列神祕的象徵符號展示了嬗變過程，其中有些從未被解密過。卷軸最頂端是傳說中的希臘埃及人物赫密斯‧崔斯梅傑斯特斯（Hermes Trismegistus，結合了希臘神祇赫密斯與埃及神祇托特〔Thoth〕）抱著一只煉金術士的大燒瓶，他的教義構成了赫密斯主義（Hermeticism）的哲學基礎。燒瓶裡，有八個小圓形圍繞著中央的大圓形旋轉，八個小圓形顯示製造白色魔法石的各個階段，中央的大圓形裡，可看到赫密斯將他的煉金術祕笈交給里普利。燒瓶下面有一方池子代表化學浴，好幾條蛇盤繞在樹上，象徵智慧與知識。亞當（硫）和夏娃（汞）聚集在溶液中（或者，根據另一種詮釋，這兩位正在萃取他們的銀靈魂與金靈魂）。再下面是一條吃蟾蜍的龍——此時，白色魔法石變成黑色，接著，與硫（紅色獅子）和礦石（黃色

獅子）再次混合，將黑色石頭放在火上加熱，變成全能的紅色石頭。

製造成功所產生的滋養蒸氣，化身為下一張圖中的金色赫密斯鳥，重生的象徵。下方是三種顏色的魔法石樣態，共同構成了「長生不老藥」。這裡也有它許諾的成果——太陽的光芒代表黃金，弦月代表白銀。一條名為「阿拉伯大蛇」（Serpent of Arabia）的龍頂住這一切，據說牠的血液是硝酸，會從牠的腹部流到牠腳下的魔法石上。最後，卷軸末端的人物或許是喬治·里普利（或卷軸的真實繪圖者），一身朝聖者的簡樸打扮，還帶了一根奇怪的棍杖，上端是裹了卷軸的羽毛筆，下端是一只馬蹄鐵。

幾個世紀以來，這件卷軸備受欽慕。在科學研究領域享有盛譽的牛頓，也是一位熱切的煉金術士，里普利卷軸的某個副本顯然影響了他——在牛頓的筆記本裡，可以看到他在一張圖表的最上頭畫了一只煉金術士的燒瓶。這類欽慕延續至今，在目前留存的二十三件里普利卷軸副本中，只有一件於 2017 年以五十八萬四千七百五十英鎊的價格售出，落在私人之手。如果這件卷軸裡真的藏有它素來被吹噓的煉金術祕技，那麼這個價格可說十分便宜。

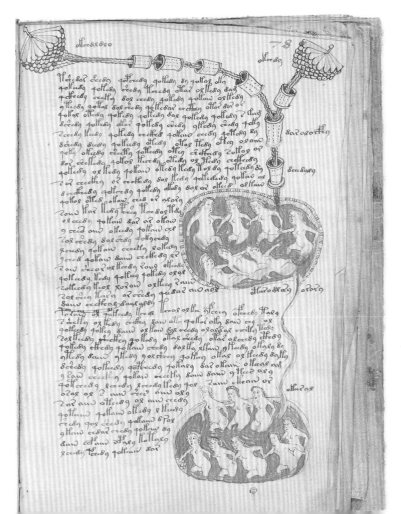

一群裸體浴女的神祕畫作，出自神祕書籍《伏尼契手稿》（Voynich Manuscript）｜ 1912 年由波蘭善本書書商威佛里德·伏尼契（Wilfrid Voynich）發現，共有二百四十六頁，包含一些奇異的植物和浴者插圖，用一種尚未被破譯的費解語言書寫而成。

《傷口人》

WOUND MAN

傷口的療癒指南

　　可憐的《傷口人》，幾乎每一種你能想像到的暴力傷害，一口氣全都出現在他身上，儘管他看起來似乎還挺得住。他全身上下，從額頭到肩膀到手腕到小腿，都是流血的傷口，還有飛箭射進他的頭部與大腿。他的動脈被切開，身體被一排刀劍刺穿，其中有一把刀從體側戳進了心臟；另一把深入他的消化系統。他的手臂嵌著一根棒子。棘刺扎進他的腳。他的右拇指看起來也有點痛。但《傷口人》還有個希望。他被戳穿的心臟還在跳，他還有救，而且每個不幸的創痛旁邊，都寫了推薦的治療方式。

　　《傷口人》插圖最早出現在十四世紀日耳曼地區的手抄本中，其中最著名的是巴伐利亞外科醫生奧爾托夫‧馮‧拜爾蘭（Ortolf von Baierland）的作品，他把該圖當成簡易的參考指南，協助醫生快速為病患的傷口找出正確治療方式。但這不表示《傷口人》圖說裡所提供的各種建議，都是純科學性的，至少不是我們現今理解的科學性。裡頭也應用了魔術法力。召喚基督、聖母瑪利亞和三賢者的咒語和詩歌，其重要性不下於敷料、藥膏以及如何移除傷器但不造成大出血等實用建議。

　　有兩百多年的時間，《傷口人》持續出現在醫學論文中，遲至 1678 年，還可在倫敦外科醫生約翰‧布朗（John Browne）的《傷痕總論》（*Compleat Discourse of Wounds*）中看到，第 55 頁的圖片就是出自該書，有較為瀟灑的新古典造型，以及最新式的武器。

　　順道一提，在這些提供插圖說明的中世紀外科教科書中，《傷口人》並非孤例——我們還可看到他的同伴「黃道十二宮人」（Zodiac Man）。在歷史上的大多數時間裡，星座都被認為與人體健康有著千絲萬縷的關係。十四世紀，隨著黑死病橫掃歐洲，醫藥占星術迅速普及，「黃道十二宮人」在教科書中的地位漸漸可媲美把淋巴腺囊腫當成身體創傷藝術的《傷口人》。我

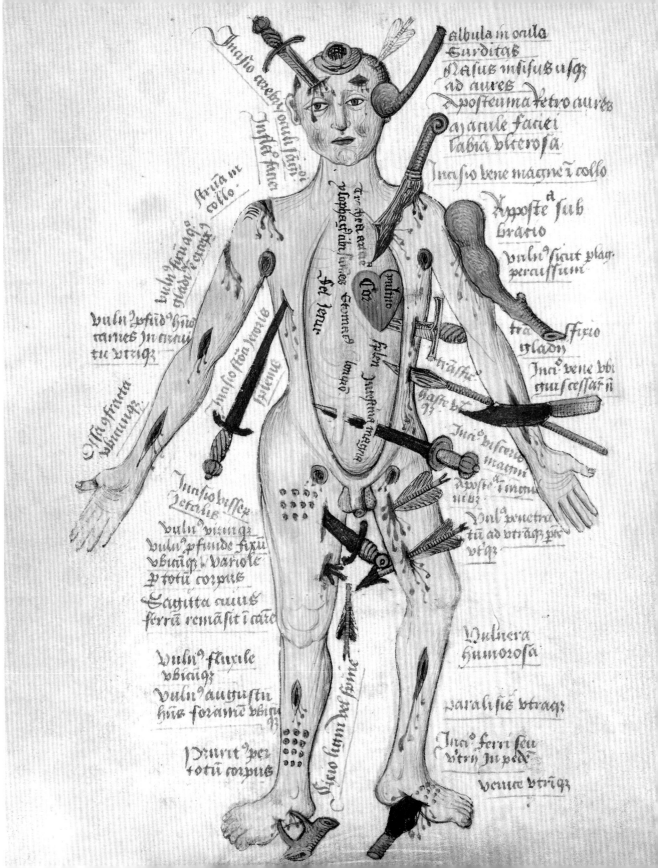

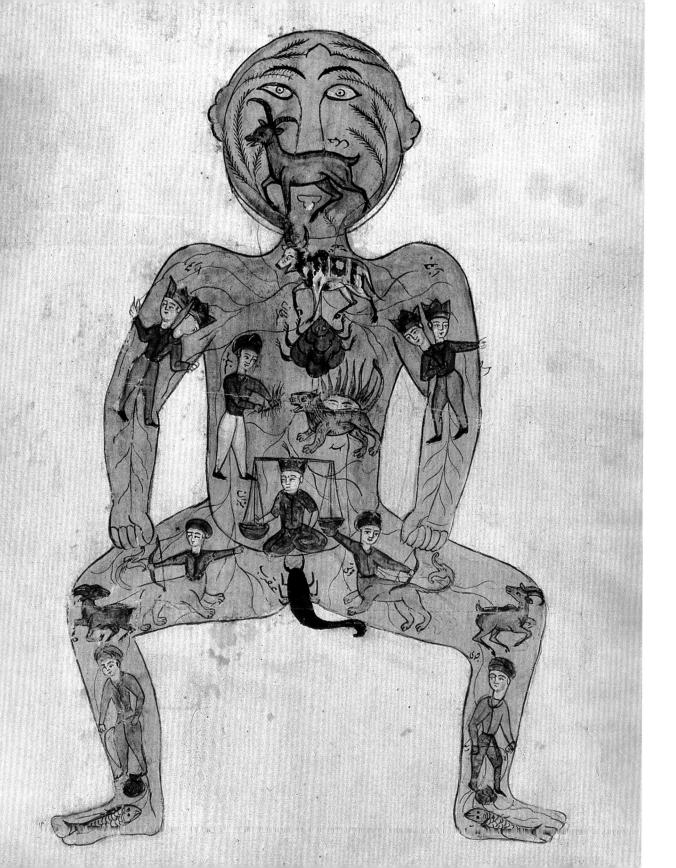

們可以在對頁這張十九世紀波斯版黃道十二宮人的解剖畫中，看到這種取向的「科學性」。在這張圖中，黃道十二宮的每個符號都顯示在對應的身體部位上。雙魚座與雙腳相連；牡羊座讓人聯想到神聖的公羊，所以代表頭部。在歐洲的版本中，四角的拉丁銘文進一步延伸了黃道十二宮符號的醫學屬性。醫生在診斷時會將占星術納入考量，在決定手術方式與時間時，也會把當前的星象位置與病患自身的星盤考慮進去。

左頁｜《黃道十二宮人》，水彩畫｜出自十九世紀一位波斯藝術家之手。
左圖｜更新版的《傷口人》｜出自倫敦外科醫生約翰・布朗的《傷痕總論》，1678。

ARNOLFINI PORTRAIT
JAN VAN EYCK

《阿諾菲尼夫婦》，揚・范・艾克

畫家藏身作品裡

　　很少畫作像揚・范・艾克（約 1390–1441）的《阿諾菲尼夫婦》（1434）那樣，受到近乎著魔般的詳細審查。隨著人們逐漸理解構圖中四處可見的象徵符號與其他線索，這幅畫也慢慢建立出一種惑人的奇異感。這個私人房間裡的每個細節都經過悉心挑選，似乎是為了彰顯和傳播受畫者的財富。精緻繁複、閃閃發光的金屬枝形吊燈，著名的凸面鏡，彩繪玻璃窗，以一抹櫻桃樹暗示的戶外花園。代表奢華的水果，隨意散放在窗台與鄰近的櫃子上，陽光灑進房間，房裡擺滿精雕細琢的家具，上面披蓋著柔軟深紅的昂貴織品，與畫中夫婦身上的暗色皮裘、絲綢、天鵝絨和羊毛形成對比。地板上鋪了一塊東方地毯。

　　但是，當我們看得更加仔細，就會有更多奇怪的細節和問題浮現。宗教象徵符號比比皆是：凸面鏡外圈的十個裝飾小圓裡，畫的是耶穌受難場景。左下方的男士木屐（他伴侶的木屐在他倆身後）顯然是參考《出埃及記》第三章第五節的這段話：「當把你腳上的鞋脫下來，因為你所站之地是聖地。」這是代表有聖事正在進行嗎？枝形吊燈上只燃了一根蠟燭，意味上帝之眼。鏡子毫無瑕疵，是純潔聖母瑪利亞的傳統象徵。鏡旁掛著玫瑰唸珠。柳橙代表生育，櫻桃樹代表愛情。（雖然畫中女子看似懷孕，但其實，她只是以當時的習慣將連衣裙往上拉。）

　　那麼，畫中人物究竟是誰？我們並不確知。在最早的財產紀錄中，這位蒼白男子的身分是 Hernoul le Fin 或 Arnoult Fin ——大概指的是住在布魯日的義大利商人喬凡尼・迪・尼古拉・迪・阿諾菲尼（Giovanni di Nicolao di Arnolfini），在這幅畫繪製的時候，他的年齡和畫中人物相仿。畫中女子一般認為是他未登記的第二任妻子，他在第一任妻子康絲坦薩・特倫塔（Costanza Trenta）於 1433 年去世後娶了她。最近，有人提出一項說法，認為這是一張

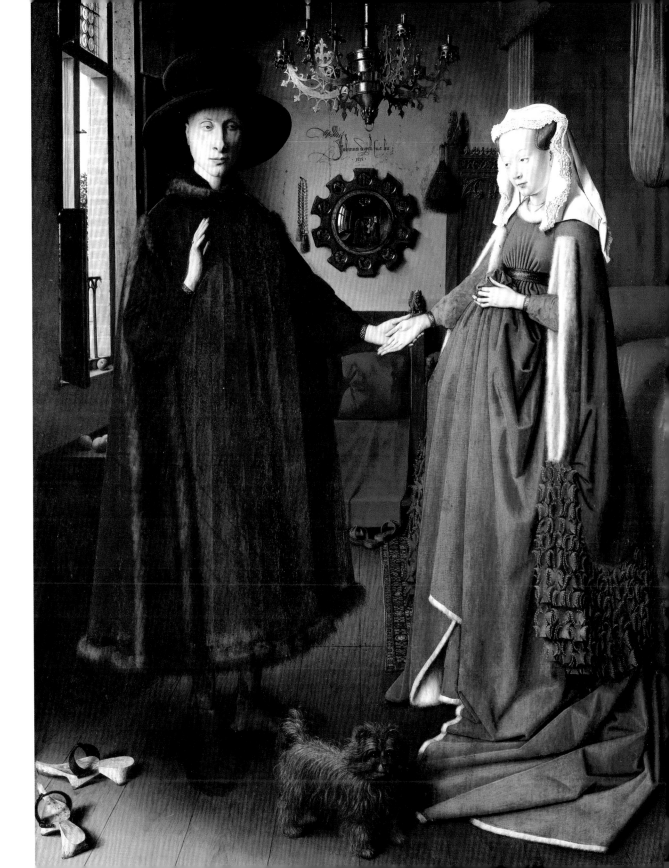

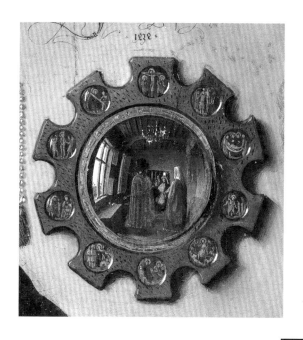

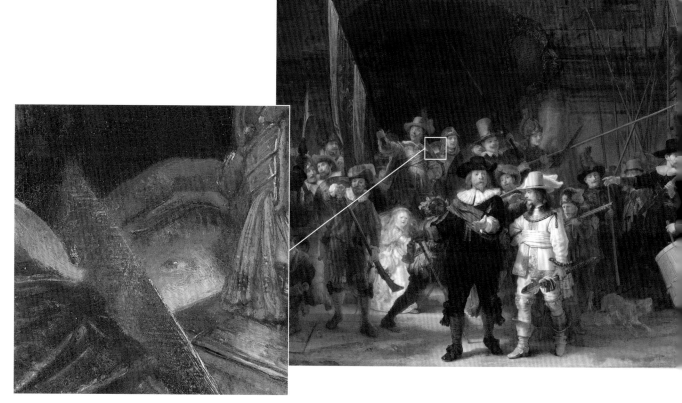

左圖｜肖像裡的凸面鏡細部，鏡中有兩個人站在畫中夫妻的對面，一般認為是范‧艾克的自畫像。

下圖｜林布蘭名畫《夜巡》（參見第 63 頁）細部｜藝術家偷偷將自畫像加入其中。

死後肖像，是從康絲坦薩在世時開始畫，但在她死後一年才告完成。1934年，藝術史家歐文‧潘諾夫斯基（Erwin Panofsky）提出一項看法，認為這幅畫是一場婚禮的法律紀錄，因為這對夫妻的手勢很像婚禮中的宣誓模樣，而在畫面上方的鏡子裡，我們可以看到范‧艾克的簽名：Johannes de Eyck fuit hic. 1434（「揚‧范‧艾克在此。1434」），風格比較像是正式文件的署名而非畫作落款。不過，這項看法如今有所爭議。

　　然而，所有特色中最奇妙的，首推掛在後牆上的凸面鏡。它是一種華麗的展示，讓我們見識到范‧艾克對細節的掌握有多高超：那個房間以精準的扭曲比例反映在鏡子裡，同時讓我們看到，有兩名人物站在畫中夫妻的對面，站在我們視線看不到的畫框之外。會不會是范‧艾克本人帶著他的助手來到門邊？這會不會是將自畫像偷渡進去的狡猾手法呢？

上與左圖｜**《有乳酪、杏仁和椒鹽脆餅的靜物》** *Still Life with Cheeses, Almonds and Pretzels*，約 1615｜法蘭德斯藝術家克拉拉‧彼得斯（Clara Peeters，活躍於 1607–21）將簽名「雕」進刀柄，並將自己的模樣反射在罐子的蓋緣上。

下圖｜**《酣夢小孩》** *The Little One Is Dreaming*，1881，高更（Paul Gauguin, 1848–1903）｜藝術家把自己畫成小丑玩偶，放入畫面右下角。

《耶穌受難雙聯畫》與棘手的修復藝術

CRUCIFIXION DIPTYCH
AND THE TRICKY ART OF RESTORATION

掉漆的修復史

　　藝術品和萬物一樣，會在時間之火中燃燒，很容易受到各式各樣的傷害（通常和人類有關），而面臨必須修復的情況。例如，米開朗基羅（Michelangelo, 1475–1564）的西斯汀禮拜堂（Sistine Chapel）濕壁畫，早在十六世紀遭到水災之後就做了第一次修復。保羅・波爾波拉（Paolo Porpora, 1617–73）的巴洛克晚期油畫《花朵》（*Flowers*, 約 1660），價值一百五十萬美元，2015 年在台灣展出時，一名十二歲的參觀者不小心絆倒，手上的飲料直接將畫戳出一個洞，修復工作在專人指導下於台灣的藝廊裡進行。

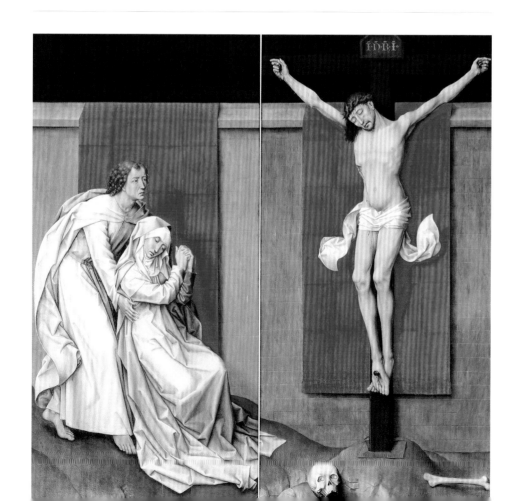

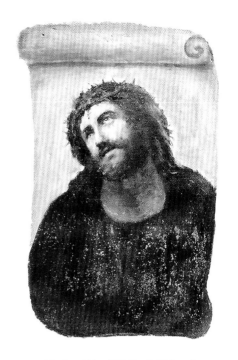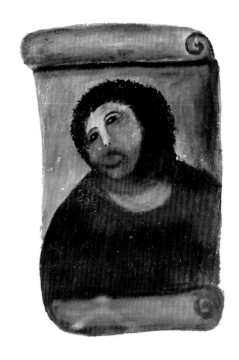

左圖:《瞧,那個人》,耶穌像濕壁畫「修復」前與「修復」後。

左頁:《耶穌受難雙聯畫》,約1460,羅希爾・范・德・魏登。

　　達文西的《最後晚餐》(*The Last Supper*)目前狀況很糟——事實上,它的狀態一直都很糟。從它完成後不久,人們就留意到它的狀況惡化。由於這件傑作是在薄外牆上使用壽命短暫的顏料,濕氣很快就讓它飽受蹂躪。早在十六世紀下半葉,藝術理論家吉安・保羅・拉莫佐(Gian Paulo Lomazzo)就哀嘆道:「這幅畫幾乎毀了。」自從 1726 年起,在妥協的條件下進行過好幾次重大的修復工程,結果就像不斷下沉的「忒修斯之船」(ship of Theseus,譯註:著名的哲學悖論,指的是當忒修斯船上的木頭逐漸替換成新的,這艘船還是原來那艘船嗎?),今日的《最後晚餐》只有百分之四十二點五是達文西的作品,百分之十七點五不見了,剩下的百分之四十都出自修復師之手。[1]

　　如果像諺語說的,通往地獄的道路是用善意鋪成的,那麼藝術修復可說是一條高速公路,上面塞滿了善意的、有時甚至是不可原諒的業餘藝術修復者冒著濃煙的汽車。2012 年,西班牙博爾哈(Borja)當局收到警告,說慈悲教堂(Mercy church)聖殿中的耶穌肖像濕壁畫《瞧,那個人》(*Ecce Homo*)遭到嚴重竄改。一開始,他們以為是惡意破壞者的犯罪行為,但後來才知道,那竟是一位教區居民試圖「修復」造成的。賽希莉亞・吉梅尼斯(Cecilia Giménez)老太太,高齡八十幾歲,從未受過修復訓練,但她眼看著

1.｜老實說,如果把下列事件都考慮進去,你就會覺得《最後晚餐》竟然還能保留部分原作簡直是奇蹟。1652 年,工人要在畫了《最後晚餐》的那道牆上開一扇門,他們直接就從壁畫的中下部切開,把基督的雙腳鋸了。然後,拿破崙軍隊佔領期間,軍隊將馬匹養在壁畫所在的房間,而且根據報導,士兵還用磚塊扔使徒的頭取樂。1943年 8 月 16 日,一顆炸彈差點把畫毀了,而戰後米蘭的酸性空氣汙染以及大量遊客都對畫作構成持續性的傷害。

埃利亞斯・賈西亞・馬丁內茲（Elías García Martínez）1930 年的這件作品日益惡化，心情也跟著沮喪，於是決定自己嘗試一下。一位 BBC 的記者將吉梅尼斯修復過的濕壁畫比喻成「一隻穿了不合身長袍的毛猴速寫」，從此，《瞧，那隻猴》（Ecce Mono）就成了它甩不掉的暱稱。[2]

就連世界知名的專家也曾犯過破壞罪。十九世紀初，嘗試修復古典大師名作的情況相當常見，但技術卻很粗糙。修復指南建議，將木灰塗在畫上使其結塊，然後用水清洗，但這會產生辛辣刺激的鹼性物質，對畫作的傷害更甚於時間與天候的影響。到了二十世紀初，有人建議較為科學的做法，但還是得仰賴修復師的判斷。1967 到 1969 年間，英國國家藝廊在爭議聲中，將提香（Titian）的《酒神與阿麗阿德妮》（Bacchus and Ariadne, 約 1520）交給畫家亞瑟・盧卡斯（Arthur Lucas）修復。盧卡斯事後吹噓，「在那片天空裡，我比提香還要多」。然而，館方沒向大眾也沒向藝廊董事會揭露的是，那次所謂的「尖端」修復，竟然把畫布直接放在雙層層壓的「Sundeala」公司壓縮紙板上熨燙，真是可怕。（這些板子自此就變得不穩固。）

本書第 60 頁展出的精采藝術品，也有過一段雲霄飛車般的修復史。羅希爾・范・德・魏登（Rogier van der Weyden）的《耶穌受難雙聯畫》約於 1460 年完成，最後在 1933 年捐贈給費城美術館（Philadelphia Museum of Art）。聖母瑪利亞目睹基督被釘上十字架後，昏倒在施洗者約翰的雙臂之中。這場景經過悉心建構——布滿汙垢的高牆將人物往前推，襯在後方的鮮紅布疋也有同樣功能。橫跨頂端的午夜天空只有細細一條，幾乎被壓擠出畫框，將焦點集中在戲劇性的場景上。

1941 年，博物館聘請藝術修復師大衛・羅森（David Rosen）回復這幅畫的最初風華。他決定除去塗在表層保護畫作但已變色的凡尼斯（varnish），並重畫黑暗的午夜天空，他斷定，二者都是後代藝術家添加的。於是，牆上和布上的髒汙都洗乾淨了，天空重新用金箔取代。要一直到 1990 年人們才得知，上述這些其實是范・德・魏登本人自己加的：那些「汙垢」是刻意畫上去的地衣和水漬，用來凸顯中央人物的純潔與色彩；逐漸暗沉的紅布則是在色調上從明亮的鮮紅轉成濃郁的深紅。不過，這些被改過的部分並未恢復成范・德・魏登原先的模樣（館方覺得這幅畫已經夠折騰了），但午夜的天空終究是改了回來，而且採用可回復的手法，如果後代子孫想要的話，可以讓金箔重現。

2.｜不過，吉梅尼斯女士的努力的確為博爾哈鎮帶來意料之外的繁榮。她的作品惡名遠播，傳遍世界各地，到了 2016 年，前往該鎮旅遊的人數從平均六千人增加到二十萬人，為當地慈善機構募集到數萬歐元。因此，當局特地為她的藝術作品成立了一個「說明中心」。

The Madman's Gallery

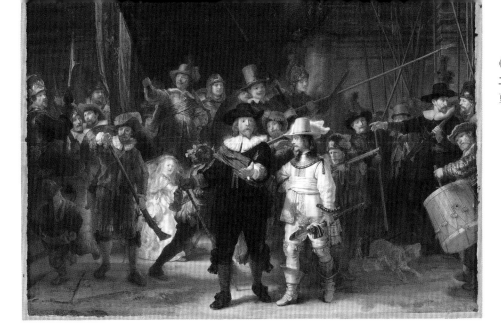

　　林布蘭著名的《夜巡》（The Night Watch），最近接受了變革性的尖端修復技術的洗禮。但首先，讓我澄清一個常見的誤解：《夜巡》這件作品裡既沒有「夜」也沒有「巡」。這幅畫其實是一個白日場景，正式的名稱是《法蘭斯·班尼克·寇克指揮下的第二區民兵隊》（Militia Company of District II under the Command of Captain Frans Banninck Cocq）。作品完成於 1642 年，是阿姆斯特丹城市警衛「火繩槍民兵隊」（Kloveniers militia）的集體肖像。當隊長命令中尉讓隊伍出動時，畫中男子開始排出隊形，這是一次石破天驚的動態性描述。由於林布蘭當初在畫上塗了好多層凡尼斯，隨著時間推移，凡尼斯的顏色逐漸加深，讓畫面看起來像是陰沉之夜，因而有了《夜巡》的暱稱。

　　多年來，這幅畫曾遭受過三次攻擊：1911 年被持刀肇事者襲擊（拜凡尼斯很厚之賜，使得刀鋒偏轉），1975 年又一次持刀攻擊，1990 年則是遭到參觀者潑灑硫酸。不過，最嚴重的破壞，是 1715 年將這幅畫從民兵隊總部搬到阿姆斯特丹市政廳時造成的。為了讓林布蘭的這幅畫可以掛在兩根柱子中間，畫布四邊都遭到嚴重裁切──這是十九世紀之前的常見做法，有點類似今天為了解決天花板太低而把畫中人物的腳砍掉。這次更動造成左側兩名人物、拱頂以及樓梯欄杆和邊緣消失不見。消失的部分永遠沒找到，但阿姆斯特丹國家博物館（Rijksmuseum）的修復者自 2019 年 7 月起，就以立體顯微鏡研究那幅畫，並利用人工智慧科技將畫布邊緣那些遺失的細節拼湊起來。

PORTRAIT OF FEDERICO DA MONTEFELTRO

PIERO DELLA FRANCESCA

c.1473–5

義大利之光的獨特側鼻

　　費德里柯·達·蒙特費特羅（1422–82）是義大利文藝復興時期最有權勢的傭兵隊長（condottieri）之一。義大利城邦雇用他和手下的傭兵襄助他們的血腥爭鬥，費德里柯和他的騎士為佛羅倫斯服務六年之後，轉而受雇於米蘭公爵。就在這段時期，他於某次競技中遭到重傷，失去一隻眼睛，右臉還留下一大塊傷疤。正因如此，他才以側臉姿勢出現在皮埃羅·德拉·法蘭契斯卡為他繪製的這張驚人肖像裡，繪製時間大約介於 1465 到 1473–75 年間。這張公爵畫像以蒙特費特羅的連綿山脈為背景，是文藝復興最棒的作品之一，它其實是雙聯畫的其中一半，另一半是費德里柯妻子巴蒂斯塔·斯福札（Battista Sforz）的肖像，擺出面對丈夫的姿勢。

　　比較不為人知的，是公爵那隻獨特鼻子背後的故事。在另一次競技意外中，他的鼻子嚴重斷裂，最後變成彎的。1444 年，在一次暗殺密謀中，他失去同父異母的兄弟，烏比諾公爵奧丹托尼歐·蒙特費特羅（Oddantonio da Montefeltro）（儘管耳語謠傳，費德里柯也參與密謀），不知是不是因為這起事件，總之，自此之後他就變得有些偏執，老認為有人醞釀要暗殺他。基於這個原因，他命令外科醫生切掉他的一段鼻樑，於是有了畫像中這個獨特的缺口。這次手術大大改善了他的視野，不但降低了遭到偷襲的風險，還

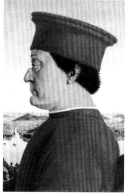

《費德里柯·達·蒙特費特羅和巴蒂斯塔·斯福札雙聯畫》

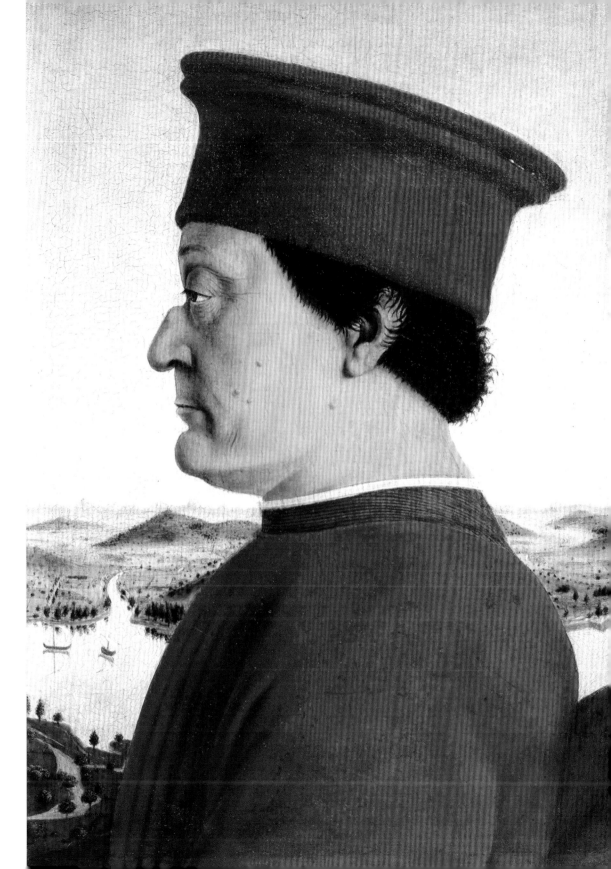

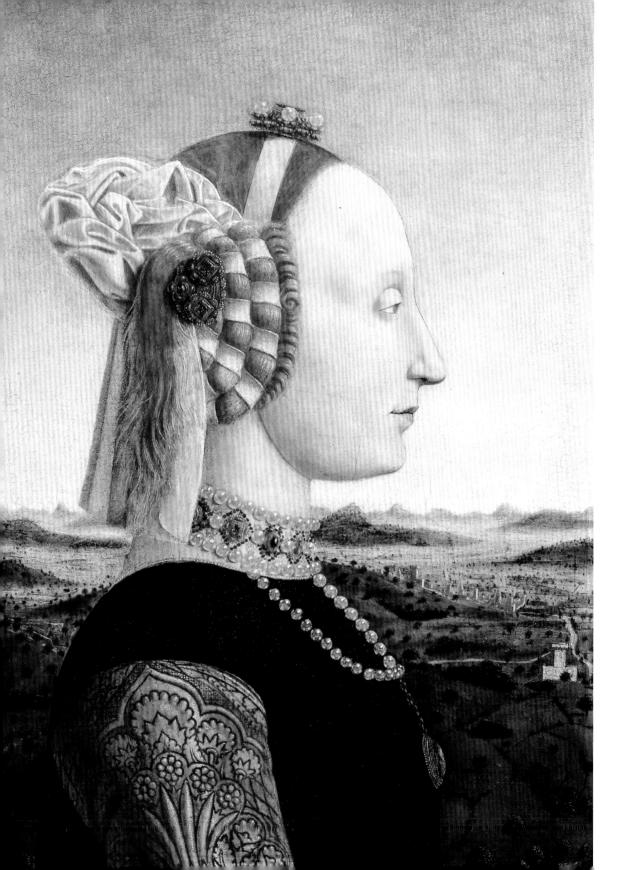

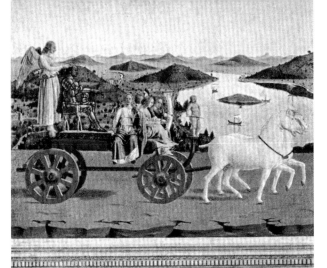

CLARVS INSIGNI VEHITVR TRIVMPHO ·
QVEM PAREM SVMMIS DVCIBVS PERHENNIS ·
FAMA VIRTVTVM CELEBRAT DECENTER ·
SCEPTRA TENENTEM · ❧

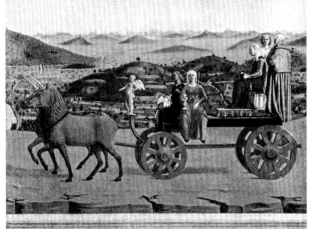

QVE MODVM REBVS TENVIT SECVNDIS ·
CONIVGIS MAGNI DECORATA RERVM ·
LAVDE GESTARVM VOLITAT PER ORA ·
CVNCTA VIRORVM ❧

讓他身為戰地指揮官的生涯更加成功。

　　然而，單講他的武力成就並無法描繪他的全貌——費德里柯綽號「義大利之光」（Light of Italy）。在人們的記憶中，他是義大利文藝復興的重要貢獻者，他委託興建了梵諦岡之外的最大圖書館，裡頭還有一間他專屬的寫作房（scriptorium）。妻子巴蒂斯塔是他「公共與私人時光的喜樂所在」，妻子過世後，他從未走出喪妻之痛，1482年他罹患熱病，這盞「義大利之光」終於熄滅。

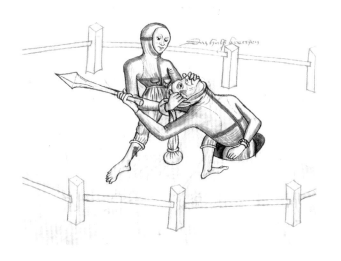

上圖｜左右相向的兩幅畫——勝利寓言，天使駕著左邊的馬車朝右走，獨角獸拉著右邊的車輛朝左行。

左圖｜《擊劍書》*Fechtbuch*｜像費德里柯·達·蒙特費特羅這樣的雇傭兵，經常會製作自己的戰鬥指南繪本，比方與費德里柯同時代的日耳曼擊劍專家漢斯·塔爾霍夫（Hans Talhoffer），便製作了可能是其中最有趣的一本。他的《擊劍書》創作於1459年，以一連九張的系列插圖描繪一名男子與一名女子在一場血腥的比武審判中相互廝殺。男子站在從地面往下挖鑿、深度及腰的孔洞裡，抵銷掉男人天生的體力優勢。最後一張圖的圖說指出，比武雙方都血淋淋地躺在地板上，「在這裡結束彼此的生命。」

THE GARDEN OF EARTHLY DELIGHTS

HIERONYMUS BOSCH

來自外星的神來之筆

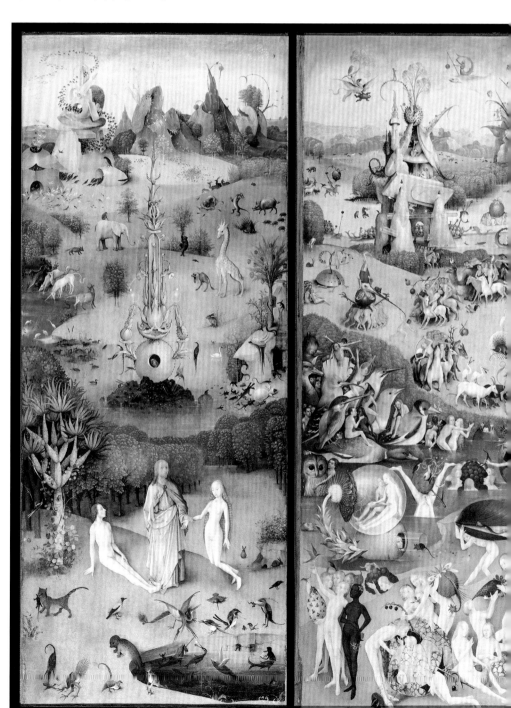

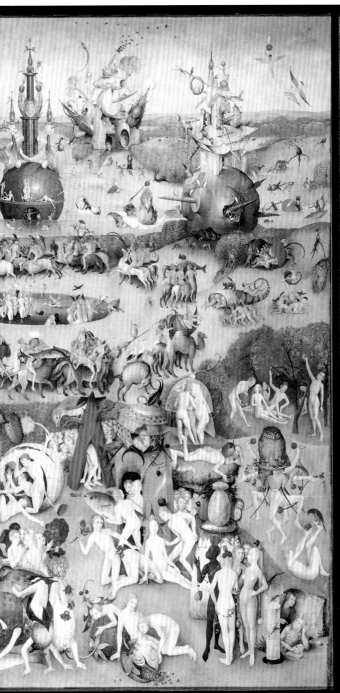

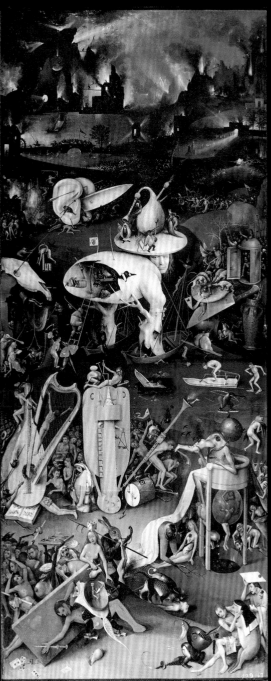

69

對大多數怪異而神祕的藝術品，人們總會感到一股衝動，想要更加了解其中的象徵和隱藏意涵。不過，也有像耶羅尼米斯‧波希（Hieronymus Bosch, 約 1450–1516）這種，他的作品實在怪到絕無僅有，彷彿來自外星世界，以至於人們幾乎不希望揭開那層面紗，希望讓自己的想像力如同迷失的太空人那樣，永遠漂浮在他超凡脫俗、奇思玄想的氛圍裡。對想要維持這等神祕之人，幸運的是能毀掉它的東西實在太少，至少與他本人有關的訊息稀如鳳毛。對這位藝術史上最大名鼎鼎的男子之一，我們幾乎一無所知，甚至連那個名字都是後來取的。原名耶洪‧范‧阿肯（Jeroen van Aken），出生於尼德蘭塞托亨波希（'s-Hertogenbosch）一個藝術家庭，後來他將教名改為拉丁化的拼法，以出生城市為姓。他幾乎精通所有媒材，可設計彩繪玻璃、刺繡和銅器，但油畫讓他的想像力一飛沖天。

首次檢視《人間樂園》時，單是它的細節和規模就會讓人震懾。三塊畫板加在一起高約兩公尺，寬三點八五公尺，裡頭充滿了人物、植物和奇形怪狀的建築物——到底是要從何看起？大體而言，三聯畫的設計是讓觀看者依序閱讀，所以我們可以從左到右開始感受這幅畫的敘事結構。左邊是「伊甸園」，上帝讓亞當與夏娃聚在一起，他們上方是一個奇怪的塔形生物結構，水環繞四周。這是一個牧歌般的時空，其他人類尚未到來。

在中央畫板中，人類置身於徹頭徹尾的烏托邦派對模式，赤身裸體地沉溺於各種享樂與罪惡，而我們這個物種也必然得承受如此狂野縱慾的結果，在右側畫板飽受地獄各種形式的折磨。音樂家遭樂器虐待；獵人被獵物攻擊；建築不再是生物性的，而變成人造鋸齒狀。最奇怪的是，我們在右側畫板的中上部分，看到一個巨大圖像，中空的蛋殼身體撐在樹椿之上還長了一張人臉，據信是藝術家的自畫像。人們認為，這是天堂生命之樹的對照組，而在波希針對人類命運所傳遞的道德化訊息中，這只是他所使用的眾多反例之一。

《人間樂園》是一首咆哮著群眾喧鬧的混亂合奏，但事實上，波希是用相對傳統的視角與結構進行構圖。三塊畫板有著同樣的地平線，前景、中景和背景的距離也都相同，元素的組合相當平衡，且相對類似——例如，每塊畫板裡的水體都像嶄新的洗禮水，建築也從自然風格轉變成冷硬、黑暗的地獄工業美學。

波希畫中大多數的外星元素都可降落凡間，放在他那個時代的環境脈絡裡，看出它們如何影響他的藝術，特別是這幅畫。例如，先前提過的第一塊畫板中的巨塔，與塞托亨波希聖約翰大教堂優雅的洗禮池十分類似。身為宗教團體「光輝聖母兄弟會」（Illustrious Brotherhood of Our Blessed Lady）的成員，他可以在大教堂中自由漫走，探索它的手抄本檔案。

即便是怪獸和神話生物的狂野混合體，也是根植於真實世界的影響──聖約翰大教堂裝飾了九十五種不同的怪物和滴水獸，還有唱詩班席位的雕刻人像、竊笑惡魔、擬人化的動物，以及騎著獅鷲的人，一如我們在中央畫板中可看到的。手抄本頁緣的古怪圖畫也發揮明顯的影響。這些小插圖是叛逆諷刺的抄寫員無聊時的塗鴉，通常都很滑稽淫蕩：在波希的地獄畫板中，手搖風琴右側有個人物被一根從他下方伸出來的木管樂器壓彎了腰，不管你信不信，那個人物就是一個常見的手抄本裝飾小圖案。

今日，我們依然可在《人間樂園》的滿滿細節裡發現奇蹟。2014 年，有人注意到，波希在地獄畫板一名人物（被木管樂器插入的那名人物左側）的光屁股上畫了樂譜。這段樂譜被翻成現代鋼琴樂譜，並錄了音放在 YouTube 上分享，標題是「波希的屁股歌」（*Hieronymus Bosch's Butt Song*）。雖然由四十九個音符組成的單調樂曲不太可能在排行榜上大放異彩，但光是能聽到五百年前的音樂從一幅畫中流瀉出來，就已經夠神奇了。我們忍不住要想，如果波希知道有這麼多現代學者如此認真地看待他的屁股音符，他應該會非常高興吧。

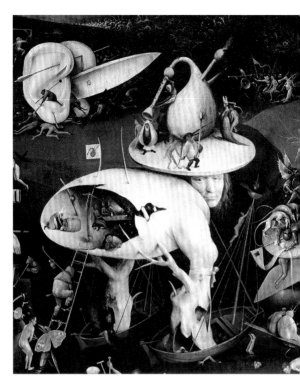

上圖｜右側畫板中的人形樹細部，一般認為這是天堂生命樹的地獄鏡像。據信那張臉是波希的自畫像。

下圖｜戀人吃著帶有「性」隱喻的水果，剝了皮的水果代表沒有價值。

《獨角獸掛毯》

UNICORN TAPESTRIES

難以捉摸的獨角獸

　　難以捉摸的神祕獨角獸，可透過藝術的捕捉，在古今中外、世界各地追蹤到牠的身影。從印度到非洲到歐洲，在雕像、馬賽克、陶器和掛毯上，都可看到對獨角馬、獨角羊、甚至獨角狼的描繪。在古代中國，這種動物稱為麒麟，據信曾在孔子和其他智者出生時現身。西元前第五世紀，希臘史家克特西亞斯（Ctesias）可能是在重複早先的波斯故事時，記錄了牠的三色外貌和獨角。老普林尼（Pliny the Elder）在《自然史》（*Natural History*, 77–79）中如此形容獨角獸（在這個案例中像是犀牛）：「但最暴烈凶猛的野獸是獨角獸……前額中央有一根黑角……根據報導，這種野獸無法活捉。」將近一千六百年後，這個神話依然在大眾的想像中飛馳，儘管懷疑主義開始收緊它的羅網。「有些人認為並沒有這種動物存在。」1646 年湯瑪斯 · 布朗爵士（Sir Thomas Browne）在他那本絕妙的《世俗謬論》（*Pseudodoxia Epidemica*）中謹慎地寫道，這本驚奇滿滿的著作就是為了戳破他那個時代廣為流傳的許多誤解。

右頁｜《囚禁中的獨角獸》
下圖｜傳說中狀似獨角獸的麒麟，約 1750｜披著神聖火焰，中國。

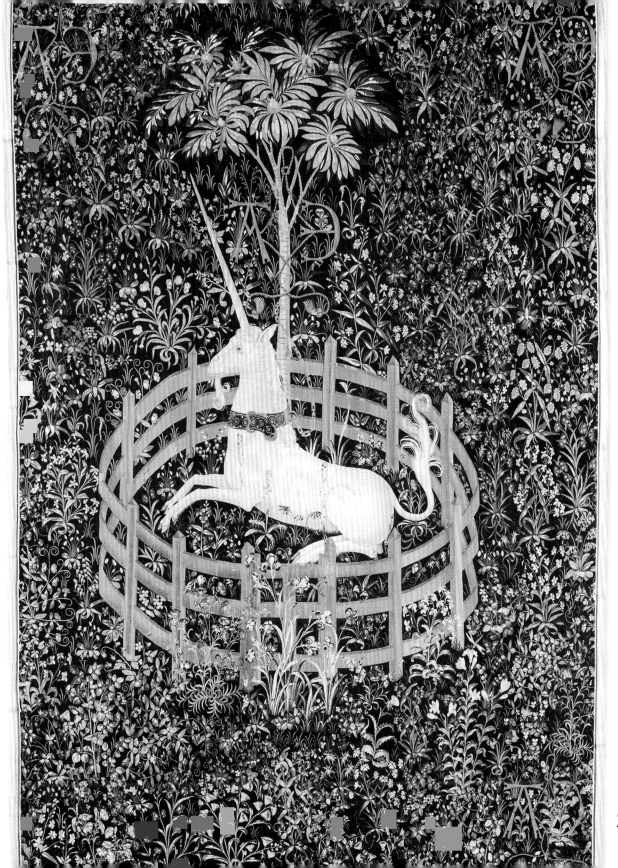

73

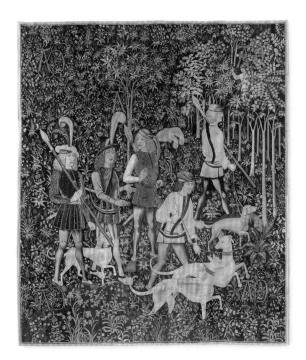 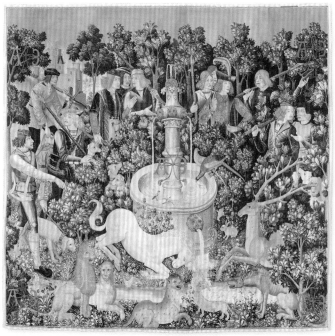

左圖｜《獵人進入森林》
右圖｜《發現獨角獸》

　　當時，獨角獸已成為諸多事物的象徵，包括純潔、神性、豐產、誘惑、治療和犧牲。收藏在紐約大都會博物館的《獨角獸掛毯》或《狩獵獨角獸》（*The Hunt of the Unicorn*），是由七件巨大織錦所組成的宏偉作品，由上等羊毛和金銀絲線織繡而成。有些令人驚訝的是，對於作品中獨角獸與場景的寓意，以及該作品的製作目的與委託人，至今依然沒有共識。這件作品是中世紀流傳下來的最美謎團，用茜草（紅色）、菘藍（藍色）和木樨草（黃色）染出的顏色依然鮮豔，但我們對藝術家的身分卻仍無頭緒，甚至不知道正確的展示順序。

　　這組掛毯是婚禮文件嗎？還是基督受難的寓言？當然，裡頭似乎有後者的象徵（如果不是兩者都有的話）。在《獵人進入森林》（*The Hunters Enter the Woods*）那張掛毯中，背景是一片鬱鬱蔥蔥的綠色田野，種滿了各色花朵與茂盛的樹木，包括一株櫻桃樹。（這七張掛毯裡共出現了一百零一種植物，已辨識出的有八十五種。）

　　隨著眼睛的逐漸調整，我們留意到織在櫻桃樹幹裡的「A & E」密碼，接著又在畫面的另外四個地方看到它──這些字母應該是暗指這組掛毯的原始

所有人，但他們的身分依然成謎。躲在樹上的探子興奮地向獵人揮手——看到獨角獸了。在掛毯《發現獨角獸》（*The Unicorn Is Found*）中，獵人們在帶有金翅雀與野雞裝飾的噴泉前方發現這頭怪獸，牠正將獨角伸進流出的泉水，或許是要淨化水質。十二名獵人將牠團團圍住，數量和基督使徒一樣。水泉旁邊點綴著中世紀做為解毒劑的一些藥草——鼠尾草、金盞花與柳橙。

在《攻擊獨角獸》（*The Unicorn Is Attacked*）中，場景突然變成一場混戰——當獨角獸越過溪流想要逃跑時，號角響起，獵人將長矛朝那隻動物刺去。（密碼「A＆E」再次出現在掛毯四角以及中央的橡樹上。）受傷的動物在《獨角獸自我防衛》（*The Unicorn Defends Itself*）中用後腿朝一名獵人猛踢，同時用獨角將一隻灰狗幾乎撕裂。左下角的獵人吹響號角，掛在身上的劍鞘上懸垂著一句銘文：「萬歲，天后。」

《處女捕獲獨角獸》（*The Unicorn Captured by the Virgin*）目前只留下兩小塊，似乎顯示獨角獸被困在一座有圍欄的花園，並服從於一名少女，少女指示獵人吹響號角。《獨角獸被殺並帶回城堡》（*The Unicorn Is Killed and Brought to the Castle*）由兩段故事組成，是「耶穌受難」寓意最明顯的一幅。我們在掛毯左邊可看到獵人用矛將獨角獸刺死，其中一位還用號角去盛接流下的鮮血，讓人聯想起耶穌受難圖中天使用聖杯盛基督之血。畫面中央，獨

左圖｜《攻擊獨角獸》
右圖｜《獨角獸自我防衛》

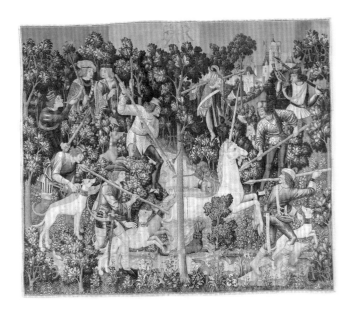

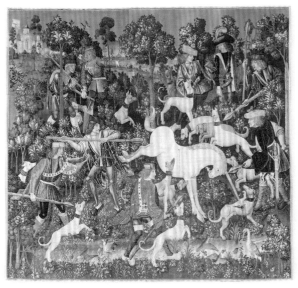

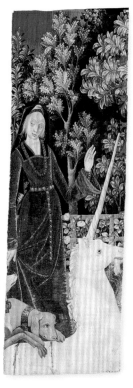

《處女捕獲獨角獸》

角獸橫掛在馬背上，脖頸處環了一圈與基督類似的荊棘，獵人正將牠呈獻給一群貴族。

最後，是最受鍾愛的一張掛毯，也是本章一開始的主題，《囚禁中的獨角獸》（*The Unicorn in Captivity*），這件作品很可能是單獨創作，而非系列的一部分。獨角獸似乎對囚禁狀態感到滿足，因為牠鬆鬆地被綁在圍籬後的一棵樹上，要跳過圍籬對他而言易如反掌。樹上結了成熟的石榴，在中世紀那是生育和婚姻的象徵，因此有人假設，這件獨特作品是婚禮之夜掛在某對貴族夫婦的床頭之上。

關於這些掛毯之謎，過去曾有人信心滿滿給過答案。1942 年，負責詮釋這些掛毯的修道院博物館（Met Cloisters，掛毯今日的展示之處）第一任館長詹姆斯‧羅里默（James Rorimer）寫道：「這場令人費解的探究即將結束。」這些掛毯是在 1937 年由美國金融家小約翰‧洛克斐勒（John D. Rockefeller Jr, 1874–1960）捐贈給博物館，洛克斐勒本人則是在 1922 年從拉侯歇福科（La Rochefoucauld）家族手上取得它們。至少自 1680 年起，法國貴族便擁有這些掛毯，儘管 1790 年代法國大革命期間它們曾遭到劫掠，短暫遺失。後來找到時，發現邊緣破爛還有一些孔洞，因為曾被用來包覆果樹防止寒害。羅里默宣稱，他在編織中發現了一些象徵符號，包括一根打結的繩索，一件條紋緊身褲和一隻松鼠，他說，這表示布列塔尼的安妮（Anne of Brittany）是這些掛毯的最初擁有者，這組作品是為了慶祝她在 1499 年嫁給路易十二而製作的。

1976 年，一名助理典藏研究員瑪格麗特‧佛里曼（Margaret Freeman）出版了一本書，推翻了羅里默的理論。雖然這些掛毯有可能是為了慶祝婚禮而做，但對於那些象徵符號的詮釋卻站不住腳。她寫道：「掛毯裡的松鼠有可能是某種象徵，但也可能只是為了吸引注意力，讓人留意牠所在的那棵樹。」隨著羅里默的理論逐漸從官方導覽中刪除，眾所同意的資訊也跟著大大縮減，如同修道院博物館前講師丹妮兒‧奧特里（Danielle Oteri）所說的，如今，在世界最知名也最有趣的一組藝術作品旁邊，每塊說明牌

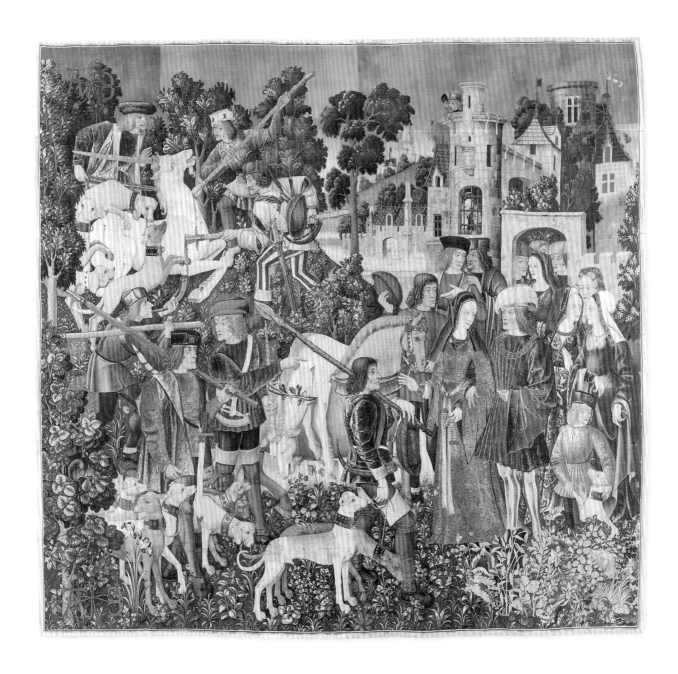

上約莫都只剩下一個句子。2020年，大都會博物館前館長暨首席執行長湯瑪斯・坎貝爾（Thomas P. Campbell）向《巴黎評論》（*Paris Review*）表示：「這是我所知道最偉人的視覺詩歌之一。就跟獨角獸一樣誘人而難以捉摸。我毫不懷疑，人們將會世世代代不停編織各種故事與詮釋。」

《獨角獸被殺並帶回城堡》

《蒙娜瓦娜》，裸體蒙娜麗莎
吉安・賈可蒙・卡普羅蒂・達奧倫諾

MONA VANNA,
THE NUDE MONA LISA
GIAN GIACOMO CAPROTTI DA ORENO

謎團不斷的蒙娜麗莎

在羅浮宮超過一百萬件的典藏中，只有一件擁有專屬信箱，處理它收到的大量情書。那是一名女子的肖像，一般認為她是義大利貴族夫人麗莎・格拉迪尼（Lisa Gherardini），畫家是達文西（Leonardo da Vinci, 1452–1519），作品名為《蒙娜麗莎》（*Mona Lisa*，義大利文：*La Gioconda*；法文：*La Joconde*），是全世界參觀數量最多的畫作，擁有許多知名崇拜者。拿破崙（1769–1821）將它掛在杜樂麗宮（Tuileries Palace）臥室牆上長達數年；1815 年首次在羅浮宮展出時，熱情的觀眾為它帶來鮮花、詩歌與情書。

1911 年 8 月 21 日早上，一名崇拜者愛得太過火，竟然帶著那幅畫「私奔」。巴黎警察搜遍全城尋找嫌犯，甚至審問過當時二十九歲的畢卡索（1881–1973），四年前，他曾在（自稱）不知情的情況下買了兩尊從羅浮宮偷竊的雕像。最後，1913 年 12 月，那幅畫終於在前員工文森佐・佩魯吉雅（Vincenzo Peruggia）的衣櫥裡被發現，行竊的手法十分簡單，就只是將畫藏在他的白色工作服裡面夾帶出去。這起竊盜事件在媒體上轟動一時，來自世界各地的報導讓它的名聲又翻上許多倍。

多年來，《蒙娜麗莎》被丟過石頭，潑過酸液，還砸過咖啡杯，如今只能在防彈玻璃後面展露她著名的謎樣微笑。那笑容擄獲了世界各地的好奇心靈──有些人比其他人陷得更深。1852 年，年輕藝術家盧克・馬斯珀羅（Luc Maspero）從巴黎一家旅館的四樓跳樓自殺，留下一張紙條，上面寫著：「多年來，我死命想抓住她的微笑卻不可得。我寧願去死。」1910 年，另一位愛到瘋魔的粉絲去看了那幅畫，然後在她面前舉槍自盡。

儘管名聲如此響亮，但比較不為人知的是，蒙娜麗莎的裸體版本也是在那個時期繪製的，例如第 79 頁那幅，就是出自達文西的叛逆學徒。吉安・賈

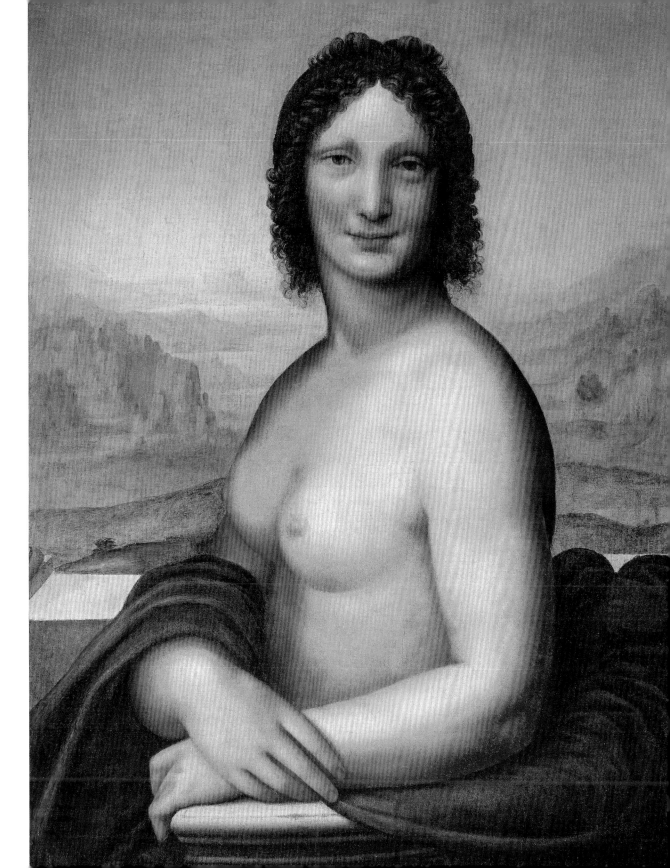

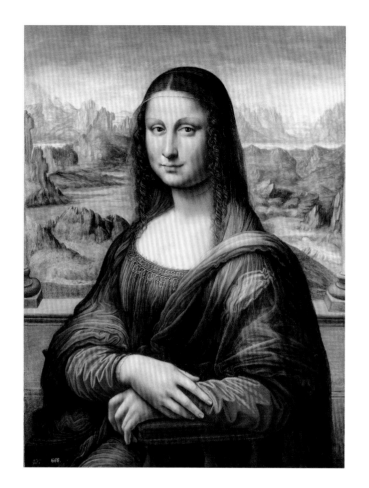

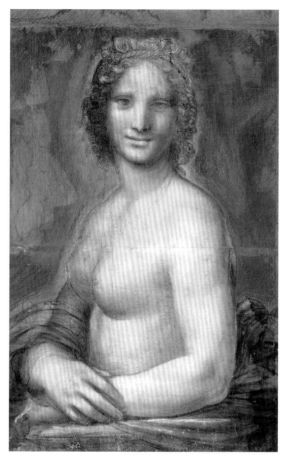

左圖│《蒙娜麗莎》，普拉多美術館，馬德里│繪製的視角與羅浮宮收藏的那幅名作略有差異。

右圖│《裸體蒙娜麗莎》炭筆速寫│這件作品的作者歷來有所爭議，最近經過重新評估，認為至少有部分是出自達文西本人之手。

1. 達文西似乎飽受薩萊這類不敬行為之苦。1960 年代發現了一本據說是達文西的對開本，裡頭有一頁上面出現另一人加上去的圖，畫了一個腳踏車狀的裝置以及一些寫著「薩萊屁股」的肛門草圖，長了腳的陰莖正在追逐那個屁股。

可蒙・卡普羅蒂・達奧倫諾（1480-1524）十歲起跟著達文西學畫，達文西很快就給他取了小名「薩萊」（Salai，意指「惡魔」或「不乾淨的小東西」）。達文西經常在筆記本裡抱怨薩萊，說他是個「小偷、騙子、頑固鬼、愛吃鬼」（薩萊至少在五個不同場合偷了達文西的東西），但他對這位有著一頭漂亮鬈髮的年輕人還是特別鍾愛。薩萊在達文西的工作室畫了裸體的蒙娜麗莎，名為《蒙娜瓦娜》，有著同樣的著名微笑。[1]

事實上，現存的蒙娜麗莎裸體作品大約有二十件，例如布拉格國家藝廊由約斯・范・克萊夫（Joos van Cleve）所畫的《裸體蒙娜瓦娜》（*Mona Vanna Nuda*），或斯賓賽伯爵（Earl of Spencer）典藏的《美女嘉布麗葉》（*La Belle Gabrielle*，十六世紀，作者不詳），內容大多很類似，因此有個理

論認為，這些作品都是源自達文西本人已經佚失的裸體版本。我們所知最接近達文西原版的作品，是一幅炭筆速寫，名為《裸體蒙娜麗莎》（*La Joconde Nue*），目前收藏在尚蒂伊（Chantilly）的孔代博物館（Condé Museum），與原作有著一模一樣的形式元素。2017 年，法國博物館研究與修復中心（Centre for Research and Restoration of the Museums of France）花了一個月的時間重新評估，專家們做出結論，這幅速寫至少有部分是出自達文西本人之手，很可能是羅浮宮那件傑作的試作素描。

順帶一提，人們普遍以為世上只有一幅《蒙娜麗莎》，這其實是個誤解。除了掛在羅浮宮的那幅名作之外，馬德里的普拉多美術館（Prado Museum）也收藏了一幅《蒙娜麗莎》（對頁圖）。

它描繪了同一人物，同一場景，但視角略有差異，而且和達文西的原作一樣，都在胸部、頭巾的輪廓和手指的位置上做過修改。這意味著，它可能是由達文西的學徒同步畫在旁邊的畫布上——很可能就是薩萊。

有學者還進一步推論，《蒙娜麗莎》畫作的模特兒可能就是薩萊本人，而非大家以為的麗莎・格拉迪尼。2016 年，義大利國家文物委員會（Italian National Committee for Cultural Heritage）主席希瓦諾・文森堤（Silvano Vinceti）指出，《蒙娜麗莎》的鼻子、額頭和笑容，與薩萊的五官極其神似。儘管羅浮宮駁斥了這項說法，但它依然被人們視為某種非主流的理論（由於 Mona Lisa 這幾個字母也可重新排列成 Mon Salai，這項巧合也有一點推波助瀾之效）。

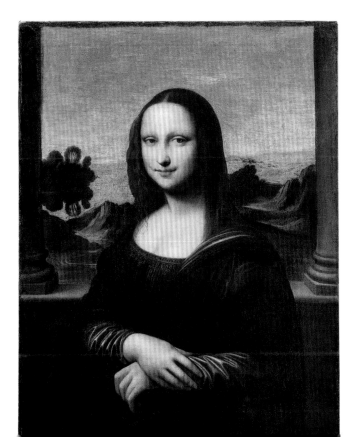

《艾爾沃斯蒙娜麗莎》*Isleworth Mona Lisa*｜日期可追溯到十六世紀初，有趣的是，畫中的麗莎・格拉迪尼擺出相同的姿勢，但外貌顯然年輕許多。這件作品出自英國收藏家修・布雷克（Hugh Blaker）的私人收藏，1913 年首次公開亮相，專家與藝評家對這件作品的作者是否為達文西本人，始終看法分歧。

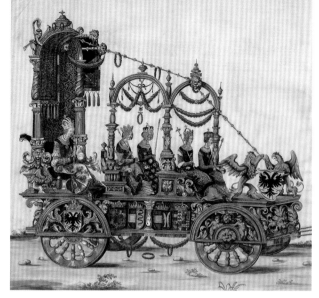

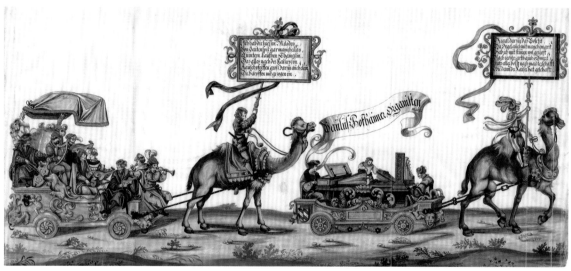

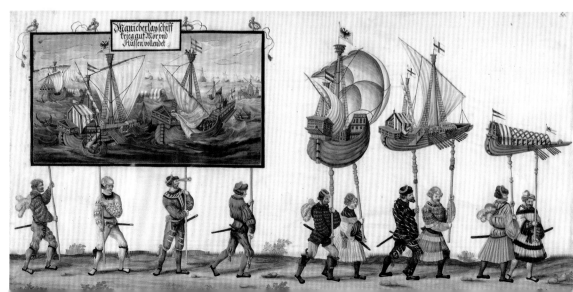

82

TRIUMPHAL PROCESSION OF EMPEROR MAXIMILIAN I
HANS BURGKMAIR THE ELDER AND OTHERS

老漢斯・布克麥爾等人

《皇帝馬克西米安一世的凱旋遊行》

有圖為證的凱旋傳奇

　　1512 年，神聖羅馬帝國皇帝馬克西米安一世為了慶祝自己的豐功偉業，著手規劃了全世界規模最盛大的遊行。馬克西米安的《凱旋遊行》以史詩般的比例和想像力，畫出連綿不絕、浩瀚盛大的遊行隊伍，包括數以千計盛裝華服的士兵、朝臣、貴族、小丑、平民和獵人。他們行進、騎馬、繞著宏偉的節慶花車跳舞——甚至有一輛巨大的踏輪車，由朝臣像倉鼠一樣在上面奔跑，提供動力。行伍之間穿插著一群群歡欣鼓舞的駱駝、熊和野豬，由一名騎在巨形獅鷲上的裸體先鋒帶領。

　　如果最後這位裸體先鋒讓你覺得有些奇怪，那麼你應該已經看出這起壯觀活動的真實本質，因為這類遊行根本不曾上演。馬克西米安的東征西討耗費巨資，使他處於常年拮据的狀態，甚至債台高築，他的家族一直到十六世紀末才將他欠下的六百萬基爾德還清，相當於十年的歲收總額。他負擔不起這樣的遊行。不過，他雖然沒錢，卻有公關宣傳和營造傳奇的天賦可以彌補。他有理有據地指出：「人如果不能在生前提供回憶，死後就不會被記憶，那麼當死亡的鐘聲敲響時，這人就會被世界遺忘。因此，我花錢打造我的回

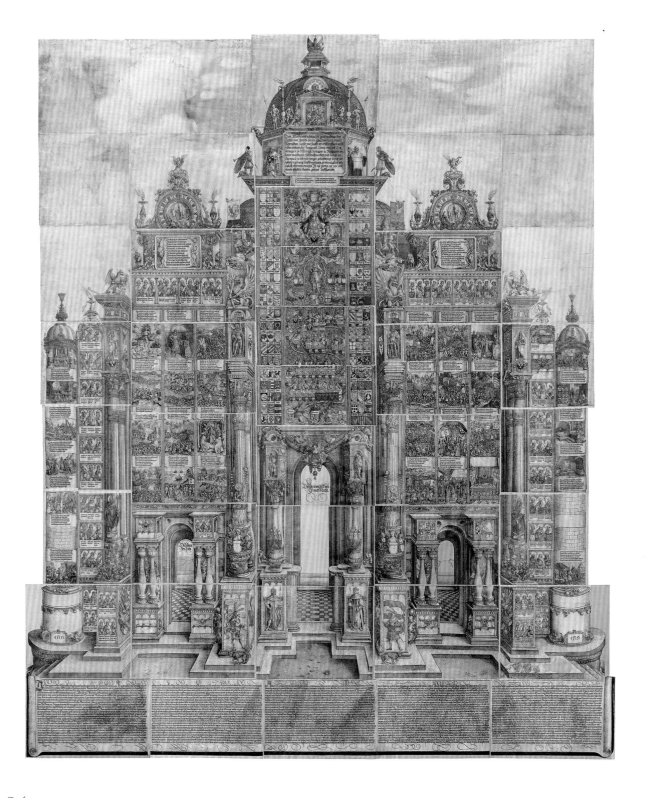

84

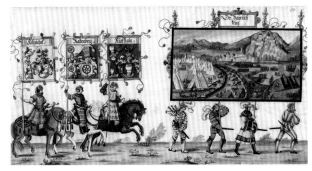

憶，這筆錢絕不會白花。」

　　這場被稱為「凱旋遊行」的盛大活動只存在於藝術中，而且坦白說，這種想像出來的儀式反而更加精采。這件作品以寓言手法對馬克西米安的成就作了長篇大論——例如，他打過的會戰場景，他那個光榮家族的各種象徵（他低調地將自己的世系回溯到希臘神話的特洛伊王子赫克托〔Hector〕、凱撒和亞瑟王）。與此同時，遊行花車上那些高貴的女性乘客，則是代表他帝國境內的璀璨城市。

　　雖然整體方案是由馬克西米安一世和奧地利製圖師約翰內斯‧斯塔比烏斯（Johannes Stabius, 1450-1522）規劃，但插圖卻是由那個時代最偉大的藝術家用最新的木刻技術製作的，包括阿爾布雷希特‧阿爾特多費（Albrecht Altdorfer）、漢斯‧斯普林克里（Hans Springinklee）、阿爾布雷希特‧杜勒（Albrecht Dürer）、萊昂哈德‧貝克（Leonhard Beck）以及漢斯‧紹弗萊茵（Hans Schäufelen）。這件作品的最大功勞歸在老漢斯‧布克麥爾（Hans Burgkmair the Elder, 1473-1531）名下，不過還是應該提一下龐大的木版師團隊，少了他們，不可能將藝術家的願景展現出來。

左頁｜《凱旋門》，1517-18，阿爾布雷希特‧杜勒｜這件作品展示了馬克西米安一世的祖先、領土、成就、才華與興趣。

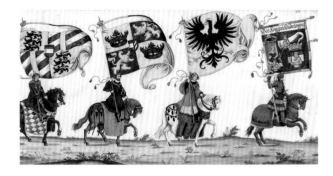
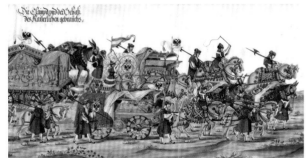

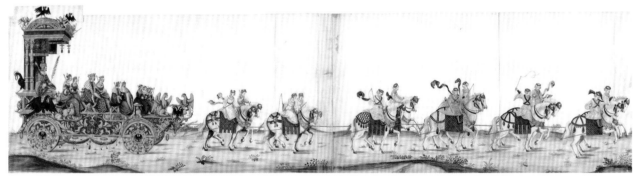

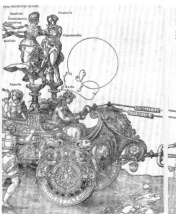

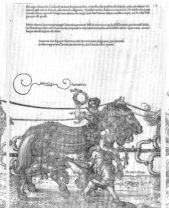

86

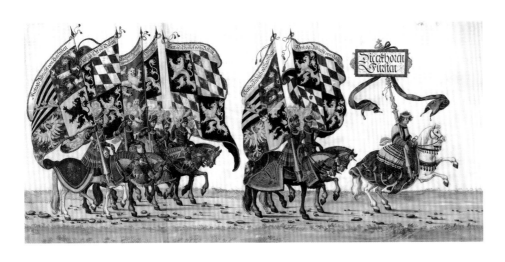

　　《凱旋遊行》加上杜勒的兩件姊妹作：《凱旋門》（*Triumphal Arch*）和《大凱旋馬車》（*Great Triumphal Carriage*），共同組成了巨型橫飾帶，根據馬克西米安本人的口述，它將「為帝國議事廳與大堂的牆面增光，向後代子孫宣揚其統治祖先的崇高目標」。這三件作品的規模確實龐大，拼在一起時，《凱旋門》高三點五公尺，寬三公尺，《大凱旋馬車》高零點四六公尺，長二點四公尺。而《凱旋遊行》裡的行進版畫（共有一百三十九幅留存至今）更是一路綿延了五十四公尺，是有史以來規模最大的版畫之一。

　　馬克西米安留給後世子孫的這項宏偉計畫，並未在他生前完成。他得了憂鬱症，人生最後五年，不管走到哪裡，都堅持要帶著棺材傍身，1519 年死神終於帶走他。1526 年《凱旋遊行》印製發行，為其帝國建造者打了一場鮮活生動的宣傳勝仗，讓他的傳奇永留後世。

《大凱旋馬車》，1522，阿爾布雷希特・杜勒｜版畫由八塊木雕版組成。

Triumphal Procession of Emperor Maximilian I (1512–26), Hans Burgkmair the Elder and Others

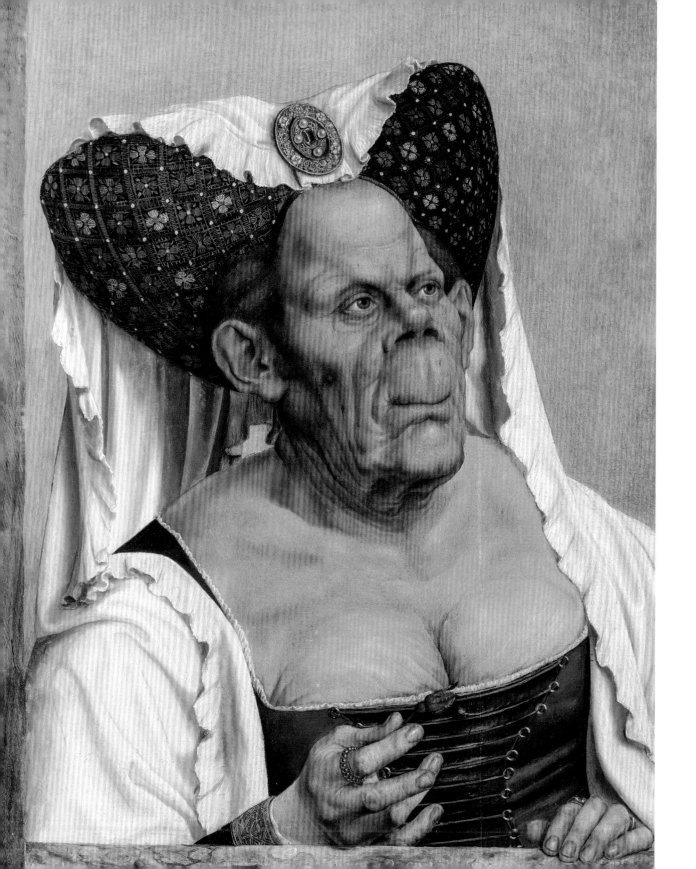

THE UGLY DUCHESS
QUENTIN MATSYS

真有其人？或厭女症作祟？

　　對怪癖略知一二的薩德侯爵（Marquis de Sade, 1740–1814）曾言：「美屬於簡單尋常，醜則是非凡之物。」「毫無疑問，所有激切的想像都更愛浸淫於非凡而不是平庸。」在西方藝術史上，很難想出比《醜公爵夫人》或《一名老婦》（An Old Woman）更怪異的關於醜的美麗研究，該件畫作是法蘭德斯藝術家康坦‧馬西斯（1466–1530）的作品。多年來，它一直在倫敦國家藝廊裡悄悄地抓住訪客的注意力，讓他們將目光從牆上更具傳統吸引力的眾多作品中移開。它被塑造成某種反肖像──誰會委託這種畫啊？瞥到第一眼時，這件卡通似的怪畫會讓你既厭惡又想看，而唯有當你屈服於想看的本能後，你才會發現裡面有比乍看之下更精緻的細節與故事。

　　第一個問題是：我們看到的究竟是誰？或是什麼？這位看起來沒有牙齒的老婦，生了一副動物似的駭人五官：招風大耳；晶亮雙眼；男性味十足的下巴、髮際線與眉毛；猿猴似的長上唇和縮短的鼻孔；長了毛的疣和深而明顯的皺紋。這些特徵與她豪奢的貴族服飾以及同樣華麗的藝術手法形成鮮明對比：手指上的金戒指，精心縫製的角狀頭飾用一枚鑲了鑽石珍珠的黃金別針固定，這裡煞費苦心地運用剔花技法，將表層顏料刮除，露出下方的對比色彩。（同樣的技法也運用在袖口的精細刺繡上。）優雅的垂墜布料輕輕落在她寬厚隆起的雙肩上，落在她的緊身胸衣與低胸領上，一般來說，這兩者都是年輕女子較常見的穿衣風格。

　　當然，這就是《醜公爵夫人》與《老男人肖像》（Portrait of an Old Man，見第90頁圖）這兩件作品的諷刺重點（不過，老實說，後者的諷刺味道溫和許多）。馬西斯嘲笑浮華的物質文化，嘲笑該文化的參與者拒絕承認自己芳華已逝，依然想要裝嫩裝年輕，套用粗俗的現代說法，就是「老羊扮羔羊」。馬西斯讓老婦人用拇指和食指將一朵含苞玫瑰舉在皺紋密布的胸前，

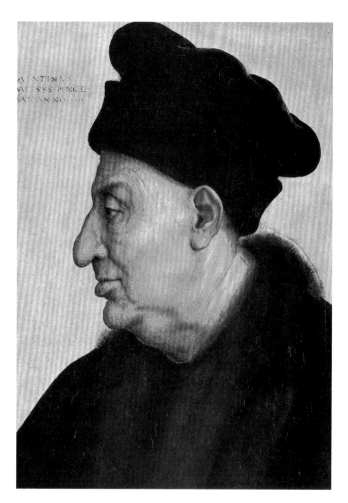

《老男人肖像》｜知名度較低的「配對」畫，畫中人物與勃艮第公爵「大膽腓力」（Philip the Bold, Duke of Burgundy）的一幅肖像十分相似。

右頁｜《一位怪誕老婦的半身像》，約 1510–20｜達文西作品仿本。

利用兩者的並置，將這點毫不留情地呈現出來。有何寓意？接受你的真實模樣，接受你的疣和所有一切。

不過，事情或許沒這麼簡單。雖然這是目前廣獲接受的詮釋，但這件作品的奇特還是激起了其他的解讀觀點。倫敦大學學院（University College London）的外科榮譽教授麥克·鮑姆（Michael Baum）多年來一直聲稱，他已找到確鑿的徵象可證明畫中婦人罹患了柏哲德氏症（Paget's disease），一種慢性的骨骼疾病，會導致骨骼異常變大並出現不規則形狀。除此之外，還有一項現代發現是在該畫的原創性上做文章。該項理論認為，馬西斯是抄襲達文西或他學徒畫的《一位怪誕老婦的半身像》（The Bust of a Grotesque Old Woman），兩者的繪製時間差不多。（達文西畫過不少怪誕素描，有人認為他和馬西斯曾交換作品，互相參考。）不過，用紅外線反射圖所作的技術分析可看出很大一部分底稿，發現臉部和手部姿勢曾做過好幾次不同的修改，證明馬西斯的確是該件作品的原創者。

那麼，《醜公爵夫人》是根據真人繪製的嗎？如果是的話，她真的罹患了柏哲德氏症嗎？有一派認為，這幅畫源自於一則歷史謠傳，或許是和提羅爾女伯爵馬格莉特（Margaret, Countess of Tyrol, 1318–69）有關，當時教會在批判她離婚與再婚的惡毒宣傳中，給她取了一些難聽的外號，像是「提羅爾的母狼」、「醜公爵夫人」和「袋口」（Maultasch，意指妓女或惡毒女）等。然而與她同時代的編年史家，例如溫特圖爾的約翰（John of Winterthur, c.1300–1348），卻形容她豔冠群芳，但由於缺乏同時代留下肖像作品，於是「袋口」之類的侮辱言詞遂讓人們誤以為馬格莉特是個畸形醜女。可憐的馬格莉特就這樣被侮辱成史上最醜的女人，而或許正是這種厭女症作祟，才有了我們在畫中看到的醜樣。

The Ugly Duchess (c.1515) , Quentin Matsys

ST CHRISTOPHER DOG-HEAD

基督教的奇人聖徒

　　在所有基督宗教的聖像中，東正教對聖克里斯多福的描繪無疑是引人入勝的形象之一，他是旅人的守護神，而且如同此處所畫的，是一位長了狗頭的傑出戰士。傳統上，有好幾個基督教派將聖克里斯多福奉為烈士，殉教的時間約莫是在羅馬皇帝德西烏斯（Decius，統治期間 249–51）或馬克西米努斯‧戴雅（Maximinus Daia，統治期間 305–13）統治期間。到了西元七世紀，歐洲開始出現以他為名的教堂和修道院。

　　那麼，為何狗頭克里斯多福會有如此明顯的犬類長相？在當時，人們似乎認為真有這種人存在。東正教的傳統相信，基督教聖像畫的製作可一路回溯到宇宙誕生之際。這些畫作通常會在落款上將日期標示為「創世紀」，而根據東正教傳統，差不多是七千年前。中世紀人普遍相信，有一支狗頭人的外族居住在世界邊緣的某處，這種信仰雖然沒創世紀那樣古老，但也可回溯到上古時期。（究其根源，很可能是因為有人看到了狒狒，不過也有人推測，狗頭一說可能是把拉丁文的 Cananeus〔迦南人〕誤傳為 caninus〔犬類〕）。

　　希臘史家希羅多德（Herodotus）在西元前 430 年出版的《歷史》（Histories, 4. 191. 3）一書中提到利比亞時寫道：「在那個國家裡住著……狗頭人和無頭人，如同利比亞人所說，他們的眼睛長在胸膛，這些野男人和野女人……」還有一些早期記述認為狗頭人出現在印度。根據希臘史家克特西亞斯（Ctesias）的一則故事，狗頭人的數量約有十二萬人。羅馬地理學家加伊烏斯‧朱利亞斯‧索利努斯（Gaius Julius Solinus，活躍於西元三世紀初）也提過衣索比亞的狗頭西門人（Simeans of Ethiopia），由一位犬類國王統治。這是當時人都接受的知識。

　　在這些引信的助燃下，聖克里斯多福的傳奇蓬勃發展。中世紀的《愛爾蘭聖克里斯多福受難記》（Irish Passion of St Christophe）指出：「這位克里斯

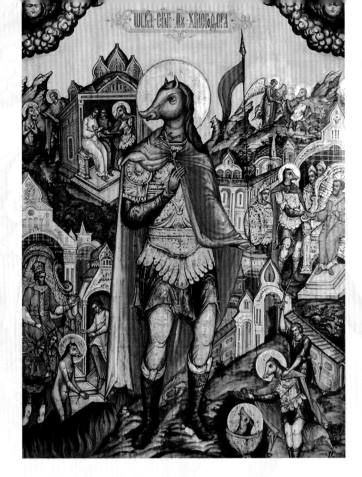

狗頭聖克里斯多福聖像，十八世紀，俄羅斯。

多福是狗頭人的一員，一個長了狗頭且吃人肉的種族。」日耳曼主教詩人斯派爾的渥爾特（Walter of Speyer, 967–1027）也確認了這點。還有一則聖徒傳記指出，羅馬皇帝戴克里先（Diocletian）統治期間，羅馬士兵在埃及西邊的昔蘭尼加（Cyrenaica）與部落會戰，俘虜了一位名叫列普羅布斯（Reprebus，惡棍之意）的男子。據說，列普羅布斯長了一顆超大狗頭，被迫加入羅馬的馬爾馬里泰部隊（numerus Marmaritarum），也就是由類狼人士兵組成的小隊。後來他和他的部隊轉移到敘利亞的安提阿（Syrian Antioch），亞大利雅的彼得主教（Bishop Peter of Attalia）為他

受洗，取命為克里斯多福。西元 308 年，他於該地殉道。

1722 年起，在信奉現代主義的彼得大帝統治之下，「聖議會」（Holy Synod）禁止俄羅斯聖像描繪狗頭聖克里斯多福，但這項禁令在日常實務中遭到漠視，特別是那些信守傳統的「舊禮儀派」（Old Believers）。一本十八世紀的俄羅斯畫家指南，還提點畫家該如何描畫聖克里斯多福的形象：「狗頭，身穿盔甲，一手持十字架，另一手拿入鞘之劍；外袍硃砂帶白，內袍綠色……」現今，狗頭聖者的聖像深受藏家吹捧。

基督教的奇人聖徒

上圖｜《聖伯納德的哺乳神蹟》The Miraculous Lactation of St Bernard，阿隆索‧卡諾（Alonso Cano），1645–52｜卡諾在畫中描繪了十二世紀聖伯納德從一尊聖母子雕像中得到乳汁哺餵的神蹟時刻。

右圖｜《摩西》雕像｜在米開朗基羅的《摩西》雕像以及聖像畫傳統中，《聖經》人物摩西經常以長角模樣現身。這其實源自於誤譯，聖耶柔米（St Jerome）根據早期的希伯來文翻譯通俗拉丁文版《聖經》時，誤將「閃亮」或「光芒」譯成了「長角」。

右頁左圖｜巴黎的聖德尼 St Denis of Paris，尚‧波迪雄（Jean Bourdichon）｜出自《給巴黎人使用的時禱書》（Book of Hours for Use of Parisians, c.1475-1500）。聖德尼是西元三世紀的基督教殉道者，由羅馬總督下令斬首。據說，聖德尼斬首之後還捧著自己的頭顱走了好幾公里，並一路佈道。

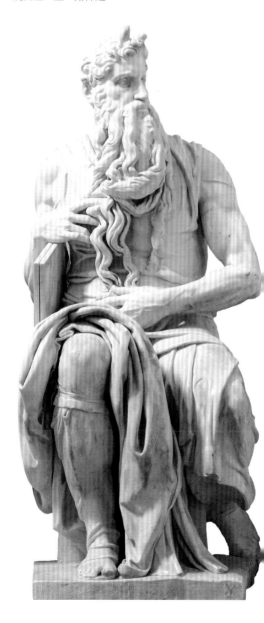

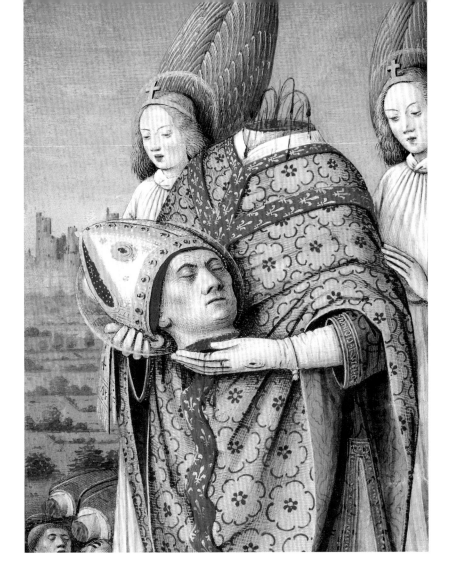

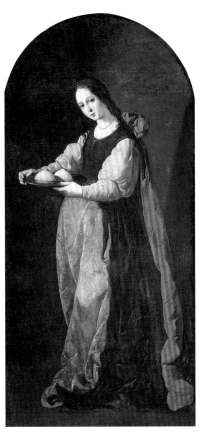

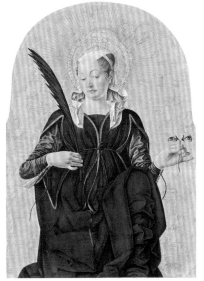

右上圖｜《**聖佳德**》St Agatha，1630-33，法蘭西斯柯・德・祖巴蘭（Francisco de Zurbarán）｜根據十三世紀聖徒傳記彙編《黃金傳奇》（Golden Legend）的記載，西西里的聖佳德拒絕羅馬地方長官昆提阿努斯（Quintianus）的追求，之後便飽受折磨，昆提阿努斯下令將她綁在刑架上拉扯四肢，用火把焚燒，並用鉗子將雙乳切除，她在畫中經常以凝視盤中雙乳的形象出現。

右下圖｜《**聖露西亞**》（St Lucy）祭壇畫，約1473-74，弗朗切斯柯・德爾・柯薩（Francesco del Cossa）｜在中世紀的記載中，敘拉古的聖露西亞（St Lucia of Syracuse, 283-304）是在羅馬戴克里先皇帝對基督徒進行大迫害時被殺，也是第一個遭到剜眼酷刑之人。因此在文藝復興時期的藝術裡，她經常以手持雙眼的形象現身。

FOOL'S CAP MAP OF THE WORLD

製圖藝術中最奇異的謎團

　　本書收藏的歷史珍品有一項共同特色，那就是奇異性讓這些作品有一種時代錯置的感覺——它們乍看之下真的極不尋常，不禁讓人懷疑那是某種現代惡作劇或偽造品。《愚人帽世界地圖》的驚人模樣，絕對有資格入選。那簡直就像是我們正在看著太空人的反射面罩，而那名太空人則是正從外太空凝望著地球，或凝視著某種陰險可怕的動物臉龐。實在很難想像，這件作品是在 1580 年左右出版問世。確切的時間不詳，也不知道是哪個國家的哪位藝術家基於什麼目的創作的，這一切使得這張地圖成為製圖藝術史上最奇異的謎團。

　　地圖中的人物穿了一身小丑服，毛驢似的垂耳上掛著鈴鐺，手上還拿了傳統的搞笑權杖。藝術家用一張心型世界地圖取代小丑的臉，或說把臉整個遮住，繃緊的球面投影為這張圖增添了迫人的立體感。這似乎是在模擬奧隆斯·菲內（Oronce Finé）、傑拉德·麥卡托（Gerard Mercator）和亞伯拉罕·奧特柳斯（Abraham Ortelius）等偉大地圖家愛用的心型風格。

　　關於《愚人帽世界地圖》的意義，歷來有各種不同詮釋，但全都和由小丑透露出來的因素有關，也就是嘲諷。十六世紀後期是歐洲探險的黃金時代，遠赴全球蒐集情報的使命，經常陷入自吹自擂的瘋魔狀態。就像「勿忘死」（memento mori）藝術品提醒我們生命有限，「繁華空」（vanitas）藝術品則提醒我們，在必死的有限生命中追求俗世的歡樂與財富並無價值。或許這就是《愚人帽世界地圖》的本質——一張譏諷現代性（及其先驅者：探險家與地圖繪製師）的「繁華空」地圖，諷刺該時期對土地與黃金的貪婪，並引用羅伯·伯頓（Robert Burton）《憂鬱解剖學》（The Anatomy of Melancholy, 1621）的話語做出最終結論：「全世界都瘋了。」

　　散落在畫面四處的引文不斷強調這點：愚人權杖上的「虛空的虛空，凡

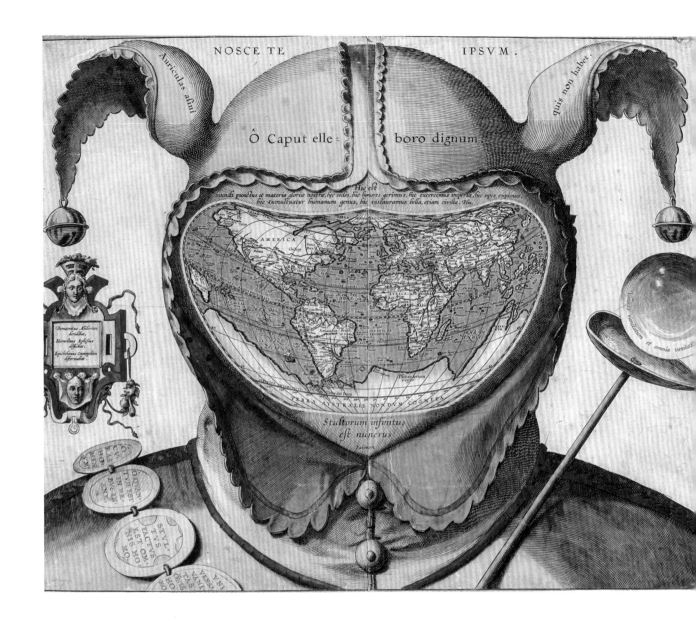

事都是虛空」引自《聖經傳道書》。愚人帽上的題詞寫的是：「噢，頭，值得一劑藜蘆」（藜蘆是一種毒花，傳統上用來治療瘋病）。雙耳上的引文：「誰沒驢耳朵？」則是西元一世紀羅馬哲學家盧修斯・安納烏斯・科努圖斯（Lucius Annaeus Cornutus）的譏諷妙語。藝術家宣稱，無論這世界的形狀為何，它的邊界又在何處，我們最好牢牢記住，我們生活在愚人之地。

THE COMPOSITE ART OF ARCIMBOLDO

蔬果人造物的擬人畫

奧地利藝術史家班諾‧蓋格（Benno Geiger, 1882-1965）一度聲稱，義大利畫家朱賽佩‧阿爾欽博托（Giuseppe Arcimboldo, 約 1526-93）的作品是「抽象藝術在十六世紀的一大勝利」。就肖像畫而言，就算我們不知道他的《維爾圖努斯》（*Vertumnus,* 約 1590，對頁圖）是一幅帝王肖像，受畫者是他的贊助人神聖羅馬帝國皇帝魯道夫二世（Rudolf II, 1552-1612），這幅畫也夠怪異。你可能會以為，用一堆食物拼出當時陸地上最有權勢之人的肖像，是一種不討喜的危險做法，但在這個案例裡，用蔬菜水果做組合卻是一種高度讚美。在這件作品裡，魯道夫化為羅馬的四季之神，用一年當中每個節令的食物組合而成，充滿了自然力量的神聖和諧。這件作品象徵在他的統治之下，藝術與知識都擁有蓬勃的生產力，這種公關宣傳有助於彌補魯道夫在當時的不受歡迎。

雖然這種以自然物或人造物組合而成的擬人化風格，是阿爾欽博托最為人所知的一面，但他的藝術生涯其實是以傳統路線為開端。最初，他為大教堂設計彩繪玻璃和壁畫，1562 年受命出任斐迪南一世（Ferdinand I, 1503-64）的宮廷肖像畫家，隔年，繪製出傳統風格的肖像畫：《馬克西米安二世，他的妻子與三名子女》（*Maximilian II, His Wife and Three Children*）。同一年，他有了一次頓悟，讓他一頭栽進十足的矯飾主義風格（Mannerist style，一個很難簡單定義的詞彙，基本上是一種反叛運動，藉由實驗傳統和比例來背離文藝復興的古典主義）。阿爾欽博托推出他的《四季》（*Four Seasons*）系列，每個季節都是由自然產物組成的一名人物。春季是一名花朵肌膚的女子，夏季由鮮豔水果組成，秋季是以破桶為身體的男子，冬季是由樹椿樹皮構成的男子。1566 年，阿爾欽博托接受神聖羅馬帝國皇帝馬克西米安二世的委託，製作了類似的系列肖像畫：《四元素》（*Four Elements*）。

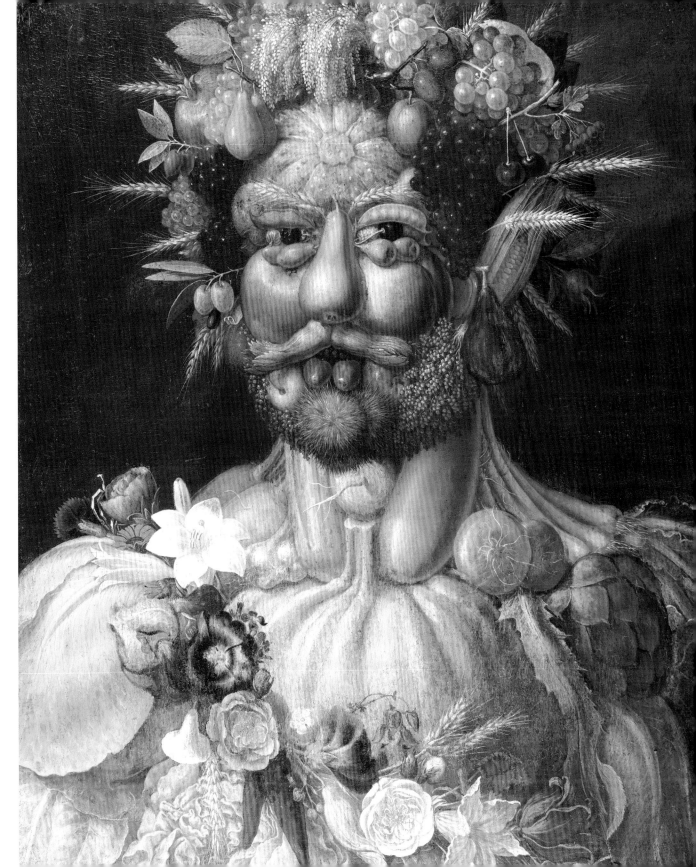

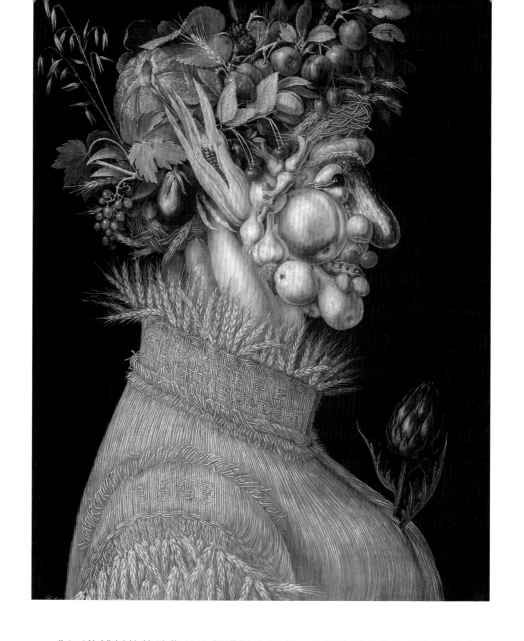

　　阿爾欽博托的傳統作品全都遭世人遺忘，但他的擬人化作品無論過去、
現在與將來，都令人深深著迷。儘管多年來一直有評論家好奇，這些作品會
不會是精神錯亂的產物，但它們顯然是幽默與俏皮的巧妙組合，交織著取悅
人心的象徵主義。阿爾欽博托憑藉機智捕捉到文藝復興對謎語和拼圖的迷戀，
以及珍奇櫃主人搜珍獵奇的熱情；他的許多作品的確在魯道夫二世的珍奇屋
（Wunderkammer）收藏裡佔據了醒目位置。

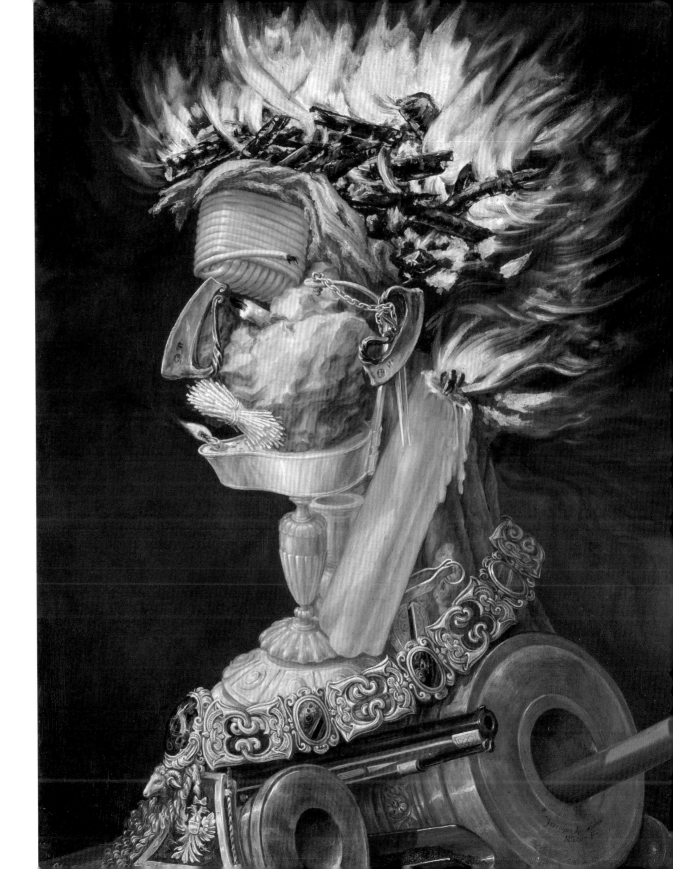

GABRIELLE D'ESTRÉES AND ONE OF HER SISTERS

c.1594

愛慾壓倒一切的撩人場景

嘉布麗葉・戴斯特雷（1573–99）是法王亨利四世的情婦和三名子女的母親，也是最受他信任的顧問。她與妹妹維拉爾公爵夫人（Duchess of Villars）一起坐在浴缸裡，妹妹用手指以 C 型夾鉗的姿勢輕輕捏著她的乳頭。不知名的藝術家顯然受到法蘭德斯風格的影響，將兩名女子的肉體畫得蒼白如瓷，目光直視觀眾，毫無掩飾，厚重的紅幕拉向兩側，露出令人吃驚的親密場景，彷彿兩人置身在舞台之上。畫中還用了其他象徵：嘉布麗葉左手捏了一枚金色指環；背景有一幅紅衣女子縫紉的畫作；背景畫的背景處還有一幅畫作，可看到一名裸男的下半身，只用一塊紅色布條勉強遮住私處。

一般認為，這位不知名的藝術家是第二代楓丹白露派（Fontainebleau School）的一員，法王亨利四世（1553–1610）邀請一群法蘭德斯和法國畫家出席他的登基大典，請他們協助裝飾已經廢棄的楓丹白露宮（位於巴黎市中心西南方五十五公里處）。該派作品充滿各種象徵符碼，許多已經失傳，張力十足的虛構和神話場景，主要是受到義大利和古希臘文學的啟發，通常都帶有情色暗示。的確，根據傳統的詮釋，如今懸掛在羅浮宮的《嘉布麗葉姊妹》，就是一幅愛慾壓倒一切的場景。不過，最近出現一種新的主流詮釋，認為這幅畫是一份公告，由捏乳妹妹宣布嘉布麗葉懷了亨利的非婚兒子。捏住乳頭的手指，意味她的生育能力；而背景中的那名女子，顯然是正在縫製嬰兒服。當然，這種詮釋並不排除藝術家在描畫一名情婦當眾裸體時所帶有的情色意圖。

法國史學家皮耶・德・布爾代耶（Pierre de Bourdeille, 約 1540–1614）指出，他曾目睹有群訪客參觀這幅畫作，其中一名女子一看到就受不了，立刻拉著她的伴侶離開，趕去做愛，她說道：「我們立刻搭我的馬車去我住的地方；因為……我控制不住體內慾火。必需趕快離開把它撲滅；我燒得好痛。」

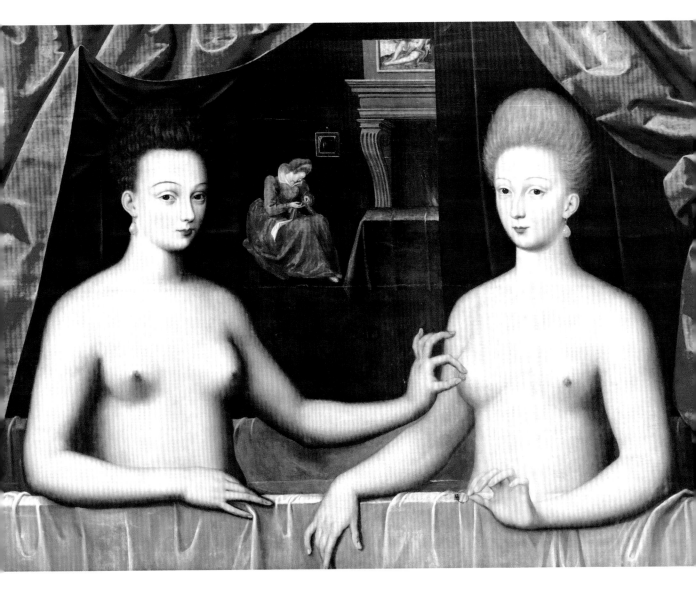

　　十九世紀初，《嘉布麗葉姊妹》掛在巴黎警察總局，但它實在太過撩人，只好用一塊綠色布幕蓋住。後來，警察總局為了因應新的市政角色，迎接一群具有藝術眼光的群眾，於是有人提議，把這幅畫清洗乾淨展示出來。沒想到，當他們揭下布幕時，竟發現只剩下一只空畫框——那個女同性戀風格的畫面，不知在什麼時候撩撥了某個警察局員工的心，讓他不惜知法犯法當個淫賊，那幅畫要到很久以後才終於物歸原主。

這幅畫據信是嘉布麗葉和她妹妹維拉爾公爵夫人的肖像。

THE LEGEND OF THE BAKER OF EEKLO
AFTER CORNELIS VAN DALEM

整容烘焙師

「我們都曾在某個時刻問過自己這個問題：如果我的頭被砍掉放進烤箱裡，我要暫時拿什麼蔬菜來替代它？」我們對科內利斯・范・達倫（約 1530– 約 1573）所知有限，他是一位法蘭德斯畫家，在安特衛普工作。范・達倫的父親是托倫（Tholen）地方的有錢貴族，他的本業是布商，雖然他對低地國的風景藝術頗有貢獻，但畫畫純粹是為了興趣，是個業餘人士。此處介紹的驚人作品，和他常畫的田園農舍大相逕庭，像是做了一次異想天開的大轉彎，他與法蘭德斯藝術家同伴揚・范・維赫倫（Jan van Wechelen, 約 1530–70）合作，描畫通俗傳說中的「埃克洛烘焙師」。這件範本如今收藏在阿姆斯特丹國家博物館，是佚失原作的副本，繪製時間約莫介於 1550 到 1650 之間，但還有一些同時代的副本留存至今，作者也是這個圈子裡的藝術家。

根據中世紀傳說，想要返老還童除了眾所周知的飲用長生不老藥或浸泡青春之泉外，還有另一個較鮮為人知的方法，就是這家神奇的捲心菜填頭烘焙坊。故事是這樣說的，在比利時東法蘭德斯省的埃克洛市，鎮民如果想要改善自己的容貌，他們不會去找醫生，而會去找烘焙師。在《埃克洛烘焙師傳奇》這張畫裡，我們可以看到整個流程：烘焙師在學徒的協助下將顧客斬首，然後將捲心菜種在脖子上藉此止血。（傳統上一般認為，捲心菜和醫療用途有關，但在白話俗語中也和瘋子及愚笨有關——因此，這裡使用捲心菜也是一種「繁華空」的警告。）

接著，烘焙師將難看的頭重新塑形，並塗上漂亮的釉彩，重新接回身體。不過，這套流程並非沒有失敗風險——背景中有一名婦人拿著一顆男人的斷頭在和烘焙師討論，顯然是在抱怨丈夫的新頭還是很醜。那則傳奇警告，頭

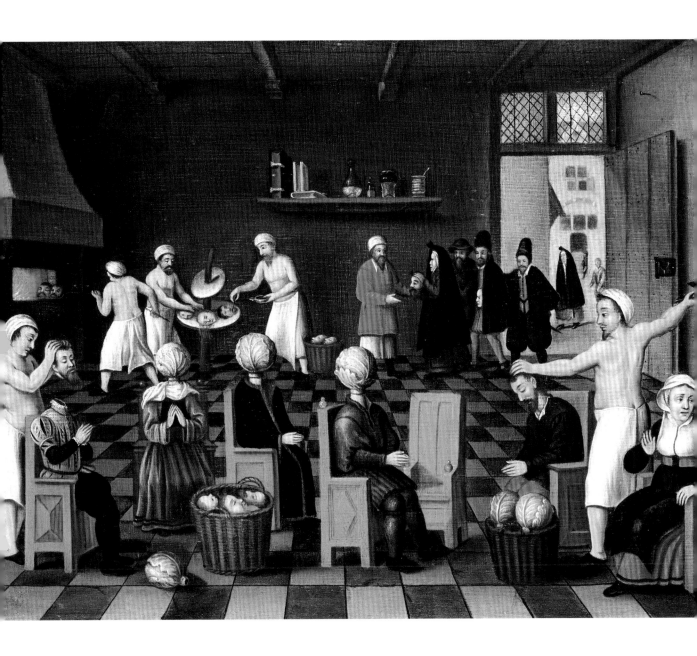

顧的烘烤時間必須恰到好處，這點非常重要：在烤爐裡烤太久脾氣會變差；
但時間太短則會變傻，容易產生「半生不熟」的想法。

MAN CONSUMED BY FLAMES
ISAAC OLIVER

微型肖像，愛的信物

一名男子被火包圍，然而他就跟上古傳說中的蠑螈一樣，在他四周舞動的火焰根本無法近身。他神情冷靜，毫髮無傷，表示他對自身處境一點也不擔心。彎盤在頭頂上的那行文字寫著：Alget, qui non ardet，意思是：他逐漸變冷，無法燃燒。但這位被燒個不停的男人是誰？他又是怎麼發現自己置身在這樣的困境之中？

艾薩克・奧利佛（約 1556–1617）的這件作品是高度精緻的微型肖像，只有五點二公分高，四點四公分寬，或許是英國文藝復興微型肖像藝術裡最耐人尋味的範例。微型肖像這個傳統源自於手抄本插畫家所使用的技術，他們會製作複雜的首字母縮寫以及只有幾公分大小的書籍頭尾小圖案。「miniature」（微型）一詞源自於拉丁文的 miniare（以紅鉛著色），那是手抄本抄寫員的一種實務。在有錢的贊助者心中，最好能將這些小肖像做成奢侈的裝飾品戴在脖子上或放進口袋裡，或當成紀念品送給家人、朋友或愛人，做為愛情與仰慕的信物，讓對方私下懷想，它們的功能與用來展示的大型畫作剛好相反。

微型畫家從 1460 年起就必須與印刷書籍和商業需求競爭，儘管微型肖像有諸多要求，他們還是非常樂意承擔這項業務。當然，一隻穩健的手是最重要的，因為藝術家必須在只有兩三次的寫生時間裡，將受畫者的模樣捕捉在撲克牌大小的羊皮紙上。事實上，撲克牌經常被當成微型肖像的支撐背板：例如，國家肖像藝廊（National Portrait Gallery）收藏了一張女王伊莉莎白一世（1533–1603）的微型肖像，就是用一張苦笑的紅心皇后固定在背面。

1520 年代，微型肖像開始出現在法國與英國宮廷，王室經常在儀典上將它當成皇恩的象徵。1580 年代，在伊莉莎白女王一世的圈子裡，有

下圖｜尚・富凱（Jean Fouquet, 1420–81）自畫像，約 1450｜現存最古老的微型肖像，也可能是第一張正式的自畫像。

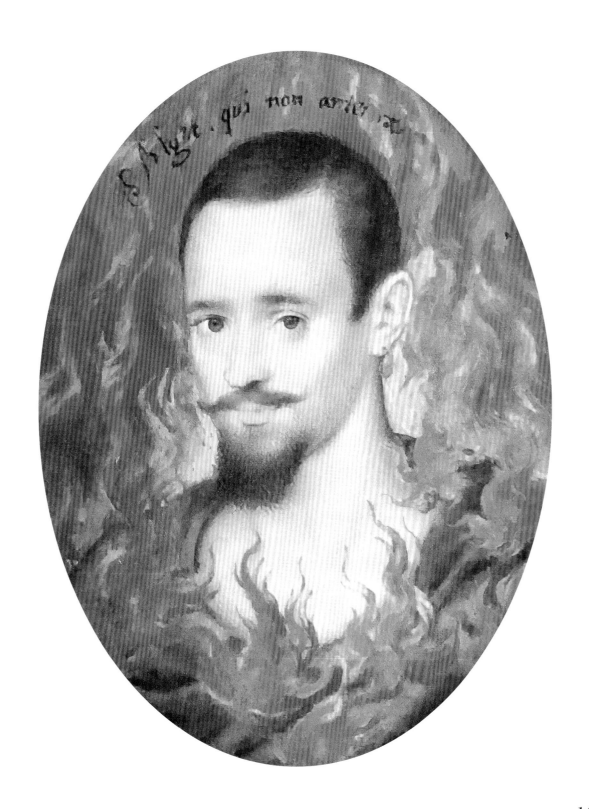

Man Consumed by Flames (1600–10) Isaac Oliver

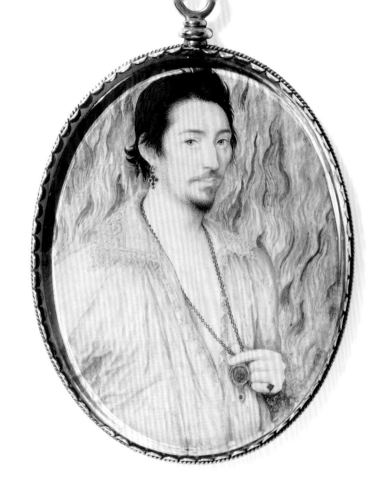

左圖｜《倚火青年》*Young Man Against Flames*，約 1600，尼古拉斯·希利亞德｜一般認為，這張畫的繪製時間略早於奧利佛的作品，受畫者的身分同樣不詳。這名青年頗有騎士精神地將脖子上的畫像正面朝內，不讓人們看到他摯愛之人的模樣。希利亞德表示，這幅微型肖像旨在捕捉「可愛的優雅、詼諧的微笑，以及宛如閃電般突然掠過的偷偷一瞥」。

右圖｜「微眼畫」Eye miniatures｜是十八世紀末微型肖像短暫流行的一個趨勢，將靈魂之窗裝飾在手鐲、胸針、吊墜和戒指上，當做愛的信物。

錢人會佩戴她的肖像以示效忠。1603 年，詹姆士一世登上英國王位之後，這項習俗由艾薩克·奧利佛和最負盛名的尼古拉斯·希利亞德（Nicholas Hilliard, 1547–1619）等人延續下去，奧利佛就是在希利亞德門下訓練出來的。他倆一起畫了許多王室成員的微型肖像，這些人的肖像比前一頁的火焚男容易辨識。

雖然沒有紀錄可說明艾薩克·奧利佛《火焚男子》的受畫者身分，也沒有當初對於火焰圖案的解釋，但還是有些線索可以解讀。受畫者的姿勢很像古典英雄的半身像，火焰從他宛如雕像、寬了衣服的冰冷肌膚上彈開（若有似無的一抹微笑打破了雕像的僵硬感）。他的目光投向某位預定的接收者，而我們穿越了幾個世紀闖入那份親密。有鑑於微型肖像的本質是做為愛的信物，傳統說法認為，這是一名陷入熱情之火的男子，或許是單相思之苦，因為畫中的拉丁格言暗示，那是一種只有死亡才能澆熄的燃燒之愛。這是文藝

復興文學的常見主題，但在藝術上相當罕見——目前已知僅有的另一個範例，是希利亞德的早年作品。

　　然而，沒有更多意涵嗎？會不會火焰並非浪漫之愛，而是展現了受畫者無視於西班牙天主教威脅的勇氣，表現出基督新教的奉獻精神？晚近，有人發現《火焚男子》畫中那句罕見的拉丁格言，也出現在一本宣傳小冊的書名頁，作者是英屬維吉尼亞殖民地的投資客威廉・斯特雷齊（William Strachey, 1572-1621），這項發現讓學者重新審視該幅畫作。1609 年，斯特雷齊登上「海洋冒險號」（Sea Venture）前往美洲，船隻在百慕達海岸失事。據說，這起災難新聞給了莎士比亞靈感，寫出了《暴風雨》（*The Tempest*, 約 1610-11）。會不會斯特雷齊就是那位受畫者，被他如烈火般的奉獻熱情所包圍，一心想在詹姆斯鎮（Jamestown）打造一個成功的殖民地，將新教徒的福音傳播給新大陸的原住民？

ARTEMISIA GENTILESCHI'S JUDITH SLAYING HOLOFERNES
AND THE ART OF REVENGE

阿特蜜希雅・真蒂萊斯基的《猶滴斬殺霍洛佛尼斯》和復仇藝術

女性的復仇

　　很難想像有哪幅畫作比巴洛克早期義大利畫家阿特蜜希雅・真蒂萊斯基（Artemisia Gentileschi, 1593– 約 1654）這件作品帶有更強烈的潛台詞。這是一個《聖經》場景，儘管出自杜撰的《猶滴傳》（Book of Judith），但自文藝復興以來一直深受藝術家歡迎。霍洛佛尼斯是一名亞述將領，西元前六世紀，新巴比倫帝國的內布賈尼撒（Nebuchadnezzar）國王派他入侵並摧毀猶太城市伯圖里亞（Bethulia）。年輕貌美的寡婦猶滴自告奮勇去和入侵者周旋，打算利用美色誘殺霍洛佛尼斯。她向上帝祈禱，然後穿上最華麗的衣服，走向那位將領的營帳，相信自己能憑著美貌獲准進入。霍洛佛尼斯招

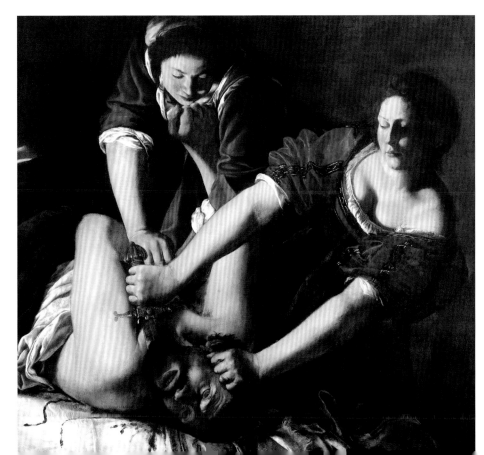

待猶滴時，她不停向他勸酒，直到他爛醉如泥，這時她抓起他的寶劍，在女僕阿貝拉（Abra）的協助下砍了他的腦袋，然後將頭裝在籃子裡偷偷帶出去。

　　真蒂萊斯基是在 1612 至 1613 年完成這幅畫，1613 到 1621 年間的某段時間，她又畫了第二個版本（該版本如今收藏在佛羅倫斯的烏菲茲美術館）。在真蒂萊斯基開始創作這件作品第一個版本的前一年，她遭遇了一件事，這件作品的場景顯然是該起事件的強化與放大。1611 年，她的父親，托斯坎尼藝術家奧拉齊歐・真蒂萊斯基（Orazio Gentileschi, 1563–1639）聘請風景畫家阿哥斯提諾・塔希（Agostino Tassi）來指導女兒。一開始，他企圖用虛情假意的結婚承諾與阿特蜜希雅發生關係，求歡失敗之後，他索性強暴了她。

　　阿特蜜希雅沒有向施暴者退縮，她試圖告發他的罪行，並因此展開為期七個月的審訊。塔希全盤否認，法官詢問阿特蜜希雅，她是否願意堅持自己的供詞，即便遭受「司法酷刑」。她態度堅決。於是她得到「女巫之刑」（sibille）的伺候，用繩子纏在她的手指上，慢慢收緊。阿特蜜希雅什麼也沒說，只是不停重複：「是真的，是真的，是真的。」

　　1612 年，塔希因強暴阿特蜜希雅・真蒂萊斯基遭到判刑。審判期間發現，他以前也被指控過類似罪行，他還計畫要偷一些奧拉齊歐的畫作，而他妻子也失蹤了一段時間——人們懷疑是在他的主使下被強盜殺害。塔希被判處兩年有期徒刑，後來判決遭到廢止，他於 1613 年重獲自由。

　　當我們凝視《猶滴斬殺霍洛佛尼斯》時，不可能不在這幅復仇畫作中感受到藝術家親身經歷的煎熬與痛苦，或她無力阻止施暴者獲釋時的憤恨與怒火。畫面中的兩名女子都是力量強大、堅定不移的正義化身——霍洛佛尼斯瞪大雙眼，無助地扭動身軀，兩名女子壓制住他，用農民屠宰動物的冷靜姿態砍下他的頭顱。他的拳幾乎跟女人的頭一樣大，在扭曲的手臂前端萎弱下去，比不上那兩名女子堅定、直挺的前臂。

　　阿特蜜希雅・真蒂萊斯基不僅克服了強暴、酷刑、屈辱和不公等事件，更在一個女性藝術家往往曇花一現的時代，靠著自己的洋溢才華取得持久的成功，並贏得歐洲各地的讚賞。她是第一個在佛羅倫斯藝術家學會取得會員資格的女性，並有將近四十年的時間，躋身於她那個時代歐洲最傑出的藝術家之列。

1512 年，米開朗基羅（1475-1564）繪製的西斯汀禮拜堂天花板揭幕，教皇的司禮長比亞吉歐・德・切塞納（Biagio de Cesena）抨擊畫中的裸體人物「不成體統」，更適合小酒館或公共澡堂。米開朗基羅後來在禮拜堂的祭壇畫背面報了一箭之仇，他把令人厭惡的冥界判官米諾斯（Minos）畫成切塞納的模樣，幫他加了一對驢耳朵，還畫了一條蛇啃咬他的生殖器。切塞納向教皇保祿三世（1468–1549）抱怨，教皇回答他：「如果畫家把你送進煉獄，我會想盡辦法將你救出來；但他把你直接送進地獄，我就愛莫能助了，畢竟我在那裡沒有權力。」

CHRIST IN THE STORM ON THE SEA OF GALILEE
AND THE ART OF THEFT

《基督在加利利海上遇到風暴》與藝術竊盜

懸而未決的藝術竊盜案

1990 年 3 月 18 日凌晨一點二十四分，兩名留著小鬍子、一身警察裝扮的男子，憑著三寸不爛之舌混進波士頓的伊莎貝拉嘉納美術館（Isabella Stewart Gardner Museum），並制伏了兩名保全。「先生們，這是搶劫，」其中一名搶匪如此宣稱，然後用膠帶把保全捆在一條地下通道裡。接下來的八十一分鐘，這兩名搶匪粗魯地砸破畫框玻璃，用一把鋒利小刀將畫布從畫框中割下，總共偷走了十三件藝術品。

被偷的作品包括約翰尼斯・維梅爾（Johannes Vermeer, 1632–75）的《合奏》（*The Concert*, 1658-60），這位畫家的作品現存僅三十三到三十五件；林布蘭（1606–69）的肖像畫《黑衣女士與紳士》（*A Lady and Gentleman in Black*, 1633）和 1634 年的一幅蝕刻自畫像；一只中國的青銅觚，時間可回溯到西元前一千二百年到一千一百年的商朝，是遭竊作品中最古老的一件；艾德嘉・竇加（Edgar Degas, 1834–1917）的五件紙上畫作；愛德華・馬奈（Édouard Manet, 1832–83）的《托托尼咖啡館》（*Chez Tortoni*, 1878-80）；以及最奇怪的一項，拿破崙旗幟上的尖頂飾，竊盜花了一點時間將它從旗幟上鬆開螺絲撐下來，但它的價值和其他被竊品相比簡直微不足道。

不過，這次失竊案裡的珍寶就是此處展示的這件，也是出自林布蘭之手。《基督在加利利海上遇到風暴》是這位荷蘭畫家唯一的海景畫。不幸的是，印在對頁的這張圖，很可能就是你能看到最接近原作的畫。和其他被偷走的藝術品一樣，自竊案發生後，就沒人見過這件傑作，儘管懸賞金額高達一千萬美元，這兩位竊盜的身分至今依然不明。根據今日估計，兩人盜走的作品總價值約莫在五億美元上下，使它成為歷史上最重要的一起藝術竊盜案。奇怪的是，由於伊莎貝拉・嘉納這位古怪的美術館創始人遺囑裡訂下的古怪條

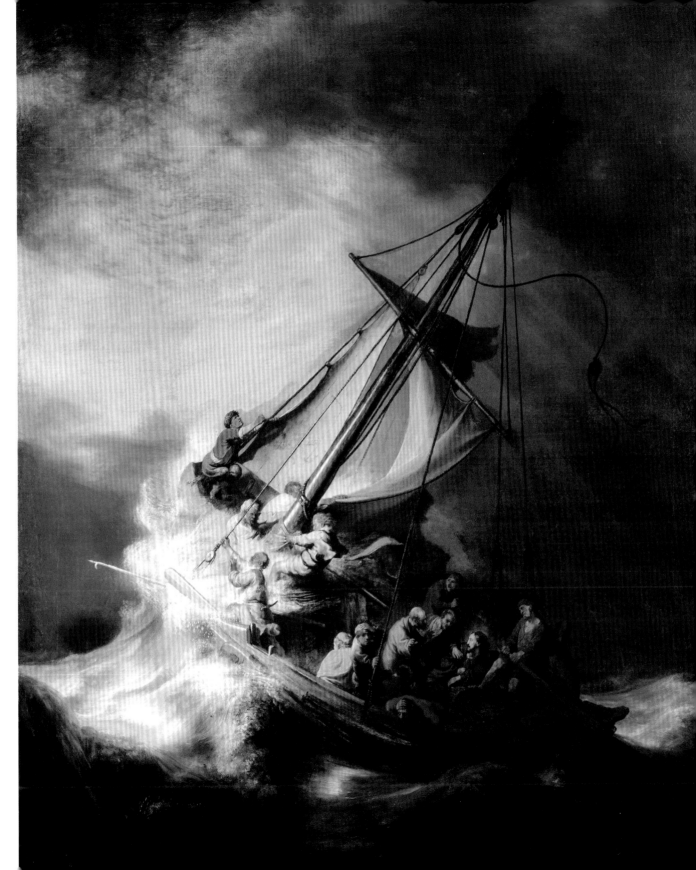

款，被偷走畫作的空畫框至今依然懸掛在她建造的美術館展牆上。因為條款規定，陳列品必須保持原樣，這意味著策展人無法將新作品懸掛在它們原本的位置上，於是那些畫框至今仍在提醒我們那起未偵破的竊盜案。

根據失竊藝術品登錄組織（Art Loss Registe）的統計，只有一成五的被竊藝術品曾經追回。原因之一是，這些價值連城的失竊藝術品當然無法展示或合法轉售，但可做為黑社會的通貨，所以易手頻繁。它們也能當成金融槓桿。2002 年，竊賊用一把大槌敲開阿姆斯特丹梵谷美術館，偷走最近身的兩幅畫，留下更有名的一些作品，例如《向日葵》和《自畫像》。十年後，義大利流氓拉法雷・因佩里亞雷（Raffaele Imperiale）因參與販毒與馬利歐・塞羅內（Mario Cerrone）一起被捕，塞羅內是克莫拉（Camorra）犯罪集團的成員。塞羅內後來轉為汙點證人，並向警方揭露，因佩里亞雷曾在黑市買了那兩幅畫，藏在一棟豪華別墅裡，那兩件作品是因這起事件才得以迅速追回。

儘管今日的防盜措施與科技都很到位，但一些有能力之人，似乎就是無法抗拒想將世界珍寶據為己有的想法。就在本書書寫的此刻，美國對沖基金億萬富翁和藝術藏家麥克・史坦哈特（Michael Steinhardt）接受史無前例、不准購買古董藝術的終身禁令，並同意交出從十一個國家偷竊和非法走私的一百八十件古物，總價據說高達七千萬美元。這些作品中包括《雄鹿頭角形杯》（Stag's Head Rhyton），一件雄鹿頭形狀的漂亮禮器，時間可回溯到西元前四百年，價值三百五十萬美元；還有價值一百萬的《赫庫蘭尼姆濕壁畫》（Ercolano Fresco），描繪嬰兒時期的大力神海格力士（Hercules）扼殺了天后希拉派去殺他的大蛇。後者是在 1995 年從那不勒斯附近的赫庫蘭尼姆廢墟中一座羅馬別墅裡被盜走，同一年由史坦哈特從被定罪的古董走私販手中以六十五萬美元的價格取得。曼哈頓地區檢察官小塞勒斯・萬斯（Cyrus Vance Jr.）形容，史坦哈特「對掠奪文物表現出貪婪的慾望」。史坦哈特的律師在一份聲明中指出：「史坦哈特先生欣見地區檢察官的長年調查最後以不起訴作結，這些被他人誤拿的文物，都將歸還給它們的原屬國。」

TAPUYA WOMAN
AND THE ART OF CANNIBALISM
1641

《塔普亞女人》與食人藝術
1641

食人族的真相

　　她一臉平和、姿態輕鬆地跨越一道小瀑布，青翠的巴西鄉景在她身後展開，綿延好幾公里。場景如此平靜，當地的花草植物如此茂密，我們差點就要忽視從她籃子裡伸出的人腳，以及她隨意拿在手上的僵硬斷手。亞伯特·埃克豪特（Albert Eckhout, 約 1610-66）的《塔普亞女人》（1641）是第一幅食人族肖像，繪畫者則是第一批前往新世界旅遊並以圖像方式記錄殖民發現的歐洲藝術家之一。

　　1636 年，拿騷希根伯爵約翰·莫里茨（Count Johan Maurits van Nassau-Siegen）接下巴西荷蘭總督將軍的新職務，當時，荷蘭人統治「新荷蘭」（New Holland，葡屬巴西殖民地的北半部）已經六年了。顯而易見的是，他有遠大抱負，不想只當個簡單的外交官。莫里茨將景觀設計師、建築師、科學家和藝術家，從歐洲各地帶到新荷蘭的首都：莫里茨城（Mauritsstad），協助這位伯爵實現他的夢想，為荷屬西印度公司打造一個糖業貿易的基地，該地也將成為歐洲文明在新世界「野蠻荒野」中的宏偉燈塔。

　　荷蘭肖像家與靜物畫家亞伯特·埃克豪特就是被召來執行這項任務的其中一人，他抓住機會親眼目睹各項奇景。埃克豪特與畫家同伴法蘭斯·波斯特（Frans Post, 1612-80）合作，負責記錄該區的人民、植物和動物。他們畫出一系列真人大小（2.66 x 1.65 公尺）的巴西圖皮族（Tupi）和塔普亞族肖像，包括前頁展示的塔普亞食人族女子。

　　這些民族誌肖像有某種弔詭之感，他們嘗試以寫實主義手法描繪受畫者，但他們描畫的人物其實不存在於真實世界。《塔普亞女人》這張畫中的人物，再現了該區的某個女子，與此同時，藝術家也花費許多心力將該區發現的動植物盡可能精準地呈現在畫布上：例如，畫面右邊的那棵大樹，看起來像是大果鐵刀木（Cassia grandis），新熱帶界（neotropics）的原生植物。

　　這類畫作當然是有問題的，因為經常將當時歐洲人的刻板印象注入畫中，但如果將它們視為荷蘭黃金時代藝術家「製圖衝動」（mapping impulse，藝術史家斯韋特蘭娜·艾伯斯〔Svetlana Alpers〕的術語）的證據，它們的確

《非洲人》*African Man*，1641｜埃克豪特的真人大小民族誌系列的另一件作品。

是豐富的紀錄文件。正因為有了這類藝術，才能將異國動植物和人民的大量
新知組織起來，處理加工，傳回故鄉。

　　那麼，食人族的圖像要掛在哪裡呢？埃克豪特那一系列真人大小的當
地人物肖像，幾乎可以肯定，是刻意妝點在新總督府弗里伊堡（Vrijburg）
兩層樓高的大廳裡。它們並排陳列在大廳中，從最不「文明」的民族開始，
也就是從那位吃同胞血肉的塔普亞女人開始，以「巴西人」（圖皮納巴族
〔Tupinambás〕）作結，肖像中的巴西人穿了衣服，更富有身體上的吸引力，
而身邊的鄉村景致也更加文明。這樣的順序是在暗示民眾，巴西人是荷蘭人
將原住民改造成文明人的成功故事。

　　今日，埃克豪特的巴西人畫作收藏在丹麥國家博物館（National Museum
of Denmark）。這些畫作並未在巴西停留很久──作品完成後，莫里茨伯爵
很快就將它們全部送給他的堂弟，丹麥國王菲德烈克三世（King Frederick
III）。大家可能會好奇，當總督的晚宴賓客看到食人族背包裡的斷手斷腳時，
不知會不會食慾不振。

《坦納島上的食人族盛宴，新赫里
布底群島》Cannibal Feast on the
Island of Tanna, New Hebrides，
查爾斯．戈登．佛萊澤（Charles
E. Gordon Frazer, 1863–99）｜英
裔澳大利亞畫家佛萊澤在澳大利
亞、新赫里布底群島（萬那杜
〔Vanuatu〕）和新幾內亞旅遊
時，親眼目睹畫中場景，新赫里
布底群島的村民將擒獲的敵人懸
吊在竹竿上，「然後架在火上
烤，以此為中心，展開一場流水
盛宴」。佛萊澤是唯一一位目睹
這類儀式後倖存的白人。

《芭芭拉・范・貝克肖像》

PORTRAIT OF BARBARA VAN BECK

歷史上的多毛女

1657 年 9 月 15 日，英國日記作家約翰・伊夫林（John Evelyn, 1620–1706）與朋友一起去看一名土耳其鋼索舞者的演出，他很開心在那裡碰到二十年前他年少時結識的一名女子。芭芭拉・范・貝克原名芭芭拉・烏斯勒（Barbara Ursler），1629 年出生於巴伐利亞的奧格斯堡（Augsburg）附近，她能講多種語言，會彈大鍵琴，頭腦清晰，受過良好教育，知識淵博，各種主題都能侃侃而談。她還有張毛髮濃密的臉龐。「她的眉毛全部往上梳，額頭寬闊平整如同所有女子，衣著整潔。每隻耳朵都長出兩絡超長毛髮。她還長了最濃密的鬍鬚和八字鬍，鼻子正中央有一絡絡長毛，跟〔冰〕島犬一模一樣。」

她出生時便患有先天性安布拉斯症候群（Ambras syndrome），也稱為多毛症（hypertrichosis），這位毛髮異常增生的小女孩，由雙親安與巴爾薩札・烏斯勒（Anne and Balthazar Ursler）帶著四處展示，還曾在歐洲各地巡迴演出，自此之後成為某種名人。「現在她結婚了，」伊夫林寫道：「她告訴我她有一個小孩，並沒有多毛症，她的父母和親戚也沒有，她出生在德國的奧格斯堡，其他部分都很正常，大鍵琴也彈得很棒。」

一般認為，《芭芭拉・范・貝克肖像》這幅油畫是在 1650 年左右由一位不知名的義大利畫家繪製，2017 年由倫敦的惠康收藏機構（Wellcome Collection）典藏。如同伊夫林所描述的，她的異常長相確實引人注目，但更令人震驚的，是這位藝術家的呈現筆調。由於我們對維多利亞晚期低級侮辱的「怪胎秀」實在太過熟悉，以至於突然看到如此尊重有禮的呈現手法，反而有些不知所措。

藝術家捕捉到范・貝克的端莊、沉穩和女性氣質；她以隨興但堅定的目光平視觀眾，溫和迎戰不雅的凝視。她的衣著也很時尚——低胸的灰色絲綢，

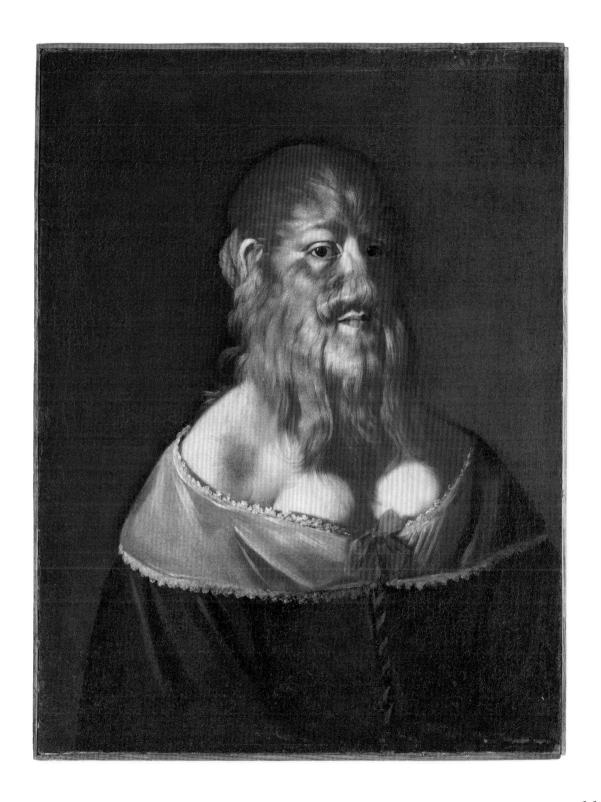

Portrait of Barbara van Beck (c.1650)

柔美的蕾絲滾邊，猩紅色蝴蝶結和緞帶與她的紅唇相映成趣。「這是一幅精心繪製、地位崇高的畫作，」惠康收藏機構的安潔拉·麥尚尼博士（Dr Angela McShane）說：「在一個人們會如同伊夫林一樣把她視為自然奇觀的時代裡，將她呈現成一位泰然自若且具有高度存在感的女性。」

　　藝術中的多毛女歷史至少可回溯到埃及的聖馬利亞（St Mary of Egypt, 約 344–421），根據神學家索弗洛（Sophronius, 約 560–638）的說法，她早年在亞歷山大港附近過著縱慾的生活，並因這種放蕩行為被趕出聖墓教堂（Church of the Holy Sepulchre），之後她才成為一名隱士。她在荒漠中長出一層厚厚的毛髮（出於謙遜，除了代表神之愛，也是生命狂野的象徵），我們就是憑藉這項特點在中世紀手抄本中找到她的身影。她的故事與藝術傳統偶爾會和歷史上另一位有名的放蕩女搞混，那就是抹大拉的馬利亞（儘管福音書從未真的將她描述為妓女）。在中世紀手抄本的插圖當中，例如本頁所顯示的《斯福札時禱書》（Sforza Hours），抹大拉的馬利亞有時會以一身長毛的祈禱姿勢出現。

　　這種「多毛馬利亞」的既定傳統，肯定為十七世紀范·貝克肖像的義大利畫家鋪了路，即便只是在潛意識層面，但還有一些更晚近的作品，或許也發揮了更大的影響力。雖然這張范·貝克的肖像有時被認為是安布拉斯症候群最早的描繪，但在我們這座珍奇美術館的牆面上，還可

上圖｜與抹大拉馬利亞有關的手抄本祈禱文，出自義大利文的時禱書手抄本《斯福札時禱書》（1490–1521）。

下圖｜大鬍子民間聖女威爾格佛蒂斯（Wilgefortis）雕像，十四世紀，收藏於格拉茨塞考教區博物館（Diocesan Museum Graz-Seckau），奧地利｜威爾格佛蒂斯曾發誓終生守貞，不想遵從父親安排嫁給西西里國王，於是向上帝祈禱求助。祈禱之後，臉上長滿了濃密的鬍子，西西里國王取消求婚。憤怒的父親將她釘上十字架。

120

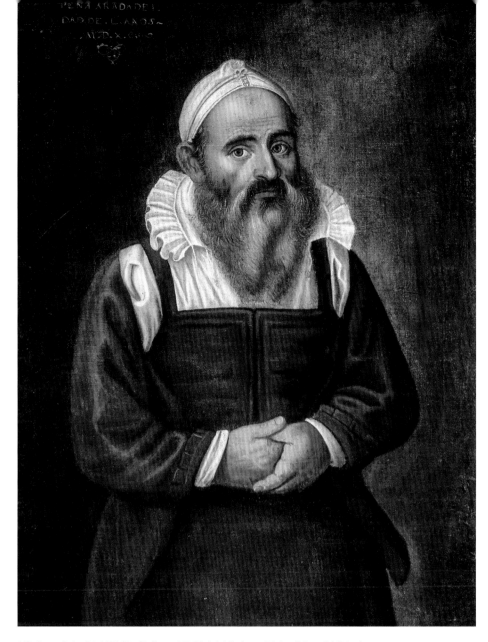

《布麗姬妲‧德爾‧里歐，大鬍子的佩里亞蘭達夫人》，1590，胡安‧桑切斯‧科坦。

掛上一幅更早期的畫作，那就是胡安‧桑切斯‧科坦（Juan Sánchez Cotán, 1560–1627）的《布麗姬妲‧德爾‧里歐，大鬍子的佩里亞蘭達夫人》（*Brígida del Río, the Bearded Lady of Peñaranda*）。德爾‧里歐在西班牙享有類似范‧貝克的名人地位，1590 年她出現在馬德里宮廷時，掀起了一陣轟動。桑切斯‧科坦以一絲不苟的招牌風格，創造出迷人的意符衝突，他放大了德爾‧里歐某些外貌上的陽剛氣息，例如她的大手，但又用女性肖像畫中常見的順從姿

Portrait of Barbara van Beck (c.1650)

上圖│《瑪德蓮娜‧萬楚拉與她的丈夫兒子》，
1631，胡塞佩‧德‧里貝拉。

下圖│《佩德羅‧岡薩雷斯和妻子凱薩琳》，牛皮
紙上的水彩和不透明水彩畫，約 1575–1580。

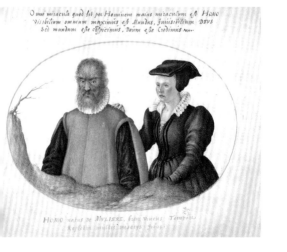

態和母鹿般的無邪大眼予以平衡。

另一位類似的大鬍子女性，是胡塞佩‧德‧里貝拉（Jusepe de Ribera, 1591–1652）最怪異作品的受畫者。1629年里貝拉應大客戶阿爾卡拉公爵（Duke of Alcalá）的要求，畫了這件作品：《瑪德蓮娜‧萬楚拉與她的丈夫兒子》（Magdalena Ventura with Her Husband and Son）。畫中的拉丁銘文告訴我們，這件作品的動機同樣是為了記錄自然奇觀。出生於義大利中部阿布魯齊區（Abruzzi）的瑪德蓮娜‧萬楚拉，是在三十七歲時開始長出大鬍子。十五年後，她生下三名小孩中的長子。里貝拉的描繪對象是這個不尋常的家庭，畫中的瑪德蓮娜正在給小嬰兒哺乳，她的丈夫站在後方的陰影中。銘文指出，她的大鬍子「更像是長在某個大鬍子男主人的臉上，而不是一個生了三個兒子的女人」。

然而，最容易讓人聯想到范‧貝克肖像的，卻是安東妮塔‧「托格妮納」‧岡薩雷斯（Antonietta 'Tognina' Gonzalez，有時拼為 Gonsalvus），她大約出生於 1588 年，父親是佩德羅‧岡薩雷斯（Pedro González），更為人所知的名字是「森林野人」（The Wild Man of the Woods，見左下圖）。安東妮塔、她的父親和她的手足，全都罹患了安布拉斯症候群，也都是十六世紀好幾幅畫作的受畫者。安東妮塔和父親一樣，在歐洲各個宮廷度過一生，她在楓丹白露宮長大，那裡是法王亨利二世的宮廷之一，他們身穿華服，在社交場合現身，娛樂賓客。這幅肖像裡的安東妮塔大約十歲，身穿宮廷禮服，驕傲地拿著一張手寫筆記，訴說她家族的故事：「佩德羅先生，在加納利群島（Canary Islands）發現的一位野人，被轉送給最尊貴的法王亨殿下，並從那裡來到帕馬公爵閣下身邊。佩德羅先生生了我，安東妮塔，現在可在尊貴的索拉尼亞侯爵夫人（Marchesa of Soragna）伊莎貝拉‧帕拉維奇納（Lady Isabella Pallavicina）的宮廷找到我。」

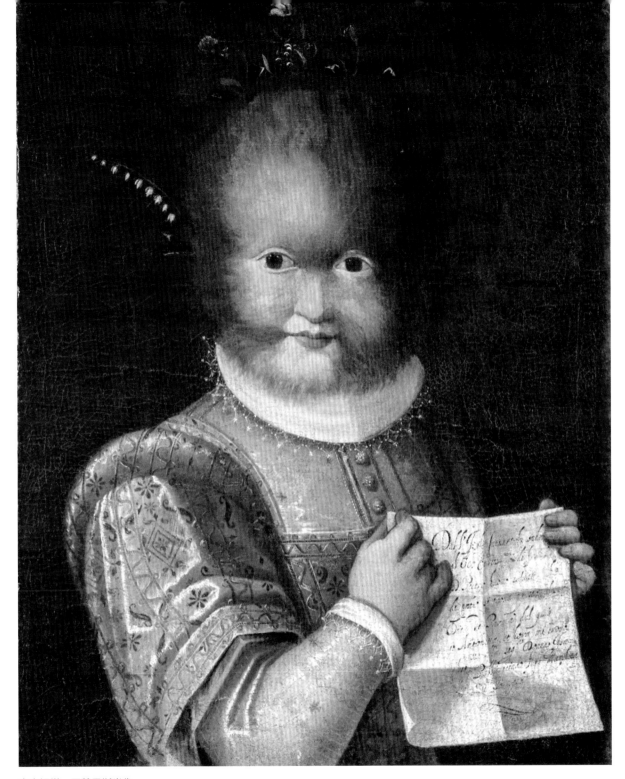

安東妮塔・岡薩雷斯肖像

Portrait of Barbara van Beck (c.1650)

THE TEMPTATION OF ST ANTHONY

JOOS VAN CRAESBEECK

c.1650

修士之父的無盡誘惑

　　長久以來，「聖安東尼的誘惑」一直是藝術家熱愛的主題之一，有機會相互競爭，以最具創意手法描繪地獄怪物的攻擊，實在很難令人抗拒，於是在每座國家美術館裡，幾乎都能找到某位大師所畫的變奏版本。例如，在里斯本的國家古代美術館（National Museum of Ancient Art），你能找到耶羅尼米斯・波希（Hieronymus Bosch, 1450–1516）的三聯畫版本，在法國科爾馬（Colmar）的恩特林登博物館（Musée Unterlinden），則有馬提亞斯・格呂內華德（Matthias Grünewald, 約 1470–1528）的《伊森海姆祭壇畫》（Isenheim Altarpiece），描繪各路妖魔圍繞著聖安東尼威嚇痛打他。但要說各個版本中哪幅影像有最多細節需要拆解，應該就是極盡噩夢之能的《聖安東尼的誘惑》，收藏在德國卡爾斯魯厄（Karlsruhe）的國家美術館（Staatliche Kunsthalle），由喬斯・范・克雷斯貝克（約 1605–1660）繪製。

　　安東尼出生於希臘化的埃及村莊寇馬（Coma），世人常尊稱他為「第一位修士」或「修士之父」。雖然在他之前也出現過苦行僧（因為虔誠而戒除感官享樂之人），但安東尼是第一個賣掉所有財富，隻身走進荒野之人，在孤絕狀態下反思他的信仰。大約西元 360 年，亞歷山卓的亞大納修（Athanasius of Alexandria）描寫這位聖者冒險進入位於西沙漠（Western Desert）邊緣的尼特里亞沙漠（Nitrian Desert, 亞歷山卓以西約九十五公里處），在那裡生活，成為沙漠隱士，他接收到許多奇怪的幻象，強烈逼真，宛如親身體驗。

　　不久，這位聖徒就迎來第一件不尋常的插曲。安東尼的神聖使命遭到冒犯，魔鬼開始折磨他。最初是以誘惑方式進行，讓他承受無聊和怠惰，用虛假的家庭溫暖為餌，讓衣著暴露的女子提供性服務，還有堆積如山的金幣。安東尼忍受了這些考驗並未動搖，之後他決定搬到離他出生小村更近的一處

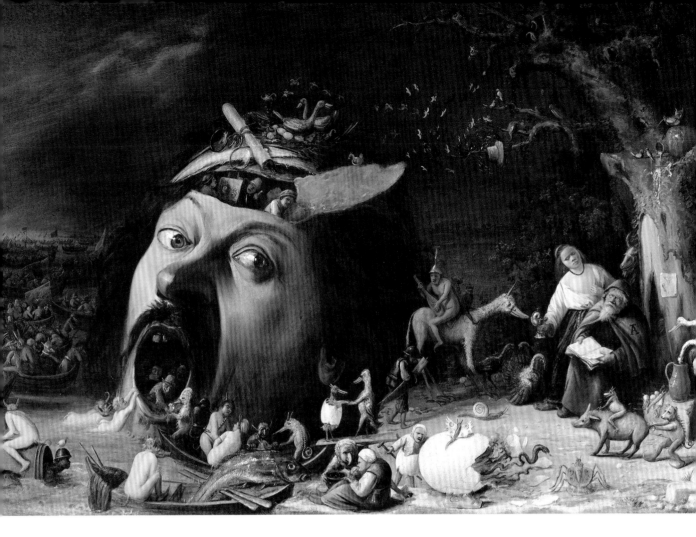

山洞，但魔鬼並未就此歇手，派出一隊惡魔讓他遭受難以忍耐的身體之苦，
在痛打之下幾乎喪命。

　　一次特別嚴重的攻擊真的殺死了安東尼，但當一群隱士追隨者聚集在他
屍體四周時，他復活了，並立刻提出要求，要回到惡魔攻擊他的那個山洞。
魔鬼再次回來，化身野獸，但上帝發出一道耀眼光芒劃破天際，動物們紛紛
逃走。安東尼以這種方式生活了十五年，直到三十五歲，然後避隱到沙漠更
深處，追求絕對的孤寂。在尼羅河畔的皮斯皮爾（Pispir，今日的德爾梅蒙
〔Der-el-Memun〕）山上，他住在一座羅馬廢堡的城牆內，靠著前來拜訪但
他拒絕接見的朝聖者偶爾丟進牆內的補給品維生。

The Temptation of St Anthony (c.1650) ,Joos van Craesbeeck

125

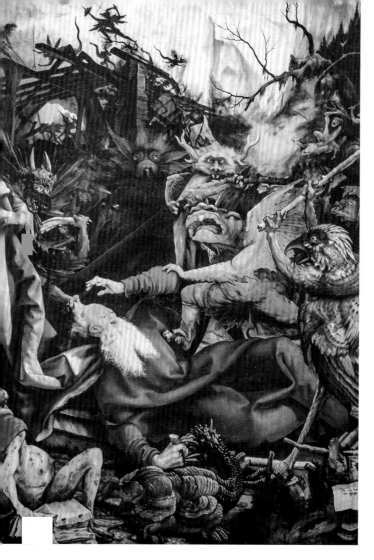

喬斯・范・克雷斯貝克這張驚人畫作散發出由魔鬼幻象所引發的恐怖、困惑和驚嚇。然而仔細觀察，裡頭卻有一些幽默和自我指涉的元素，讓畫作變得更加有趣。脫離軀體、驚聲尖叫的巨大頭顱，往往會吸引目光，但當我們的凝視終於從這顆具有催眠魔力的恐怖頭像移開後，我們發現了主角安東尼（他的肩膀有一個協助辨識的小「A」），他坐在右邊的樹下，拿著一本《聖經》。

他被四面八方、混合各種動物造型的惡魔大軍圍住。有個生物從一根高枝上將酒朝聖者身上倒，威脅要將安東尼釘在樹上的基督木刻打濕。身旁的女子拉低上衣想要色誘他，還拿了一只鸚鵡螺杯裝了全世界的財富眩惑他。（仔細觀察，她的爪狀雙腳告訴我們，她也是惡魔大軍的一員。）聖安東尼的頭部後方有一隻山羊，根據中世紀的傳說，山羊會在人類耳邊低喃一些猥褻思想，汙染善良正直者的心靈。蛇從地上碎裂的巨蛋中爬出，象徵原罪，也就是邪惡潛入世界的那一刻。

那顆睜大眼睛的哀號巨頭呢？有趣的是，它與克雷斯貝克的抽菸自畫像非常相似。藝術家把自己插入這場惡夢──他額頭剎開的那片表皮，讓我們看到迷你版的藝術家正在畫某個妓院或酒館裡的人物場景。這些自然主義的場景是當時流行的一種類型畫，稱為「低等生活」（Low life）畫。克雷斯貝克其實是在描繪他的日常工作，以荒謬手法顛倒了這場惡夢。長了毛和有翅膀的惡魔，如同邪惡思想一般從他的嘴巴與腦袋噴洩而出，以奇怪而富有想像力的方式出現。克雷斯貝克藉由這些手法執行了他本人的誘惑，將觀眾的目光從聖者身上移開，以更愉悅的心情去檢視這齣關於惡魔的滑稽默劇裡的所有俏皮生物──一點也不擔心這類誘惑可能造成什麼問題。

上圖｜聖安東尼遭受各種奇魔異鬼的折磨，出自《伊森海姆祭壇畫》內翼板，1512-16｜馬提亞斯・格呂內華德為柯爾馬附近的伊森海姆聖安東尼修道院繪製。

右頁｜《聖安東尼的磨難》，1487-88｜米開朗基羅（1475-1564）年輕時作品。

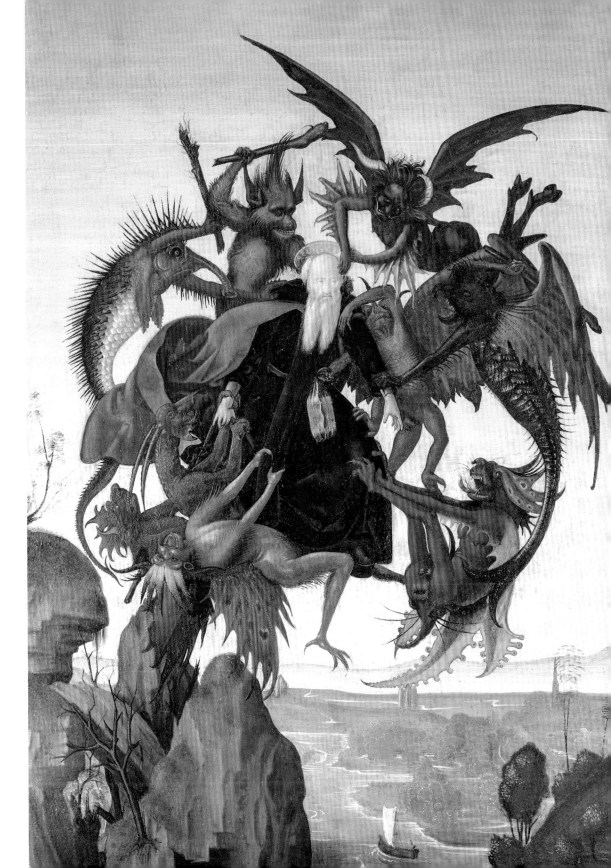

火槍手天使的藝術

ÁNGELES ARCABUCEROS – THE ART OF THE ANGEL MUSKETEER

西方征服者的同化伎倆

「庫斯科學派」（Cusco school）的神聖藝術是以其起源城市命名，該城位於秘魯東南部，鄰近安地斯山的烏爾班巴山谷（Urubamba Valley）。十七世紀，一場文化戰爭在阿爾蒂普拉諾（Altiplano）區的高原城市之間肆虐，而這場會戰的前線士兵，全都是重武裝的天使。

瞧，「*Ángeles Arcabuceros*」（火繩槍手天使或火槍手天使），天堂的帶槍士兵，身穿十七世紀西班牙安地斯貴族的豪華軍裝。這類繪畫傳統的範例迸射出濃烈的異國色彩，從帽子上的天使羽毛，天使本身的俯衝雙翼，乃至他們錦緞華服上的炫目刺繡。他們一直揮舞著火繩槍（當時戰爭常見的一種火繩步槍）。

雖然這些畫作是美麗非凡的藝術品，但我們都同意，它們是文化合成的文獻，是征服者的一種同化伎倆，而且跟征服一樣古老。這些作品將基督教的帝國輝煌以原住民可以看懂和理解的形式注入畫中，與原住民的靈性交融，因為該區的居民相信，前基督教時期的神明，就是年輕英俊的有翼戰士，或所謂的「星君」。這些畫作代表了一個地方被迫經歷過一段時期的強制性文化融合。

利用藝術進行文化灌輸的想法，最初是由特倫特會議（第十九屆天主教會大公會議）在 1545 到 1563 年間提出。但負責將想法落實的是教會傳教士，他們用次經《以諾書》（*Book of Enoch*）裡的天使來回應當地的迷信，《以諾書》向信眾揭示，天使控制了群星與其他自然現象。（這些天使包括薩拉米爾〔Salamiel〕，神的和平；阿齊爾〔Azie〕，神的恐懼；阿斯皮爾〔Aspiel〕，槍反著拿，像出席親王葬禮那樣；拉伊埃爾〔Laeiel〕，神的寬容，等等。）

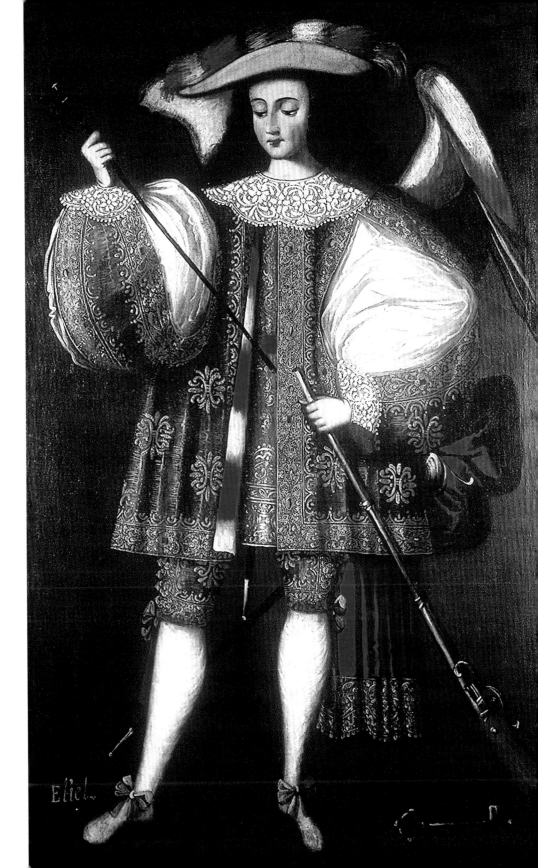

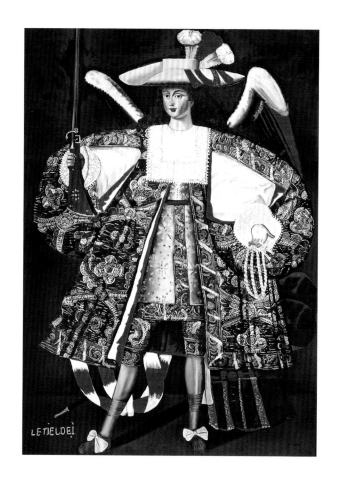

左圖｜火槍手天使拉伊埃爾，
玻利維亞藝術家卡拉馬卡大師
（Master of Calamarca）繪製。

右圖｜《軍備演習》手繪彩圖，
1607，雅各布・德・蓋因｜軍事
操練指南。

右頁｜另一位火槍手天使，十七
世紀藝術家卡拉馬卡大師繪製。

　　庫斯科藝術家從當地服飾汲取靈感——羽毛帽、燈籠袖、蕾絲、摺邊袖
口、絲帶和時髦鞋子，全都帶有前哥倫布時期和西班牙風格的斑斕色彩。藝
術家的靈感也來自法蘭德斯巴洛克藝術，特別是雅各布・德・蓋因（Jacob de
Gheyn）《軍備演習》（Exercise of Armes, 1607）中的指導原理，《軍備演習》
是一本軍事操練的版畫書，我們可在書中找到姿勢相同的人物。

　　今日，留存下來的火槍手天使分布甚廣，不僅在秘魯，還包括智利、阿
根廷、墨西哥，以及世界各地的機構包括牛津大學典藏。但這並不表示，這
項傳統如今已淪為地下室的蒙塵檔案——事實上，它是今日頗為蓬勃的一門
產業。這類畫作最初雖然是做為傳福音的工具，但在二十世紀相當受到歡迎，
並持續生產，大多提供給旅遊市場，不過使用的材料和技術大體和十七世紀
的老祖先相同。

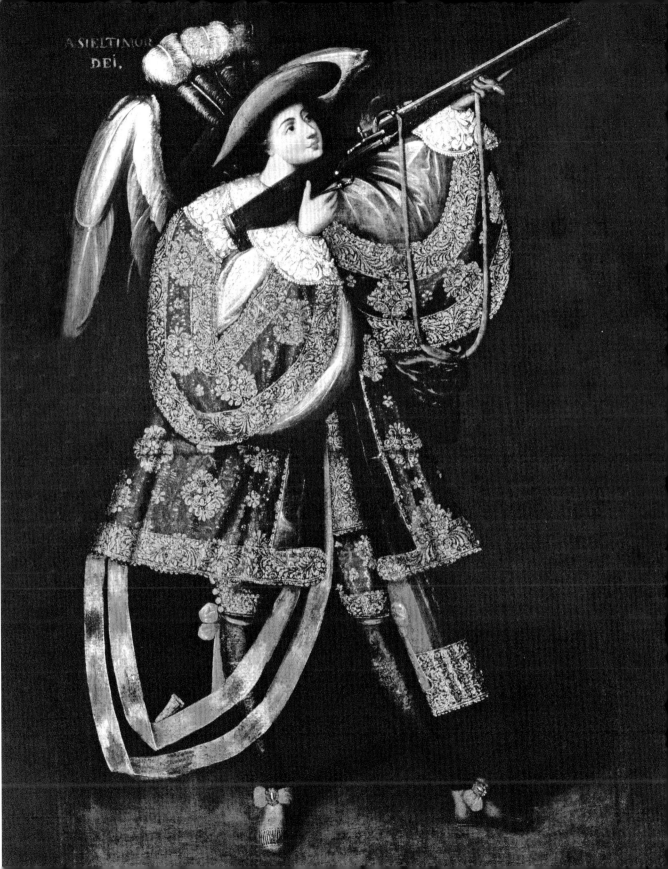

CENTRAL AFRICAN MINKISI POWER FIGURES

插入金屬召喚法力

乍看之下，這些雕像似乎正在接受酷刑。這裡展出的「恩基希」（nkisi，複數形式為 minkisio，法力雕像）張開大嘴，擺出痛苦的鬼臉，它是十九世紀末由一名在剛果與安哥拉沿岸工作的師傅雕鑿而成。這尊雕像插滿了排列如旋風的釘子和金屬碎片，這些東西敲進他的軀幹、膝蓋、雙腳和下巴。在所有中非藝術中，「恩基希」或許具有最強烈的吸睛度，但它們的意義並非人們一開始以為的恐怖故事。

十七世紀初，第一批荷蘭探險家進入前殖民時代的盧安果王國（Kingdom of Loango），該王國位於今日剛果共和國的西部、加彭（Gabon）南部和卡賓達（Cabinda）。當時，有人向他們介紹了「mokissie」（minkisio 的荷蘭文寫法），這個詞彙同時代表了「恩基希」藝術品以及附在雕像上的靈魂。「恩基希」通常以人形或動物形出現，是一種法力強大的複雜工具，具有多種功能。做為靈魂的容器，它們是占卜儀式的核心，包括摧毀邪惡體或懲罰作惡者的驅魔儀式，以及免受邪魔傷害的保護儀式。有些也用於治療，或是保佑狩獵與貿易。

為了容納神祕力量，「恩基希」是雕刻家和「恩甘加」（nganga，治療師或靈媒）攜手合作的產物。當中空的木雕造形完成後，「恩甘加」會在裡頭塞入強效藥物（bilongo），藥物是用有機成分和包括顏料、纖維、石頭與其他遺骸等無機成分所製成。這些成分將物件轉

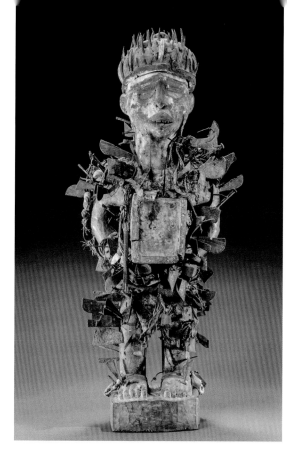

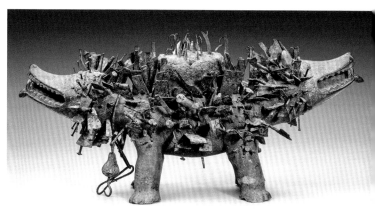

左圖｜包在鐵片裡的另一個剛果人形「恩基希」，十九世紀｜強效物質會放在胸腔的鏡盒以及頭上倒扣的碗狀物裡。臉上的白土代表死者之地，該件雕像的法力來源。

下圖｜雙頭犬形「恩基希」，十九世紀末｜剛果人認為雙頭犬是陽世與陰間的中介動物。藥物放在它背上，然後用刀片插入身體，啟動它的力量。

化成法力工具，隨即用來解決紛爭與保護和平。例如，此處展出的「恩基希」身分是「曼嘎卡」（Mangaaka），法理之力。這些雕像的權威還得到以下二者的強化：一是顯眼的頭飾，通常是酋長和祭司的帽子，二是雕像的姿勢，通常是具有侵略性的挑戰姿態。

　　那麼，為何會有釘子和金屬碎片呢？插進身體的每根釘子一方面讓雕像成為令人生畏的存在（並因此對逾越社會行為規範的舉動發出警告），同時也發揮特定的記錄功能。每次召喚「恩基希」的法力，「恩甘加」就會插入一根新金屬來激活它的力量，因此，這些金屬就成為解決紛爭、治好疾病以及驅走邪靈的紀錄。當我們看著「恩基希」時，我們也看到了一個群體的動態紀錄史——他們的關係、焦慮、疾病、迷信和慾望。當我們了解它們是維持群體和諧不可或缺的實用物件和調節機制，可透過它們召喚靈魂與死者的力量，它們給人的可怕印象頓時煙消雲散——它們是以過去力量為燃料的藝術品。

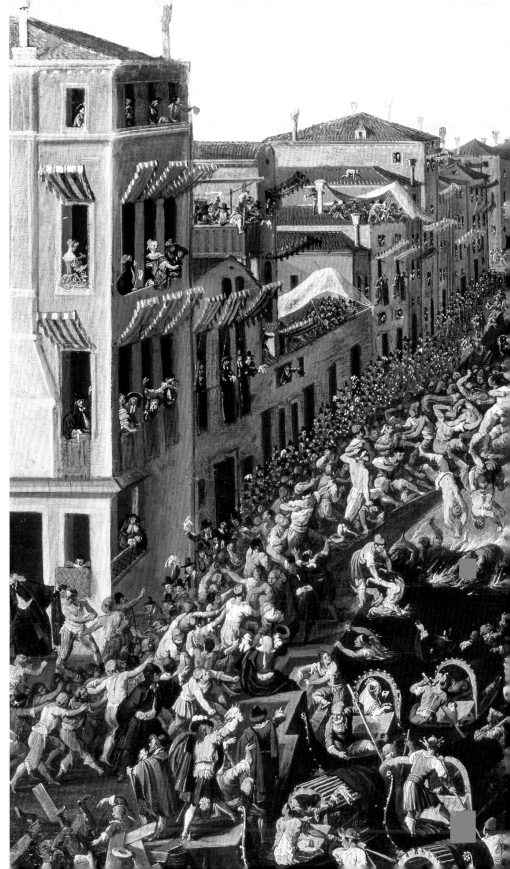

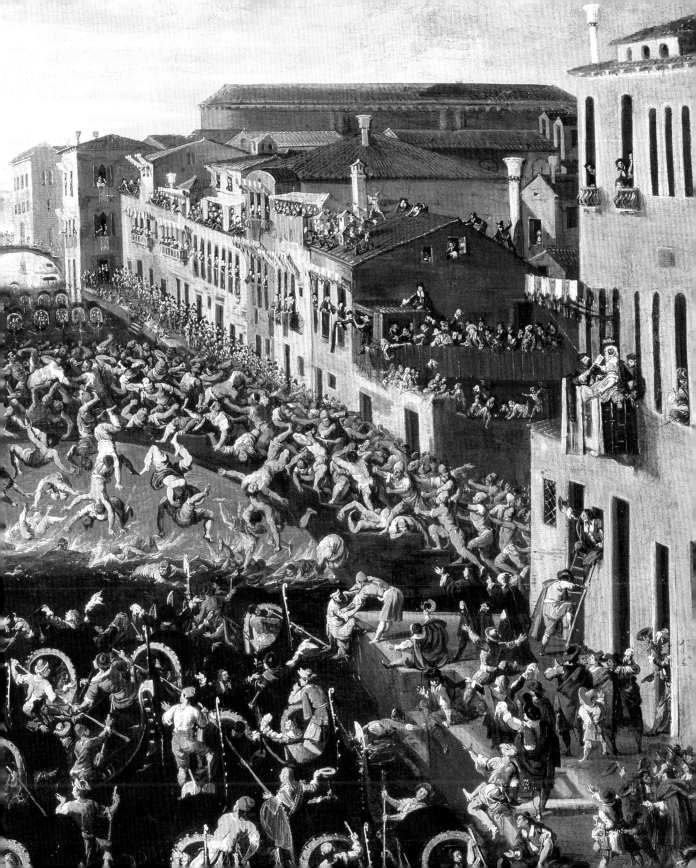

享受安全戰鬥的刺激感

在小約瑟夫・海因茲（1600–68）繪製的《威尼斯拳頭橋上的競賽》（1673）中，兩股敵對的力量在橋上朝彼此衝鋒，掄起拳頭，揚起武器，戰鬥吶喊響徹雲霄。男人赤手空拳扭打著，直到對方失去知覺跌到橋下被汙穢物堵塞的水裡。畫家海因茲是德國人，1625 年時定居威尼斯，他將我們帶入一場殘酷、嗜血的武力衝突之中——至少，我們是這樣認定。然而奇怪的是，在威尼斯以及義大利的其他城市，這是幾個世紀以來一年一度的固定活動。更奇怪的是，這場打鬥是為了玩樂。歡迎來到「城市戰鬥」（city battle）傳統：這是大規模的模擬戰鬥，理論上不會致命，在每年的九月到聖誕節之間舉行，所有市民都可參與。通常分為城北和城南兩隊，戰鬥者代表各自的區域和宗派，他們可以用棍棒、石頭甚至雪球相互攻擊，藉此發洩憤怒與沮喪，享受「安全」戰鬥的刺激感。[1]

前兩頁的畫面是「拳頭大戰」（Guerra dei pugni），正式的打鬥大約始於 1600 年。統治威尼斯的十人會議（Council of Ten）不情不願地允許這項活動持續進行，因為比起先前市民用火燒過的棍棒將彼此打到屁滾尿流，赤手空拳的搏擊算是某種改善。此外，官方也認為，讓平民的怒氣朝彼此發洩，可以降低他們揭竿起義、對抗總督的機率。

早在 1306 年，波隆那市就舉辦了「雞蛋大戰」（ludus graticulorium），民眾憤怒地朝彼此丟生雞蛋（西班牙「番茄大戰節」〔La Tomatina〕的老祖宗，該節至今仍在瓦倫西亞的布尼奧爾鎮〔Buñol〕進行。）其中最危險的莫過於在佩魯賈舉行的「石頭大戰」（battaglia dei sassi）。該活動是由石頭公司（Compagnia del Sasso）組織籌辦，有數千名玩家參與，由城北居民與城南居民彼此朝對方扔石頭。這只是大戰的第一部分：在開場的一陣猛扔之後，民眾開始用棍棒和拳頭相互攻擊，並以頭盔、木製盔甲和盾牌做保護。

與此相同的，還有在西耶納舉辦的「搏鬥比賽」（gioco delle pugna）。1425 年，一位不贊成這項比賽的作者描述了大屠殺的場面：「繼續啊！明天你就會看到布滿血絲的眼睛，慘白的臉龐，纏了繃帶的手臂和腿，很多被打

1. 雖然聽起來不太可能，但大規模雪球戰在歷史上的確是危險事件，經常造成受傷，偶爾還導致死亡。（1438 年一份義大利文件記錄，一名道明會〔Dominican〕修士八成是被一位街頭年輕人丟了太多雪球給惹惱了，於是他狠狠地丟了一顆回去，沒想到那個孩子在受傷五十二天後撒手人寰。）當局擔心市民把彼此弄到不適合當兵，舉凡未經授權的雪球小衝突，很快就會遭到蕩平——例如，巴塞爾（Basle）在 1378 到 1656 年間，反覆下令禁止雪球戰，雖然禁令並不總能奏效。1371 年，佩魯賈（Perugia）一份報導描述了當局的一次掃蕩行動，但丟雪球的民眾根本不理睬帶著棒子前來阻止的衛兵，繼續打個不停。

缺的牙齒，內傷就更別提了……打鬥帶來的娛樂有三分之二屬於觀眾，玩家只能享受三分之一，卻得承受砸破的側臉，割傷的額頭，扭傷與折斷的四肢、肋骨、下巴……」

政府經常反對這類戰鬥，但公民似乎不太理睬。1494 年，西耶納的日記作家阿雷格羅・阿雷格雷提（Allegro Allegretti）將搏鬥比賽形容為「一場美麗的比賽」，1536 年，查理五世造訪西耶納時，該城特地為他舉辦了一場搏鬥比賽，據說他樂在其中非常享受。

這類戰鬥有一種類型是「棍棒與盾牌」（mazzascudo），以佛羅倫斯最為著名。其中最惡名昭彰的，是 1582 年由托斯卡尼大公法蘭西斯一世（Grand Duke Francis I of Tuscany）下令舉辦的最後一場。大公花了八十八銀幣（scudo）舉辦這次比賽，慶祝女兒麥第奇的艾莉諾（Eleonor de' Medici）與溫佐琴・貢札加（Vincenzo Gonzaga）的婚禮。然而，事情有點失控，這份浪漫的禮物不得不提早結束，以便將多位死傷者抬走。

威尼斯拳頭橋四個白色大理石腳印之一，這些腳印標示著戰鬥的起點。

Competition on the Ponte Dei Pugni in Venice (1675) , Joseph Heintz The Younger

137

TYPUS RELIGIONIS
AND THE ART OF BLASPHEMY

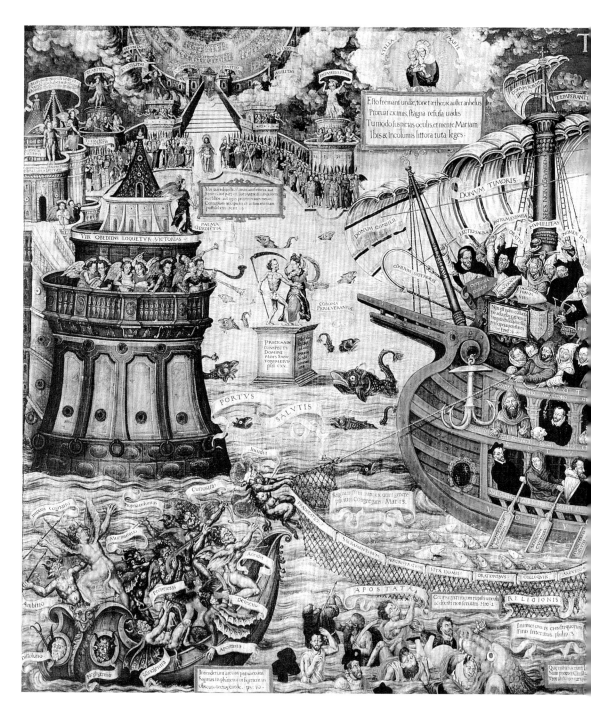

138

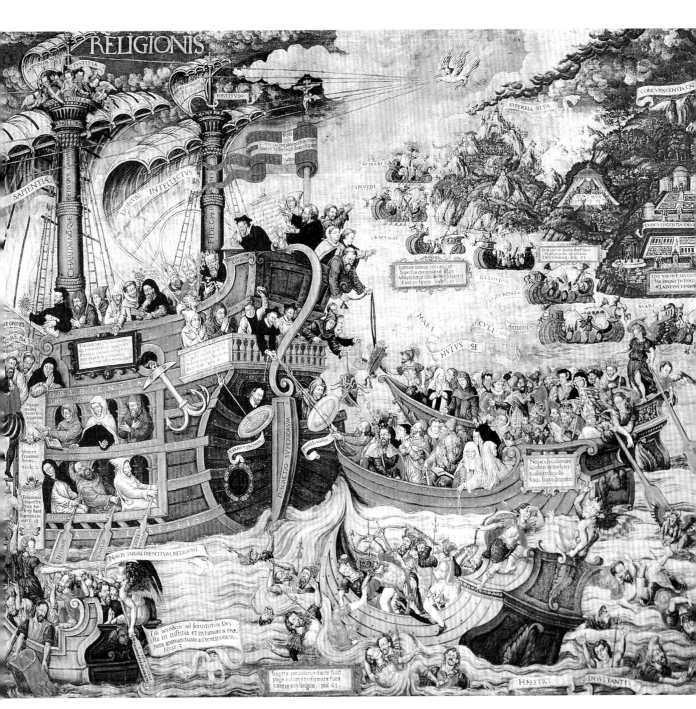

Typus Religionis (c.1700) and the Art of Blasphemy

耶穌會名譽掃地的鐵證

　　自古以來，褻瀆行為經常被視為最糟糕的罪行。例如，在古希臘，大約西元前 456 年，雕刻家菲迪亞斯（Pheidias）將自己的模樣刻在雅典衛城的雅典娜銅雕像盾牌上，並因此遭到公訴。1987 年，紐約藝術家安德烈‧薩拉諾（Andrés Serrano, 1950–）將一只塑膠製的耶穌被釘十字架浸在他的尿液中拍成照片，創作出惡名昭彰的《沉浸（尿溺基督）》（*Immersion*（*Piss Christ*））。他說，那是對宗教商業化與不當挪用的批判。1989 年，紐約參議員阿爾‧達馬托（Al d'Amato）在美國參議院撕毀了該件作品的照片。1997 年，荷蘭格羅寧根美術館（Groninger Museum）因為展出薩拉諾的作品而收到炸彈威脅，導致該館自創立以來首次被迫關閉。同一年，薩拉諾的作品在澳洲維多利亞國家藝廊（National Gallery of Victoria）展出，也引發類似怒火，作品遭到鐵鎚攻擊。該州州長傑夫‧肯尼特（Jeff Kennett）建議，覺得被冒犯者可以「出去打網球消氣就好」。

　　有一件相對晦澀的作品倒是造成了更大衝擊：《宗教模式》，長三公尺，寬一點八公尺，由十六世紀末、十七世紀初一位不知名的藝術家所畫。今日，《宗教模式》陳列在巴黎的「蘇比斯府邸」（Hôtel de Soubise），與該作品最初所在的法國比永（Billom）耶穌會大學（Jesuit College）相較，是個截然不同的環境。這幅畫作描繪一艘象徵「信仰」的大帆船載著乘客逃離物質世界

拖曳在「信仰船」後方的教皇和法王。

的陷阱，並接納來自其他小船上的獲救信徒，他們的船隻沉沒在貼有「驕傲」（superbi）、「嫉妒」（invidi）、「憤怒」（iracundi）等標籤的罪惡之海。

　　信仰之船航向左手邊的金色「救贖港」（Port of Salvation），途經站在台座上的死神，台座上鐫刻著《詩篇》第一百一十六篇第十五節的內容：「在耶和華眼中，看聖民之死極為寶貴」，吹號角的天使與站在天堂階梯底端的基督張開雙臂歡迎他們。船上乘客向一船惡魔（左下角）投擲石塊，並抵擋異端（右下角）攻擊。一開始你可能會認為，這

是一則積極正面的預言，仁慈的耶穌會士和他們的傳教團指引世上眾人渡過撒旦之海航向救贖。但十八世紀卻出現一個截然不同的該死詮釋，讓我們可以更加仔細地檢視這張畫作。

在「信仰船」中央的主要位置，也就是中央船桅的底部，我們看到羅耀拉（St Ignatius of Loyola），耶穌會的共同創立者。他一隻手捧著《聖經》，另一隻手拿著一個閃閃發光、看似漂浮的耶穌會基督聖名（Christogram）公章，它似乎正在為翻騰的主帆注入它強大的力量。羅耀拉俯視其他船友，包括好幾位耶穌會傳教士，以及其他基督教修會的創立者，例如阿西西的聖方濟（St Francis of Assisi，方濟會〔Order of Friars Minor〕）、聖博諾（St Bruno，加爾都西會〔Order of Carthusians〕）、聖道明（St Dominic，道明會〔Order of Preachers〕）、聖巴西略（St Basil，東隱修主義〔Eastern monasticism〕）和聖安東尼（St Anthony，西隱修主義〔Western monasticism〕），而事情就是從這裡開始有點問題。

不過，最危險的細節可在小「世俗船」（Naves Seculariom）上發現，無助的該船以一條繩索拖在「信仰船」主艦後方。這艘次級船隻上的倒楣乘客，絕望地想要跟上，其中包括法王亨利四世以及教皇，他心不在焉地迷失在書頁中。（芝加哥的紐伯利圖書館〔Newberry Library〕收藏了這幅油畫的一件版畫，對於版畫的配色師而言，此處的褻瀆細節顯然過多，於是他用一大塊棕色顏料將船尾的乘客蓋住。）這些無助的乘客不得不仰賴耶穌會士伸出援手，才能抵達位於左側的救贖港。

法國藝術史家儒勒·吉福黑（Jules Guiffrey, 1840–1918）不屑地說：「這幅粗鄙繪畫是第十流的作品。」但早在 1762 年，對於《宗教模式》就有過更加嚴厲且後果更為嚴重的批判，當時這幅畫從耶穌會大學牆上撕扯下來，遭到沒收，當成比永耶穌會士接受審判的證據。這件作品證明了耶穌會的傲慢，更重要的是該會對於天主教會和王室的詆毀，因為這件作品將耶穌會以外的人士都畫成無助之徒，只能仰賴耶穌會的拯救，才能避免沉入罪惡之海。

在審判紀錄中，最蔑視教會的部分，是把理應負責指揮基督船的教皇，畫成被拖曳的貨物。因為這幅畫將耶穌會神父描繪成教會與國家的指揮者，於是在 1763 年由法國政府主導的審判中，這幅畫作就成為耶穌會名譽掃地的鐵證，比永的耶穌會大學關門大吉，最後還造成耶穌會解散，被逐出法國。

這張詭異的作品出自不知名畫家之手，一般認為作畫地點是荷蘭，時間是十七世紀。一開始可以從人物的珠寶頭飾辨認出這是一位飄在空中的天主教教皇，但如果將畫布旋轉一百八十度，這幅畫就變成了魔鬼頭像，因為長了尖角狀的獸耳和獸角。在「顛倒世界」這個悠久的主題傳統裡，諷刺向來是重要的一環，在中世紀末尤其受人歡迎——智者其實是傻子，國王是乞丐等等。

《路西法的新駁船》和諷刺藝術

LUCIFER'S NEW ROW-BARGE

c.1722

AND THE ART OF SATIRE

詐騙首腦的審判

　　在這裡，你可以欣賞到一幅不知名藝術家所畫的肖像，主人翁是十八世紀英國最討人厭的男子之一。羅伯‧奈特（Robert Knight, 1702-72），金融家，南海公司（South Sea Company）共同創立者暨出納，以及全方位的可惡詐欺犯，畫中的他搭乘一艘鍍金駁船直奔地獄火口。

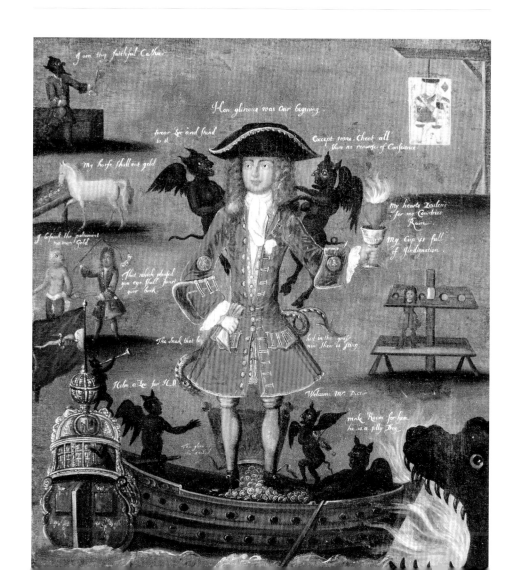

他無恥地站在一堆不法所得之上，接受崇拜他的惡魔船員慶賀。「我是忠實的出納，」畫面左上角頂著惡魔頭顱的人物如此說道。「賭咒說謊，堅持到底，」奈特左肩上的惡魔如此高喊，另一位惡魔則在他耳畔低語：「無一例外，全都騙。不要表現出任何一絲良心譴責。」

這類尖酸刻薄都是他應得的。從事貿易的南海公司成立於 1711 年，貿易的內容是將非洲奴隸運到「南海」與南美諸島。然而，當時英國捲入西班牙王位繼承戰爭（War of the Spanish Succession），而南美大陸的大多數地區又控制在西班牙與葡萄牙手上，因此該公司根本沒機會轉虧為盈，事實上也的確不曾獲利。於是，該公司開始尋找替代收入。

1719 年，奈特領銜與英國政府談判一筆大交易，以南海公司股票換取國債，造成瘋狂炒股，引爆十八世紀最嚴重的金融危機。一開始，這項交易對參與各方似乎都有好處，政府可得到現金挹注並替未來債務取得低利率的保證，而南海公司因為得到政府支持，看起來是很安全的投資，其股票價格就在人為操作下飆升到不正常的高點。

大批投資者爭相炒股，奈特和他的公司合夥人一夕暴富。到了 1720 年夏末，南海公司的股價已從前一年的一百英鎊左右暴漲到將近一千英鎊。

這個投機性金融泡沫之母，終於在 1720 年 9 月底破滅。來自各行各業、成千上萬的投資者走上破產之途，生活變得支離破碎。12 月，國會重新開議，隨之而來的調查發現，該公司董事普遍都有詐欺事證，他們還賄賂內閣成員，包括財政大臣、郵政大臣以及南部大臣。

新任命的第一財政大臣羅伯・沃波爾（Robert Walpole, 1676–1745）解除該公司三十三位董事的職務，並剝奪他們平均百分之八十二的財富，分配給這次事件的受害者。不過，奈特帶著他的小綠本逃到法國了，本子中記錄了支付給政府和貴族成員的每一筆賄賂細節。或許，這次逃亡就是那些掌權者提心吊膽、縝密思考過的，因為最好的方法就是讓他自願放逐。

由不知名藝術家繪製的《路西法的新駁船》，勉強讓奈特接受了某種審判，憤怒的畫家依然能使他的名聲受辱。畫中的題詞寫著：「我一心熱衷於祖國的毀滅」、「我贏了頭，你輸了尾」、「邪惡的榮耀」。

《頭與尾》Top and Tail，1777，藝術家不詳｜這件作品是十八世紀諷刺藝術的另一個有趣範例，這個類型稱為「無身體版畫」。作品中的人物只有腿和頭（也就是沒有中間的大腦），用來嘲笑當時的時尚——這件作品中的超大假髮是法國大革命之前英國與法國女性佩戴的。

JOSEPH OF CUPERTINO TAKES FLIGHT…
LUDOVICO MAZZANTI

十八世紀
《聖若瑟古白定騰空飛翔……》，
盧多維科・馬贊蒂

飛天聖人的傳說

　　義大利方濟會修士聖若瑟古白定（St Joseph of Cupertino, 1603–63）能在宗教神入時刻奇蹟似地飛升起來，因為他騰空的次數極為頻繁，所以被公認為飛行乘客的守護神。說到與升空聖人有關的傳說，其實素材來源頗為多樣。在《聖經使徒行傳》第八章第九節中提到的撒馬利亞巫師西門（Simon Magus），在次經《彼得使徒行傳》（Acts of Peter）中，也被描述為具有翱翔空中的能力。當西門在古羅馬廣場（Roman Forum）展示他的飛行能力時，彼得祈求上帝介入阻止，於是西門跌落在地，雙腿碎裂，最後被群眾用石頭砸死。[1]

　　亞維拉的聖女大德蘭（St Teresa of Avila, 1515–82）談及她一次得到令人狂喜的「聖靈造訪」，使她騰空離地半公尺，維持了將近一小時。民間盛傳，阿西西的聖方濟（St Francis of Assisi, 約 1181–1226）有能力離地懸空，聖亞豐索利古力（St Alphonsus Liguori, 1696–1787）也是，根據阿馬菲大教堂的法政牧師卡薩諾瓦（Canon Casanova of Amalfi Cathedral）1756 年的報導，飛行時「他的身體幾乎上升了六十公分，彷彿正要飛向天空！」

　　不過，讓我們回到聖若瑟古白定。安傑洛・帕斯特洛維奇神父（Fr Angelo Pastrovicchi）是十八世紀的聖徒傳作者，他寫道：「這些狂喜與飛行狀態並不限於這位聖者待在格羅泰拉（Grottella）修道院那十六年，而是一輩子都如此，就像在宣福禮中所證實的，而且次數頻繁到上級不准他參加唱詩班的練習，也不准他去食堂或加入遊行，以免干擾社區。」飛行的力量可以在任何時刻突然控制住他。例如，在某次平安夜，聖若瑟與一群牧師一起歡慶，人們開始吹奏風笛。受到風笛鼓舞的聖若瑟，隨即飛衝到空中，懸在祭壇上方長達十五分鐘，他的長袍在燭火中晃來晃去，但沒著火。

1. | 位於古羅馬廣場旁邊的聖方濟教堂（Santa Francesca Romana），據說就是興建在這起墜落事件的著陸點，教堂裡有一塊當初彼得跪在上頭祈禱西門失敗的大理石，石上還留有彼得雙膝跪出來的凹痕。

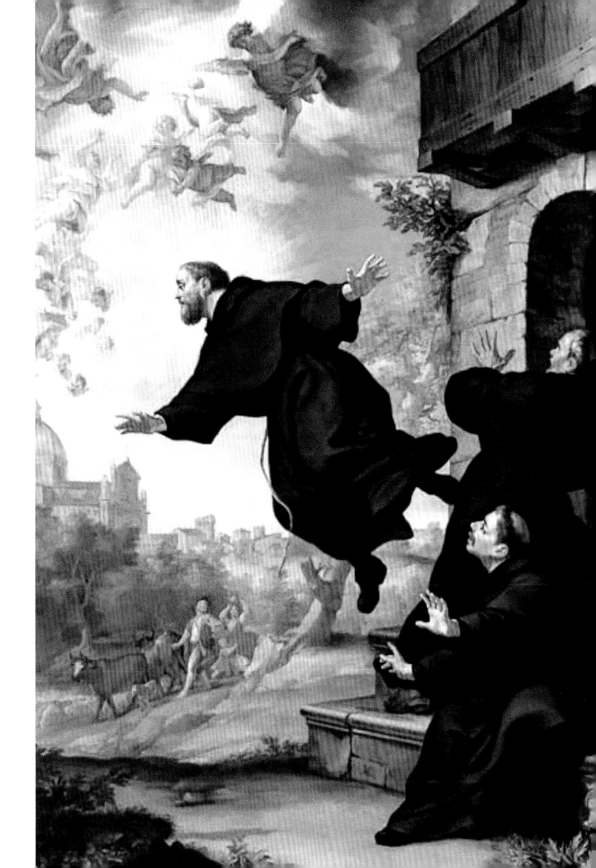

左圖｜《聖若瑟古白定的奇蹟》 *A Miracle of St Joseph of Cupertineo*，1750，普拉希多・科斯坦齊（Placido Costanzi）｜聖若瑟古白定抓著一名少年的頭髮飛到空中，為他驅魔。

右頁｜《受福的阿哥斯提諾・諾維羅三聯畫》 *Blessed Agostino Novello Triptych* 其中一聯，約 1328，義大利畫家西蒙・馬提尼（Simone Martini, 約 1284–1344）｜受福的阿哥斯提諾・諾維羅（1240–1309）奇蹟般飛身而出，拯救一名從陽台跌落的小孩。

聖若瑟前往那不勒斯造訪帕都亞聖安東尼（St Anthony of Padua）的新雕像，他一見到那尊雕像，就從修士兄弟們的頭上飛過去檢視。就像傳奇說的，他的神蹟傳到宗教裁判所耳中，裁判所命令他到亞美尼亞聖額我略教堂（Church of San Gregorio Armeno）與他們一起做彌撒。他再次起飛，最後懸在祭壇上方，惹得修女們驚聲尖叫，擔心他被蠟燭燒到。

另一位傳記作家多梅尼科・貝尼尼（Domenico Bernini, 1657–1723）在 1722 年提到，聖若瑟和教士安東尼奧・齊亞雷諾（Antonio Chiarello）穿越一座漂亮花園時，有人正在談論上帝的偉大創造。聖若瑟發出贊同的興奮尖叫，然後一飛沖天，最後停在一棵橄欖樹上，他在那裡跪了半小時，樹枝輕晃，「彷彿一隻小鳥在枝上棲息」。在《聖徒行傳》（*Acta Sanctorum*，聖若瑟宣福過程的官方紀錄）裡，正式記載了他的七十起騰空與狂喜飛翔事件。多年來，這些紀錄為好幾件藝術作品提供了靈感，但沒有一件像前頁盧多維科・馬贊蒂（Ludovico Mazzanti, 1686–1775）的作品這樣多采多姿。

左圖│《受福的拉涅利釋放佛羅倫斯監獄裡的窮人》The Blessed Ranieri Frees the Poor from a Jail in Florence，約 1437-44，席耶納文藝復興畫家斯特法諾・迪・吉奧瓦尼（Stefano di Giovanni di Consolo，約 1392-1450）│這件作品是聖塞波爾克羅鎮（Sansepolcro）聖方濟教堂當局委託製作的祭壇畫的一部分。受福的拉涅利・拉西尼（Blessed Ranieri Rasini, 1250-1304）因幫助窮人以及展現如同此畫所示的神蹟而聞名。在這件作品裡，他收到佛羅倫斯因犯寫給他的一封信，於是飛到監獄外頭，奇蹟般地完成一場越獄行動。

THE IMAGINARY PRISONS OF GIOVANNI BATTISTA PIRANESI

喬瓦尼・巴蒂斯塔・皮拉內西的想像監獄

壯闊敬畏的暗黑空間

探索威尼斯藝術家喬瓦尼・巴蒂斯塔・皮拉內西（1720–78）的想像監獄蝕刻版畫，就是在他本人的黑暗大腦中漫步。義大利的監獄是小地牢，但在皮拉內西的作品裡，它們卻弔詭地無邊無際。巨拱支撐著巨拱，似乎沒有結構用途，搭配著不通往任何地方的門與樓梯。鐵鍊繩索帶著酷刑的威脅在視野中搖擺，也可能是某種巨大休眠的工業機器的一部分，而矗立在這個地下世界裡的巨輪，會讓人聯想起宙斯將希臘神話人物伊克西翁（Ixion）綁在火熱輻輪上受刑。橋繞著柱子扭曲如蛇，引領著它們的行人與觀眾的目光在這座海綿狀的複合體中無盡繞行。然而，儘管這個空間展示在我們眼前，我們依然能感受到封圍牆面的幽閉壓力，空氣的潮濕寒冷，以及從這裡那裡噴發而出的火塵焦炭味。

《想像的監獄》（*Carceri d'Invezione*，或比較曖昧的「想像的監禁」）蝕刻版畫最初在1750年以匿名方式出版，1761年以皮拉內西之名重出了更黑暗、更夢魘的版本，總計有十六張蝕刻版畫（本章取自這個版本）。從那時開始，這些作品便深受迷戀。法國小說家瑪格麗特・尤瑟娜（Marguerite Yourcenar, 1903–87）寫道：它們是「一位十八世紀男子留給我們最神祕的作品之一」，這些圖像如夢般的質地代表了「時間的否定，空間的不連貫性，讓人聯想到懸浮、陶醉於不可能的和解或超越。」第一個系列版本幾乎沒透露出創作者的意圖；第二個系列則好幾次間接提及了羅馬帝國的司法系統以及某些皇帝的殘忍惡名。

如同扉頁所描述的，這些「任性的想像虛構」是一個地下世界，與皮拉內西同時代人所生產的風景明信片大相逕庭，當時，卡納雷托（Canaletto,

對頁｜《吊橋》*The Drawbridge*｜出自更黑暗的第二版《想像的監獄》系列，1761。

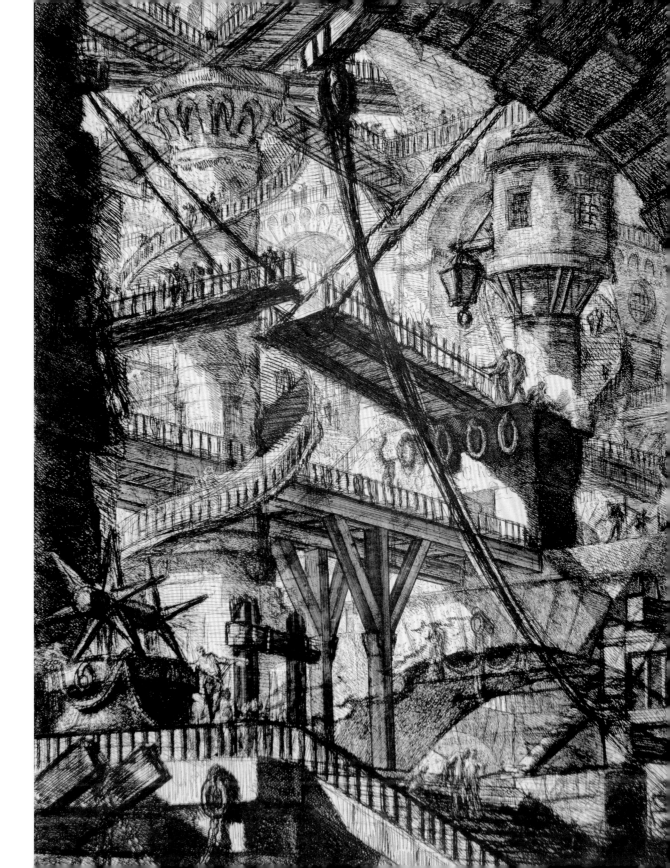

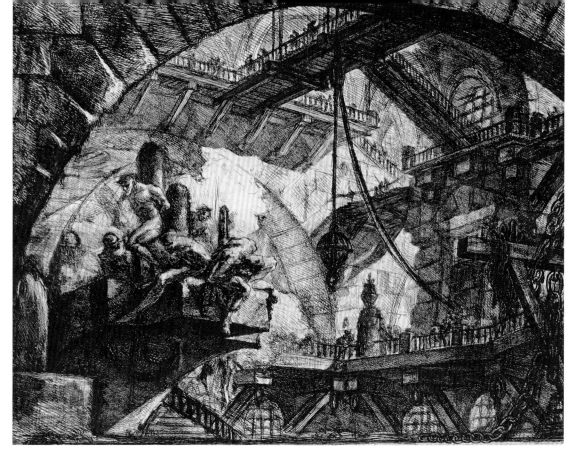

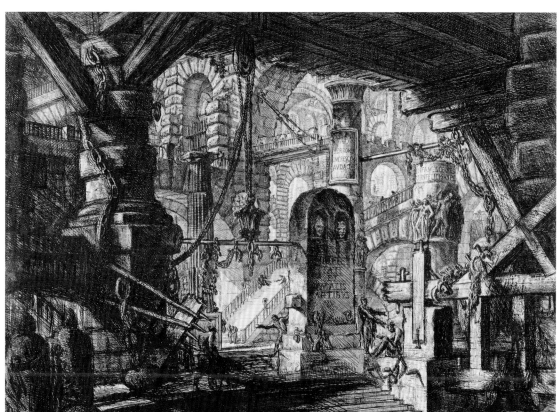

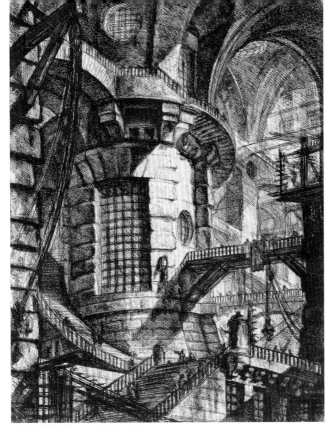

左圖｜《圓塔》*The Round Tower*

下圖｜《哥德拱門》*The Gothic Arch*

左頁上｜《懸挑平台上的犯人》*Prisoners on a Projecting Platform*

左頁下｜《墩柱與鐵鍊》*The Pier with Chains*

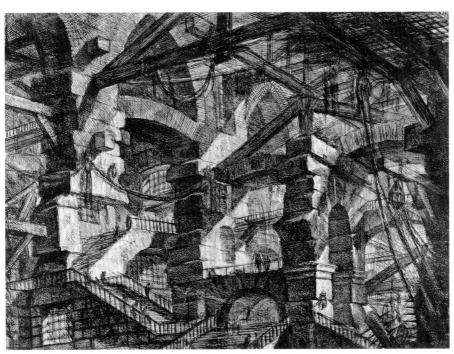

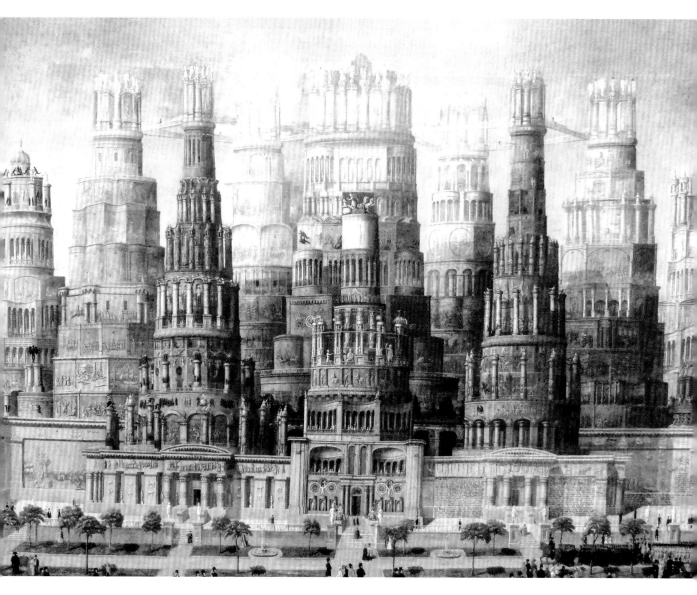

《美利堅共和國歷史紀念碑》Historical Monument of the American Republic，
埃拉斯特斯・薩斯伯里・菲爾德（Erastus Salisbury Field, 1805–1900）｜菲
爾德從 1867 年起開始創作這件作品，準備將美國兩百五十年的歷史呈現在
一百三十塊畫板上，並希望在 1876 年完成，以趕上美國獨立一百週年紀念。
不過直到 1888 年，他還在做最後的潤飾。如果這些塔樓真的建造出來，將
會有一百五十公尺高，由一條蒸汽鐵路連接各塔頂。藝術家寫道：「宣稱建
築師的人看到這幅畫，可能會覺得這種形式的結構根本站不住腳，」他坦承：
「我並不以建築師自居，與建築相關的一些地方可能會有問題。」

1697–1768）之類的風景畫家，都忙著大量生產色彩鮮豔、陽光明媚、理想化的威尼斯場景和華麗排場。皮拉內西的想像將他帶往更深入、更神祕、更有創意的所在——「它們的強度，它們的奇特，它們的狂暴，彷彿被黑色太陽的光芒所擊中」，尤瑟娜如此寫道。結果就是，皮拉內西做為藝術家比他的同僚活得更久，並對隨後幾個世紀的藝術表現發揮了活躍的影響力。在這些監獄影像裡，我們看到各種未來的迴響，包括浪漫主義鬱鬱寡歡的戲劇性，超現實主義對潛意識的嬉戲介入，卡夫卡式的迷惘和無助，德國表現主義電影強烈的明暗對比，艾雪（M. C. Escher, 1898–1972）無限循環階梯的扭曲悖論，等等。

　　從皮拉內西筆下奔流而出的建築物，並不總是夢魘式的。皮拉內西接受過建築師和劇場布景畫的訓練，早期出版的作品可看出他對生活周遭古典建築的癡迷。在他描繪羅馬帝國散落各地、零散破碎的古蹟速寫中，你可感覺到一種敬畏，敬畏於這些古蹟建造的規模與動用的力量，敬畏於在擁有如此壯麗遺址的城鄉之間漫遊的時空感受。正是這種敬畏之情支撐了這座監獄，將它放大與外推，創造出一種濃烈的情感，覺得它存在於受到嚴密管制的時空之外，存在於一個獨立的維度。和第一個匿名版本不同，1761 年的重製版有這樣的署名：「喬瓦尼・巴蒂斯塔・皮拉內西，威尼斯建築師」，他的廣大遠見與荒謬想像在這個版本中徹底實現。

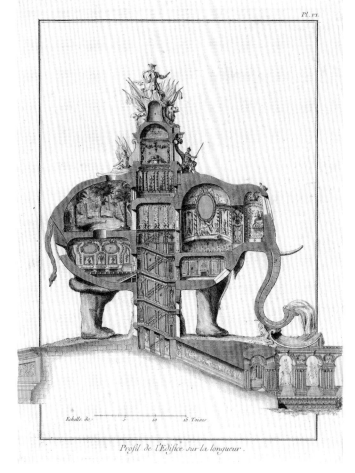

1748 年奧地利王位繼承戰爭結束後，為慶祝法王路易十五獲勝而提出的巴黎建築設計，設計者為貝濟耶（Béziers），工程師夏勒・方斯瓦・希巴爾（Charles-François Ribart）。路易十五站在一頭巨象頂端，內部有各種裝飾風格的房間。大象尾部以森林畫為背景的餐室，搭配了小溪與鳥鳴裝置。餐桌會從森林掉進下方房間，讓僕人更換菜餚，不會打擾到賓客的隱私。希巴爾提議將這棟紀念性建築蓋在今日凱旋門的所在地，還設計了一道噴泉從象鼻湧出。

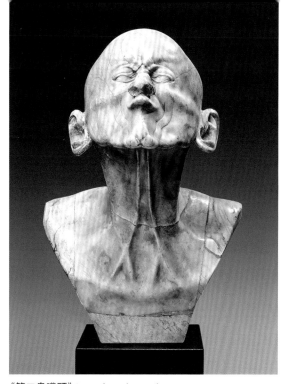

《第二鳥嘴頭》Second Beak Head

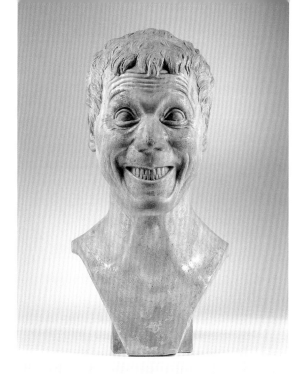

《憤怒復仇的吉普賽人》The Enraged and Vindictive Gypsy

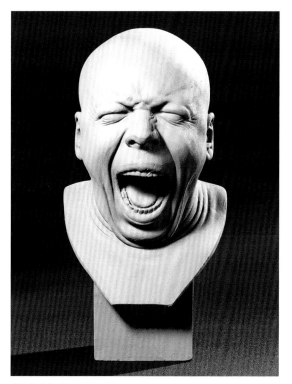

《哈欠人》The Yawn

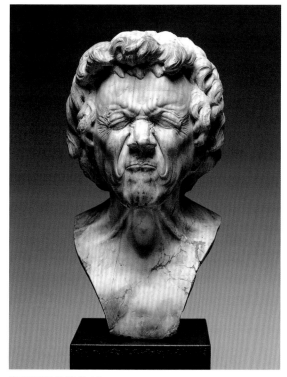

《眼睛痛的憔悴老人》An Emaciated Old Man with Eye Pain

154

The Madman's Gallery

鬼臉頭像，法蘭茲・克薩佛・麥瑟史密特

THE GHOST HEADS OF FRANZ XAVER MESSERSCHMIDT

怪表情的十三年迷戀

法蘭茲・克薩佛・麥瑟史密特（1736–83）在總計六十幾尊的肖像雕刻系列《人物頭像》（*Character Heads*）中，永恆不停地尖叫、做鬼臉、打哈欠，這些作品在他死後十年（1793）第一次於維也納公開展出，自此之後，便讓參觀者為之著迷。這些頭像當時已交給他弟弟約翰・亞當・麥瑟史密特（Johann Adam Messerschmidt），他不知該拿這些頭像怎麼辦，於是它們很快就落到法蘭茲・克薩佛的姪女婿約翰・潘德爾（Johann Pendel）手上。潘德爾甚至比約翰・亞當更困惑，但有一點他很確定：這世界有必要看到它們。

麥瑟史密特從未幫這些頭像取過名字，它們的意義至今成謎。但既然決定它們需要名字以便公開展示，於是有人幫它們命了名，很可能是潘德爾，這些名稱包括《笨拙的巴松管吹奏者》（*The Inept Bassoonist*）、《強烈氣味》（*The Strong Odour*）、《便祕人》（*The Constipated One*）、《憤怒復仇的吉普賽人》（*The Enraged and Vengeful Gypsy*）、《故做淘氣鬼》（*A Deliberate Rascal*）、《好管閒事、心胸狹窄的模仿者》（*A Nosy, Petty Mocker*）以及《眼睛痛的憔悴老人》（*An Emaciated Old Man with Eye Pain*）。雖然這些古怪的名字的確適合這些雕像令人震驚的第一印象，但可惜的是，這些名稱反而掩蓋掉這些雕像的高超技巧與強烈的創作意圖。比方說，雪花石膏固有的缺陷與裂縫如何與臉部皮膚的起伏融合，又是如何化為緊張肌肉的皺紋與線條。

法蘭茲・克薩佛・麥瑟史密特出生於日耳曼西南部的維森史泰希（Wiesensteig）小鎮的工匠家庭，1755 年畢業於維也納美術學院（Vienna Academy of Fine Arts）。他幾乎立刻就踏上成為明星的快速通道—— 1760 年代初，他的作品包括接受法蘭茲・梅斯梅爾（Franz Mesmer）醫生委託製作

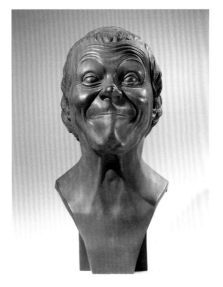

《好管閒事、心胸狹窄的模仿者》
A Nosy, Petty Mocker

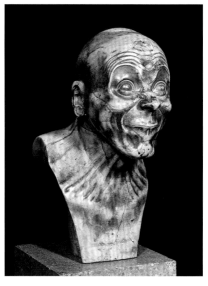

《羊頭人》The Sheep Head

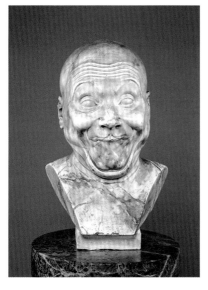

《故做淘氣鬼》A Deliberate Rascal

的傳統雕像，以及匈牙利女王瑪麗亞‧泰瑞莎（Maria Theresa）洛可可華麗風格的大型錫雕像，該件作品今日陳列在維也納上美景宮（Upper Belvedere palace）的入口處。奧匈帝國皇帝約瑟夫二世相當看重他，委託製作了好幾件作品。麥瑟史密特在維也納買了一棟大宅，並得到美術學院的提拔，承諾給他全職教授的位子。

不過接下來，事情有了奇怪的轉變。到了 1770 年，朋友和同僚注意到，麥瑟史密特開始出現古怪行為。（1774 年，考尼茲‧里特貝格親王〔Prince of Kaunitz-Rietberg〕溫策爾‧安東〔Wenzel Anton〕寫了一份文件，描述這位藝術家正在與「他腦中的混亂」搏鬥。）也就是在這個時間點上，麥瑟史密特開始創作他的《人物頭像》，他一心沉迷於這個系列長達十三年，直到過世為止。美術學院對他的行為感到震驚，否決了原先答應的教授職位。他憤而辭職，賣掉房子，搬去普雷斯堡（Pressburg，今

《被蜜蜂螫到的尖叫孩童》
Screaming Child, Stung by a Bee，約 1615，韓德里克‧德‧凱瑟（Hendrick de Keyser, 1565–1621）｜這件作品有可能是德‧凱瑟試圖捕捉他自己對尖叫小孩的恐怖經驗，但也有可能是在描繪愛神邱比特，根據希臘詩人迪奧克利托斯（Theocritus）的說法，邱比特曾在偷了蜂蜜之後被蜜蜂螫到。

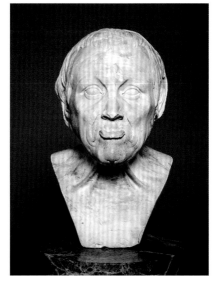
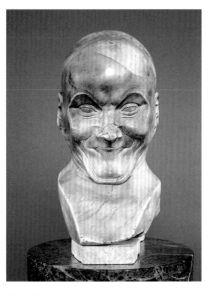
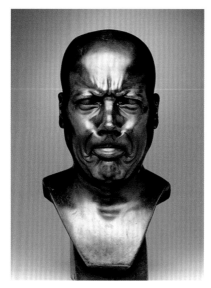

《老人》*The Old Man*　　　《無賴》*A Scoundrel*　　　《慮病者》*A Hypochondriac*

日的布拉提斯拉瓦〔Bratislava〕）與弟弟約翰‧亞當‧麥瑟史密特同住，在近乎完全孤立的狀態下繼續創作這些頭像。

　　我們唯一可以用來洞察麥瑟史密特想法的資料，來自日耳曼哲學家佛里德里希‧尼古拉（Friedrich Nicolai），他於 1788 年造訪麥瑟史密特，之後寫的一份奇怪的記述。尼古拉透露，麥瑟史密特認為，負責設計這個世界的無形神靈，因為他的藝術趨近於神聖完美而心生怨恨。他在工作室創作期間，下半身和雙腿會出現劇烈刺痛，導致他的臉部扭曲，這些折磨是由勻稱之靈（Spirit of Proportion）出於嫉妒所施加的。

　　更重要的是，麥瑟史密特宣稱，他透過藝術發現臉部與身體之間有一種神祕關聯——他在雕刻某個特定的臉部表情或部位時，某個相應的身體部位也會有所感應。他認為，埃及雕刻家知道這種神祕的生理學，但從那之後就失傳了。雖然他的這項發現進一步激怒了神靈，他的苦痛也隨之加劇，但他還是決定要繼續創作《人物頭像》系列，為人類保存住這種「臉－體連動」系統的知識。

　　由於麥瑟史密特並未留下任何文字，尼古拉是這項資訊的唯一來源，對於它的真實性我們只能靠推測。這故事當然可為這些雕像增添活力色彩。當

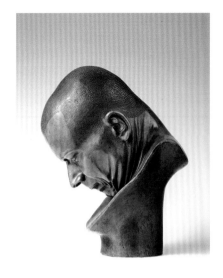

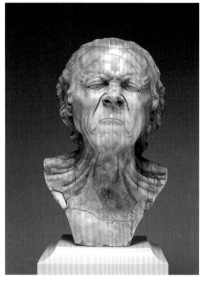

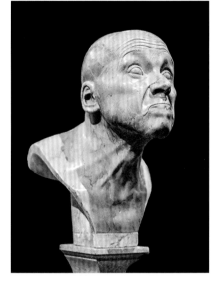

《偽君子和誹謗者》
A Hypocrite and a Slanderer

《懊惱者》The Vexed Man

《最高程度的單純》
Simplicity of the Highest Degree

觀看者直視麥瑟史密特的頭像時，反而也被雕像正視，不像新古典主義的半身像，通常觀者會全神貫注、沉醉夢中似地凝望著某個角度，讓視線消失在遠方。麥瑟史密特的作品會把觀看者逼視到低下頭去，用強烈的面部表情將飽受困擾的心靈合盤托出。（這點在規定嚴格的十八世紀社會裡尤其令人不安，當時對於誰與誰可目光接觸有極為嚴格的規定。）

麥瑟史密特對臉的迷戀，使他的作品與同時代的日耳曼哲學家暨諷刺作家格奧爾格・克里斯多夫・利希滕貝格（Georg Christoph Lichtenberg, 1742-99）的想法有許多共通之處。利希滕貝格在《人臉》（Das menschliche Antlitz）一書中寫道：「如果人心所想未呈現在臉部表情中，我們什麼也看不到。我們可以將群眾之臉稱為用中國象形文字書寫的人心史。心讓臉繞著它轉，一如磁鐵對鐵屑，這些部位的變化，是由創造他們的心靈變化所決定。」

上述想法或許透露出，我們在麥瑟史密特的頭像中看到了什麼，在前佛洛伊德的時代，這觀點實在獨特。麥瑟史密特以所有可能的臉部表情重新將人臉打造成它所代表的內心運作的抽象呈現，他是在記錄一種嶄新的、波動起伏的自我語言——這是一位雕刻家以石頭表現人心所達到過的最高境界。

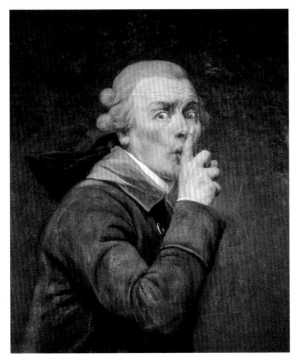

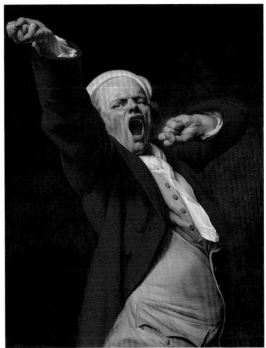

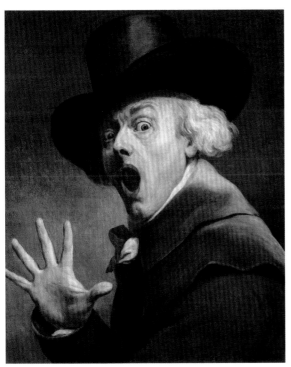

約瑟夫・迪克勒（Joseph Ducreux, 1735-1802）以豁達幽默的自畫像挑戰傳統自畫像的限制，畫中的他擺出各種不合常規的伸展和哈欠姿勢。迪克勒和麥瑟史密特一樣，都對人相學研究充滿興趣，他的畫作藉由直接與觀眾互動而顯得生氣盎然。

HENRY FUSELI'S
THE NIGHTMARE
AND THE ART OF DREAMING

亨利・菲斯利的《夢魘》與作夢藝術

夢淫妖的鬼壓床

　　《夢魘》一畫每個方向都讓觀者感到不適。你的雙眼在畫布上來回巡梭，在那個可怕場景中的三個異常人物之間迅速移動，辨識著民俗、迷信、科學、性慾和古典藝術等主題。

　　1782 年，這件「哥德式恐怖」（Gothic horror）的招牌之作在皇家學院展出時，引爆了一波震驚衝擊。瑞士裔英國畫家亨利・菲斯利（1741–1825）從未留下紀錄，說明他想用這件作品傳達什麼，但它最初造成的驚恐可怖與挑逗興奮，可能就是他想要的反應。

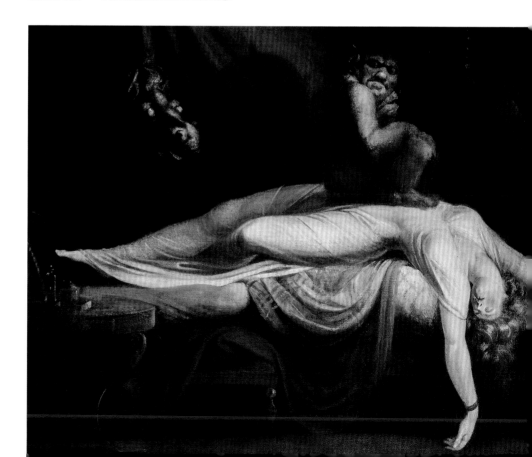

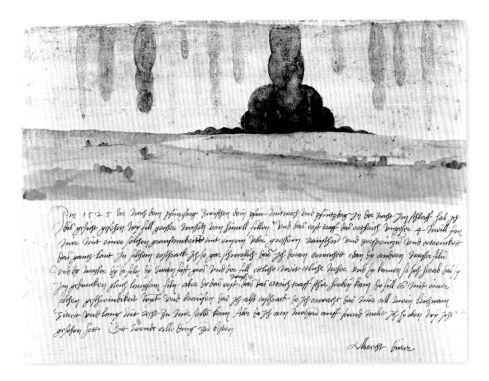

　　這件作品與同一展覽的其他畫作不同，裡頭沒有當時流行的說教，沒有積極正面的隱喻訊息，沒有《聖經》或傳統文學的指涉。《夢魘》是從菲利斯自身想像中召喚出來的陰暗面，裡頭有一個人猿似的生物，一種惡魔或夢淫妖，一邊怒目瞪著觀看者，一邊沉沉地蹲坐在一名熟睡女子的胸膛上，與此同時，一匹黑馬雙眼閃光，鼻子發亮，咧嘴而笑地從陰影中注視著。

　　怪獸角色依然令人心驚，而場景的戲劇力道因為巧妙運用明暗對比提高強度而大致未減。沉睡女子的蒼白衣著以及劇力萬鈞、愛欲濃烈的狂喜暈厥，在在強化了她的嬌柔脆弱，無助地臣服在夢淫妖的重壓之下——夢淫妖是一種迷信生物，據信會壓在沉睡者的胸膛之上，甚至會強暴無意識的婦女。那匹馬（或「母馬」〔mare〕）也是當時民間迷信中的一種生物，根據日耳曼的民俗傳說，睡著之人會受到馬匹和魔女造訪。不過，牠出現在這裡雖然是在玩弄「nightmare」（夢魘，字面義：夜之母馬）一詞的雙關意涵，但在辭源學上，「nightmare」不是源自於馬，而是源自於古挪威語的「mare」（瑪拉，一種會折磨睡眠者的精靈）。

　　傳統上多半將《夢魘》詮釋成對無意識力量的研究或警告，早在精神分

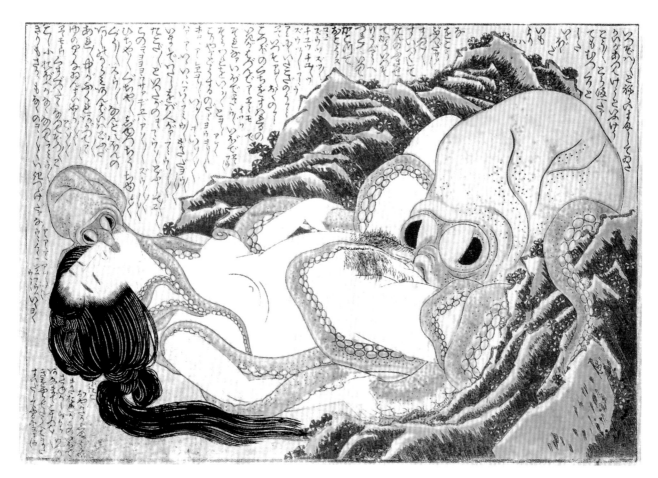

《章魚與海女圖》，出自三卷本的浮世繪春畫《喜能會之故真通》，1814，葛飾北齋（1760–1849）｜一位年輕採珠海女與兩隻章魚享受性交之樂。畫上的文字寫著：「啊，好癢，腰已經快沒感覺了。啊，我不行了！要虛脫了！」

析學於十九世紀末出現之前，就將榮格式（Jungian）的想法預現出來。（佛洛伊德肯定也會同意，因為他牆上也掛了這幅畫作的複製品。）但這幅畫最恐怖的地方，或許是它所描繪的夢淫妖在現實中確實有所本。世界各地的民間信仰，不約而同都發展出對這類生物的恐懼，這得拜常見的睡眠癱瘓現象之賜，處於這種狀態的甦醒者或半夢半醒者，腦子有意識但身體無法移動，經常會出現可怕的幻覺。

在中國，睡眠癱瘓被稱為「鬼壓身」或「鬼壓床」，日本則稱為「金縛り」（被金屬束縛定身）。在阿拉伯文中，有所謂的「Ja-thoom」（字面意思是重壓在某物之上），這是一種惡靈（shaytan），會坐在沉睡者身上令他窒息。不過，只要你右側睡且睡前閱讀《古蘭經》裡的「寶座經文」（Ayat al-Kursi），就可阻擋惡靈來擾人清夢。

巴克先生的龐然全景畫

MR BARKER'S MONSTER PANORAMAS

看著逼真全景圖竟暈船 ?!

1794 年，在倫敦的萊斯特廣場（Leicester Square），國王喬治三世的王后夏洛特（Queen Charlotte）對一件藝術作品感到噁心，只能盡量保持優雅地嘔吐在她的蕾絲手帕上。更奇怪的是，她嘔吐的原因竟然是：在倫敦市中心這個毫無疑問的陸地上暈船了。

位於萊斯特廣場的羅馬天主教教堂法蘭西聖母院（Notre Dame de France），以其宏偉的圓頂為特色，這座圓頂也透露出這棟建築物幾乎令人遺忘的一段歷史，它曾經是倫敦最受歡迎的娛樂場所。當時的名字稱為「圓廳」（The Rotunda），由蘇格蘭建築師羅伯・米切爾（Robert Mitchell）在羅伯・巴克（Robert Barker, 1739–1806）的委託下興建，用來展示巴克的藝術作品——當時規模最宏大的畫作。這些巨大的三百六十度「全景」（panoramas，巴克所創辭彙）手繪作品，跨越驚人的兩百五十平方公尺，目的是要設計出喬治時代版的虛擬實境，讓宛如侏儒的觀眾體會到壯麗的城市景觀、海洋景色、鄉村與戰場，在其中迷失自我。

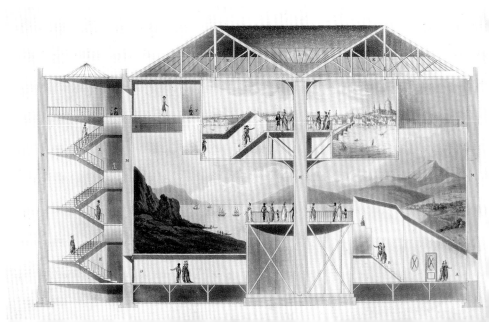

Mr Barker's Monster Panoramas (1789)

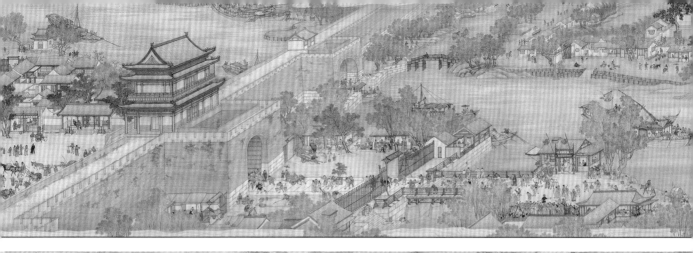

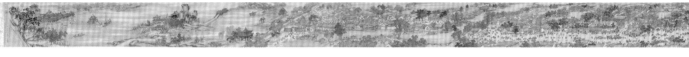

為了達到這種效果，藝術家把畫布的邊緣隱藏起來，並將支撐物放在前景處。（前頁的範例是巴克 1789 年的最早作品，「愛丁堡山丘」。）完美的圓型建築分為上下兩個圓，意味著可同時展出兩張全景圖，一上一下，陳列在巨大的錐形玻璃屋頂下方，錐形屋頂可為藝術作品提供均勻的照明。連接兩張全景圖的黑暗廊道與樓梯間，扮演著「清除口腔餘味小菜」（palate cleanser）的功能，讓上一件作品的觀眾在這個過渡空間中放空一下，再去體驗下一波的感官超載。

這些全景畫極為宏大，參觀者必須用地圖才能知道自己置身何處。1794年，英王喬治三世和王后夏洛特微服私訪。巴克遼闊的海軍全景圖無比逼真，令夏洛特王后深受懾服，她眺望著畫中的海洋，沒想到竟出現暈船現象。這故事自然成為巴克宣傳的賣點，全景圖變成風靡一時的娛樂。倫敦人花費三先令去看倫敦的景致，巴克以熟練的透視技法呈現出來的效果，比先前藝術家所使用的「廣角」風格更加精采。

這些藝術作品為巴克以及倫敦藝術圈都帶來巨大利潤。一時之間，全城各地都可看到山寨版的全景圖展覽，有證據顯示，在 1793 到 1863 年間，至少有一百二十六件全景圖在倫敦展出，而這些作品都需要熟練畫家協助繪製。

這類龐然全景畫是現代電影的核心——受歡迎的靜態全景畫逐漸讓位給「活動全景畫」，那是一種超長畫作，由操作員慢慢在觀眾前方轉動，有如從火車車窗看到的走馬風景。例如，在美國，這類作品中最著名的首推約翰·

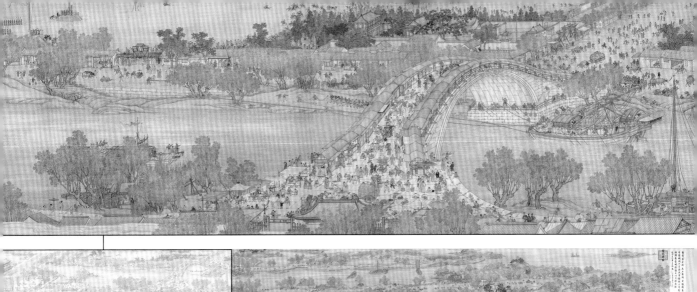

班瓦德（John Banvard, 1815-91）的密西西比河谷全景，他從 1840 年開始巡迴展出。班瓦德最大的全景圖是他所謂的「三英里畫布」，但實際長度只有半英里（八百公尺）左右。班瓦德靠著作品循環展出的利潤，在長島蓋了一棟溫莎古堡的巨大仿品，綽號是「班瓦德的無用大建築」（Banvard's Folly）。後來，這些活動全景圖又漸漸讓位給活動照片──電影就此誕生。

《魏德的大地球》 *Wyld's Monster Globe* ｜這是一個巨型藝術作品，1851 到 1862 年間，在倫敦萊斯特廣場上，民眾可付費進去探索。觀眾進入這顆直徑十八公尺的地球之後，可從內部參觀完美重製的地球表面，包括河流、山脈和火山，設計者是地圖製作家詹姆斯‧魏德（1812-87）。

INTERIOR OF A KITCHEN
MARTIN DRÖLLING

《廚房內部》，馬丁・德羅林

用古埃及乾屍研磨成色

色彩的起源千差萬別且影響深遠。例如，華貴的泰爾紫（Tyrian purple）早在西元前 1570 年就由腓尼基人率先使用，並因不易褪色而備受珍視——甚至會因陽光曝曬而發亮。 這種化學物質是在哪裡發現的？在地中海東部一種捕食性海蝸牛分泌的黏液當中。（皇家藍也是從類似的海蝸牛中萃取而成）到了十九世紀，紫色依然流行，但軟體動物不再是大規模色彩原料的實用選項。幸運的是，此時出現一種淡紫色的替代品，1856 年，十九歲的倫敦人威廉・柏金（William Perkin）在父母家的閣樓打造了一座家庭實驗室，企圖用焦油合成奎寧，過程中意外創造出這種淡紫色。柏金製作紫色顏料的方法，立刻就成為更適合的替代來源。這種物質稱為紫脲酸銨（murexide），用來紀念製作泰爾紫的骨螺（murex），但其實它是用鳥糞製造的。

不過，藝術史上最奇怪的色彩，恐怕莫過於馬丁・德羅林（1752–1817）在看似無害的《廚房內部》一畫中所使用的棕色，該畫是在 1817 年盛大的「巴黎沙龍」（Paris Salon）中展出，目前收藏在羅浮宮。那個棕色被稱為「木乃伊色」（mommia, mummy）、「埃及棕」，以及最露骨的「死人頭色」（caput mortuum），這種焦油物質是用最陰森可怕的手段取得：用古埃及的乾屍研磨而成，在歷

Interior of a Kitchen (1815) , Martin Drölling

史上的某個時期，也用過加納利群島（Canary Island）上古安切人（Guanche people）的木乃伊，缺貨時期，也會用奴隸和死刑犯的屍體充數。傳統做法會混入白瀝青和沒藥，混合物的配方各家不同──有人建議將整具屍體粉碎，有人則呼籲「只用最好的肌肉」。這種顏料黏度高，表示它不適合做為水彩顏料，但用來畫深色陰影效果最佳，從十六世紀一直到（有些令人意外的）二十世紀初，在歐洲都相當受歡迎。不過因為成分中含有氨和脂肪，很容易裂開並與其他顏色產生反應。

1809 年，英國化學家喬治‧菲爾德（George Field）記錄他收到威廉‧比奇爵士（Sir William Beechey）寄來的木乃伊，託運物送達時「數量龐大，帶有類似大蒜和氨的強烈氣味，甚至滲進了肋骨等部分，容易研磨，偏向糊狀，不受濕氣和髒空氣影響。」不過，到了十九世紀末，木乃伊棕的可怕來源逐漸為人所知，在藝術家之間的受歡迎度也隨之降低。根據魯德亞德‧吉卜齡（Rudyard Kipling, 1865–1936）的說法，拉斐爾前派（Pre-Raphaelite）的藝術家愛德華‧伯恩瓊斯（Edward Burne-Jones, 1833–98）得知手上那管顏料的源頭時，吉卜齡正好在他身邊，吉卜齡回憶道：「他在朗朗白日下拿著那管『木乃伊棕』走下樓，他說，既然知道這是用死掉的法老王做的，那我們理應將它埋了。」於是他將那管顏料埋進花園。

然而，有些人還是極力尋找這種顏料。1904 年《每日郵報》（Daily Mail）一則廣告「以合理價格」徵求一管木乃伊棕，理由是：「用兩千年前古埃及王朝的木乃伊來裝飾西敏廳（Westminster Hall）的高貴壁畫，肯定……不會冒犯這位已故紳士的鬼魂或他的後代子孫。」

到了 1960 年，這款顏色已消失無蹤。1964 年，倫敦顏料製造商羅伯森公司（C. Roberson and Co.）的常務董事傑佛瑞‧羅伯森帕克（Geoffrey Roberson-Park）在《時代》雜誌的一篇文章中指出：「今日某地或許還有一些零星的骨骸，但數量不足以製造出任何顏料。」值得慶幸的是，在「木乃伊棕」下市後仍想盡辦法希望取得之人，並沒讀到威廉‧薩蒙（William Salmon）1691 年的日誌。薩蒙是住在上霍爾本（High Holborn）的「物理學教授」，針對當時埃及木乃伊供應短缺的問題，他提議用剛去世的倫敦人取而代之。薩蒙還曾建議，當你覺得胃脹氣時，可飲用含有屍體粉末的混合劑來緩解症狀。薩蒙寫道：「取一具年輕人的屍體（有些人說要紅髮者的屍體），

要被殺死的，不要病死的，將屍體泡在露天的乾淨水中二十四小時，之後將屍肉切成小塊，加入沒藥粉和少許蘆薈，然後在酒精與松節油中浸泡二十四小時。」

　　順道一提，今日你還是可以買到名為「木乃伊棕」的現代顏料，但那是用高嶺土、石英、針鐵礦和赤鐵礦混合而成——不含人體成分。

《自由領導人民》 *Liberty Leading the People*，1830，尤金・德拉克洛瓦（Eugène Delacroix, 1798–1863）｜據說，這幅畫就是用木乃伊棕畫的，德拉克洛瓦經常在作品中使用這款顏料。

法蘭西斯柯・哥雅的《黑畫》

FRANCISCO GOYA'S BLACK PAINTINGS

陰森之黑的諷刺

　　我們從「木乃伊棕」的黑暗，進一步沉入法蘭西斯柯・哥雅（1746–1828）魅影《黑畫》的淺層陰鬱。哥雅是最後一位古典大師暨第一位現代大師，他的《黑畫》系列是無與倫比的傑作，1819 到 1823 年間，以油彩直接畫在馬德里郊外「聾人別墅」（Quinta del Sordo）的牆面上，他在七十二歲時退隱至此。活到人生那個階段的哥雅，目睹過太多悲劇，包括國家的悲劇與個人的悲劇，他對那個時代的政治和社會發展已然幻滅，促使他追求近乎全然的離群索居。1773 年，他與妻子約瑟法・巴尤（Josefa Bayeu）結婚之後，因為妻子流產失去過好幾個孩子。1793 年，他得了一場重病，聽力全失。

　　1808 年，哥雅親眼目睹法國佔領西班牙，拿破崙以強化他在葡萄牙的軍隊為藉口，奪取西班牙王位，並指定由他弟弟約瑟夫統治。當法國企圖將西班牙王室成員移出馬德里時，爆發了全面叛亂。這起事件催生出哥雅的《戰爭的災難》（*Disasters of War*）系列，以及 1814 年的名作《1808 年 5 月 3 日》（*The Third of May 1808*），內容描繪一群衣衫襤褸的西班牙自由戰士面對高舉槍枝的法國行刑隊，每一本談論史上最重要繪畫的彙編都會收入這件作品。接下來幾年，直到 1819 年為止，他嘔心瀝血創作了一系列以迫害為主題的蒼涼作品（《宗教裁判所》〔*The Inquisition Tribunal*〕），精神病院的殘酷情況（《瘋人院》〔*The Madhouse*〕或《精神病院》〔*Asylum*〕），以及斐迪南七世無能殘暴的統治災難（《菲律賓的軍政府》〔*The Junta of the Philippines*〕）。

　　然而，《黑畫》系列卻是最為傑出，它們是進入藝術家心理狀態的最深甬道，同時也極度神祕。因為，儘管哥雅的書信和一些書寫有留存下來，但我們對他個人的想法所知有限，而對《黑畫》背後的概念和意圖所知更少。這些作品都沒有正式的日期和名稱，也沒有紀錄顯示，哥雅曾經書寫它們或向任何人談及，甚至不打算讓人們看到這些畫作。對死亡和內戰衝突的恐懼，

左頁｜《農神食子》，1819–23，哥雅

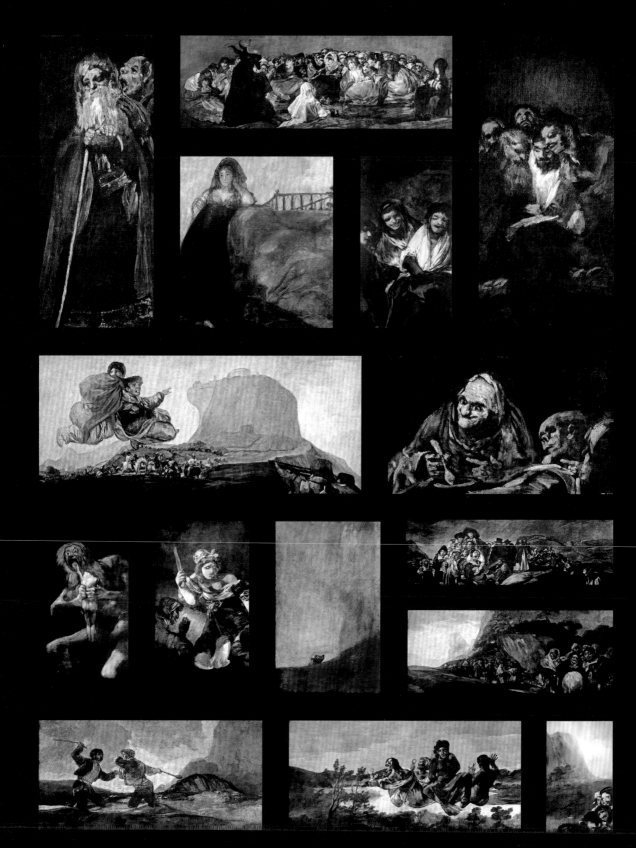

在整個系列裡輕盪起漣漪，有如銀礦脈。

　　而其中最引人注目的，首推恐怖的《農神食子》（*Saturn Devouring His Son*），根據傳統的解釋，這是描寫希臘神話裡的泰坦神克洛諾斯（Titan Cronus，羅馬化的名稱是 Saturn），他因為害怕其中一個孩子日後會推翻他，所以孩子一出生就將他們吃掉。我們或許可從這件作品中看到年輕人與老人之間的衝突，或哥雅與他兒子澤維爾（Xavier）的關係，以及他的愧疚感，因為澤維爾是他六個孩子中唯一存活下來的。還有一個說法是，因為畫中被吃的身體可能是男性也可能是女性，所以有人將這張畫與哥雅的管家暨可能的情婦麗奧卡迪雅‧魏斯（Leocadia Weiss）連結起來。

　　這或許是太過顯而易見的詮釋。或許，哥雅所經歷的災難在他身上鍛鑄出來的並非沮喪與悲觀的展望，而是黑色幽默的機智；或許，這些畫作並非哀嘆他所遠離的社會狀態與民眾本質，而是在諷刺它們。

　　其中一幅畫，今日的名稱是《喝湯的兩名老者》（*Two Old Ones Eating Soup*）或《巫婆釀》（*Witchy Brew*），描繪了一幅可怖場景：兩位骨瘦嶙峋的乾癟老人癱坐在餐桌旁，一副瀕死模樣。雖然畫面陰森，但它很可能是一幅諷刺貪婪的漫畫，是哥雅畫來自娛用的。早在 1799 年，他也曾畫過這類諷刺漫畫，名為《狂想曲》（*The Caprices*），以十八幅系列版畫嘲弄西班牙社會的愚蠢行為。

　　哥雅死後，「聾人別墅」的新屋主達蘭格男爵佛雷德希‧艾米勒（Baron Frédéric Émile, Baron d'Erlanger）將《黑畫》剝除下來移到畫布上，1878 年於巴黎萬國博覽會（Paris Exposition Universelle）展出，嚇壞了維多利亞時代的觀眾。[1] 英國評論家漢默頓（P. G. Hamerton）譴責哥雅像隻「鬣狗」，說他的場景就像從「駭人的地獄……一個混沌無形的噁心區域」迸發出來似的。然而，到了今日，哥雅的作品卻是與迪亞哥‧委拉斯蓋茲（Diego Velázquez, 1599–1660）和彼得‧保羅‧魯本斯（Peter Paul Rubens, 1577–1640）的作品享有同等地位，並列為馬德里普拉多美術館（Prado Museum）的鎮館之寶。

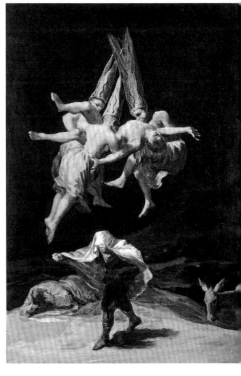

上圖｜《**女 巫 飛 行**》*Witches' Flight*，1797，哥雅。

左頁｜《黑畫》系列，哥雅。

1. ｜哥雅本人也成了粗魯移轉的受害者。1828 年 4 月 16 日，以八十二歲高齡去世的哥雅，埋葬在法國波爾多（Bordeaux），1919 年，西班牙政府打算將他的屍體挖出，遷移到馬德里的聖安東尼皇家小教堂（Real Ermita de San Antonio de la Florida）。然而，西班牙領事向馬德里的上級回報說，墳墓裡找不到哥雅的頭骨。領事很快就收到那封著名的回覆：「把哥雅送回，有頭或無頭。」

HIKESHI-BANTEN
AND THE ART OF FIGHTING FIRE

十九世紀
火消半纏與消防藝術

消防員的多層式厚外套

　　1657 年 3 月，江戶（東京舊名）本鄉區一間寺廟的住持決定燒掉一件據說被詛咒的和服。沒想到事情整個失控，火焰蔓延到木造寺廟的牆壁、屋頂，接著吞沒了左鄰右舍，並擴及整個街區，一發不可收拾。三天之後，這場「明曆大火」（或稱「振袖大火」）將日本首都燒毀了六到七成，奪走了十萬多條人命。從 1601 到 1867 這兩百六十六年間，這座由木頭和紙建築構成的密

集城市，遭遇過大約四十九場大火。事實上，江戶的火災實在極為頻繁，直到今天依然被稱為「火災之城」，甚至有這樣的俗話流傳：「火災與打架乃江戶之花。」

江戶時代初期，消防並非官方組織，直到釀成幾次大災之後，「火消」系統才告確立。「武家火消」最主要的技術，就是將大火周遭的房子拆掉。當時也運用名為「龍吐水」的木製手動幫浦，但由於缺乏可靠的供水而效果不彰。（在此同時，為了減少火災爆發，1723 年通過一條法律，下令將縱火犯遊街示眾然後綁在火柱上燒死。）

這裡展示的藝術品是「火消半纏」，武家火消所穿著的多層式厚外套。消防員進入火場之前，會將外套浸在水裡。一層又一層的填充物一方面保住水分，同時可發揮緩衝作用，減少掉落物品造成的傷害。這些「火消半纏」是 1868 年明治維新之後遺留下來的，日本在明治天皇的統治下恢復了名副其實的帝制。明治維新後，消防技術變得更為先進，也有了幫浦供水以及更為耐火的建築材料，但拯救性命財產的終極力量，還是英勇非凡的火消人員。

「火消半纏」的外層是以「裂織法」（譯註：將舊布料切成條狀，然後用棉線做為經線，碎布條做為緯線，重新編織成布料）製成，內層布料則是採用繁複細密的「刺子繡」。為了做出鮮豔的色調，使用了名為「筒描」的抗染技術，大約需要三週的時間。用米糊將圖案畫在外套棉布上，分別染上不同的顏色，米糊的功能是防止染料濺到其他部位。接著，將整件外套浸泡在藍染染料中，晾乾，再用熱水浸泡，如此反覆，直到可以刮除米糊，露出多重色彩。

「火消半纏」可以反穿。素面的外層只有火消大隊的粗體紋樣。火災撲滅後，消防員就可以勝利之姿

將外套裡外反穿，讓繡了裝飾圖案的內裡展現出來，在群眾的歡呼聲中享受勝利的成果。

　　這些設計當然很美，但對穿著它們的消防員往往也具有特殊意義。例如，見第 174 頁的「火消半纏」以蜘蛛為主角，故事內容出自平安時代大將源賴光（948-1021）的生平，他是無數傳奇所講述的英雄人物。有一天，源賴光躺在病床上休養，突然出現一位由土蜘蛛變成的法師。源賴光看穿土蜘蛛的詭計，隨即拿出他的刀，斬殺了那個怪物。他的四名家臣，也就是所謂的「四天王」，當時正在下圍棋，聞聲立刻跳起，將土蜘蛛趕回他的巢穴。畫面呈現棋局中斷、土蜘蛛撤退的那一刻──這個具有象徵性的英勇故事不僅能鼓舞火消人員，當他們大步走進燃燒建築的地獄之口時，也具有護身符的功能。

Hikeshi-Banten (Nineteenth Century) and the Art of Fighting Fire

THE CORONATION OF INÊS DE CASTRO IN 1361
PIERRE CHARLES COMTE

葡萄牙史上的奇屍加冕

　　1849 年，法國藝術家皮耶‧夏爾‧孔特（1823–95）在巴黎沙龍首次展出這幅畫作。標題是《1361 年伊妮絲‧德‧卡斯特羅的加冕》，這幅油畫捕捉到葡萄牙歷史上最奇怪的一起事件：葡萄牙國王彼得一世（1320–67）的妻子接受加冕。擁擠的大廳裡，彼得站在妻子旁邊，俯視單膝跪下的朝臣向他的王后致敬。廳內其他人的目光大多朝下，你可能會以為那是出於尊敬，其實不然，畫中新皇后凹陷、蠟黃的皮膚，暗示接下來要鋪陳的故事。那些

迴避的目光更多是出於恐懼和噁心，因為朝臣們親吻的那隻手，是屍體的手。在 1361 年加冕之時，伊妮絲·德·卡斯特羅已經過世四年了。

葡萄牙追贈王后伊妮絲的精雕棺木。

彼得與伊妮絲在 1340 年相遇，當時年方十五的伊妮絲，由卡斯提爾的家人派在彼得第一任妻子卡斯提爾的康絲坦薩（Constanza of Castile）身邊當女官。彼得與伊妮絲產生戀情，五年後，康絲坦薩生下斐迪南一世（Ferdinand I，葡萄牙未來的國王），不久後去世，彼得希望父親阿方索四世（Alfonso IV）同意他娶伊妮絲。阿方索認為伊妮絲不適合，還下令將她逐出宮廷。儘管如此，這對愛侶並未斷絕關係。1346 到 1354 年間，兩人在科因布拉（Coimbra）郊外的一棟別墅內，先後生下四名子女，那棟別墅日後將以「眼淚別墅」（Villa of Tears）聞名。與此同時，阿方索國王擔心伊妮絲會將卡斯提爾的影響力施加在兒子身上，最後派出三名刺客去謀殺她。刺客在別墅庭園的噴泉旁找到她，取了她的性命。

發狂的彼得將伊妮絲安葬在科因布拉的聖克拉拉修道院（Monastery of Santa Clara-a-Velha）。1357 年，彼得在父親死後繼承王位，他一登基，立刻展開復仇行動。殺害妻子的兩名兇手被逮，帶到他跟前，他下令在他面前將兩人的心臟挖出來。接著他宣布，他和伊妮絲早已祕密結婚，這意味著如今伊妮絲是葡萄牙的合法王后，無論她的心肺是否仍在運作。（有另外一些資料顯示，彼得要求在他 1357 年的登基大典上同時為伊妮絲加冕，但這幅畫是根據該故事的另一版本，也就是 1361 年將她的遺體挖出來舉行加冕典禮。）伊妮絲的遺體從棺木中取出，穿上王袍，放在寶座上舉行典禮。在某些人眼中，這是一種浪漫行為，但背後也有實際的考量，因為此舉可讓兩人所生的孩子取得合法地位。典禮過後，她的遺體埋入阿爾科巴薩修道院（Alcobaça Monastery）一具雕有她肖像的石棺中。彼得的墓就建在對面，等到最後審判那天到來，當所有死者復活等待進入天堂的允准時，兩人就能重逢。

THE FAIRY FELLER'S MASTER-STROKE
RICHARD DADD

仙女、侏儒、精靈的神祕場景

　　倫敦泰特藝廊（Tate Gallery）收藏的《精靈費勒的神來一擊》，出自維多利亞時代英國藝術家理查・達德（1819–87）之手。他在這幅畫中將「仙女、侏儒、精靈之類」的神祕場景呈現出來，俏皮迷人的情景幾乎不曾顯露出藝術家自身的故事。達德創作這幅畫時，已經在精神病院裡監禁了將近十年，他涉嫌偽裝成魔鬼殺死親生父親。他也相信自己受到古埃及死神的控制，連教皇也密謀反對他。達德殺了父親之後，企圖逃到巴黎，但後來他又用剃刀攻擊了另一名男子，接著就被送進貝斯蘭皇家醫院（Bethlem Royal Hospital）的國家刑事精神病院（State Criminal Lunatic Asylum）。

　　《精靈費勒的神來一擊》是由醫院的管事長喬治・亨利・海頓（George Henry Haydon）委託製作。在達德罹患疑似今日的偏執型精神分裂症之前，他已經開始繪製東方主義式的場景，靈感來自 1842 年他與湯瑪斯・菲利浦斯爵士（Sir Thomas Phillips）同遊希臘、黎凡特（Levant，地中海東岸）與埃及。後來他開始繪製精靈畫，維多利亞時代相當流行的一種類型，這類畫作常從莎士比亞劇作的場景中汲取靈感，強調悅人的精準和微小的細節。在達德的作品裡，對細節的癡迷顯而易見。他花了九年的時間，創作這幅長五十四公分、寬三十九公分的《精靈費勒的神來一擊》，畫中運用了複雜的多層次技巧，當我們從草叢縫隙

理查・達德，約 1875。

窺視隱藏在後方的場景時，可看到近乎立體的效果。

達德寫了一首長詩：〈消除圖像及其主題——名為《精靈費勒的神來一擊》〉，詩中提及每個角色的名字，並解釋他們的目的。莎士比亞《仲夏夜之夢》裡的奧伯龍（Oberon）和泰坦妮亞（Titania），出現在畫面上半部的中央位置，統領著達德虛構的其他人物。畫面正中央是精靈費勒，他正準備劈開一顆大栗子，為莎士比亞《羅密歐與茱麗葉》裡的瑪布仙后（Queen Mabs）打造一輛仙子馬車。費勒上方是一位白鬍子老人，像是在指揮費樂握好斧頭，直到他發出信號，其他仙子則在一旁焦急注視。人們對這喧鬧的場景曾提出許多詮釋，例如，那位落腮鬍先生雖然看起來像個父親，但他的三層式皇冠似乎是代表教皇；圖中也畫了達德的父親，右上角正在使用杵臼的藥劑師。有些象徵符號比較難解碼，例如左上角吹小號的蜻蜓。

嚴格說來，《精靈費勒的神來一擊》並未完成，左下角的背景處只有未上色的底圖。畫作背面的日期寫著「似是 1855–64」（一般認為，達德用「似是」一詞，是指他花了很長的時間才開始創作），結束的 1864 年，是達德轉到伯克郡（Berkshire）的布羅德默精神病院（Broadmoor Hospital）那年，這也說明了他為何無法完成這件作品。之後他一直被監禁在布羅德默醫院，直到二十三年後離開人世。

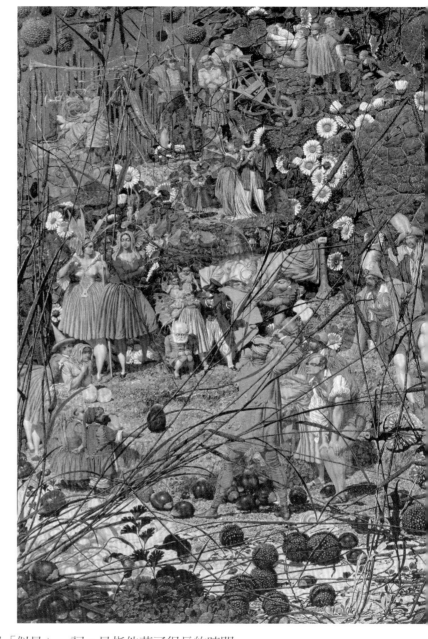

The Fairy Feller's Master-Stroke (1855-64) Richard Dadd

PORTRAIT OF MADAME X
JOHN SINGER SARGENT

引爆醜聞的美人畫

　　現代觀眾看到約翰・辛格・薩金特（1856–1925）惡名昭彰的《X夫人肖像》，可能會覺得這畫相當保守。黑色連衣裙優雅地垂落到地板上，受畫者的臉轉向一側，幾乎看不到任何一絲帶有淫蕩意味的臉部表情。但真實的情況是，原名《XXX夫人肖像》（*Portrait of Madame ****）的這幅畫，1884年在巴黎沙龍展出時，引爆了醜聞等級的反應，逼得藝術家不得不離開法國，而受畫者的名聲也從未恢復。

　　約翰・辛格・薩金特是十九世紀奢華鍍金時代（Gilded Age）最傑出的肖像藝術家之一，雙親都是美國人，出生於佛羅倫斯，在巴黎學畫，居住在倫敦。

薩金特在工作室創作這幅畫的照片，1884，巴黎第十七區貝希耶（Berthier）大道四十一號。

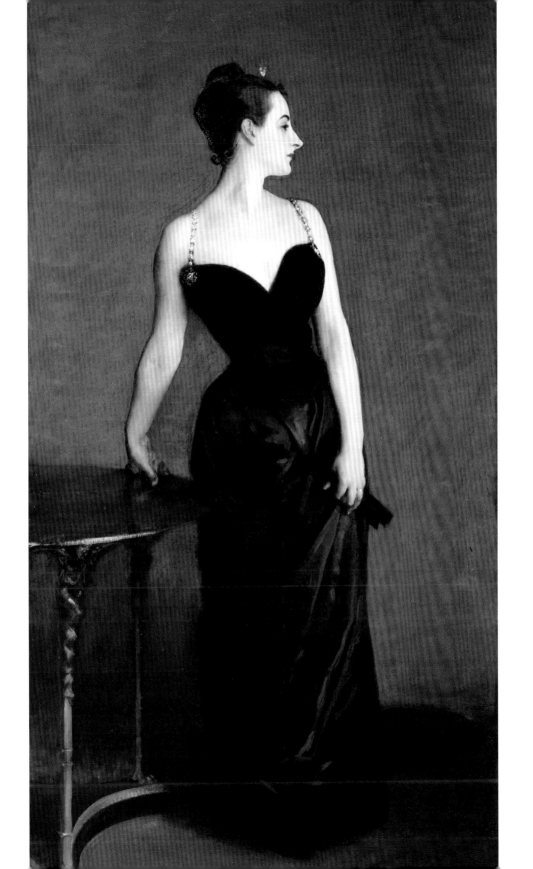

《草地上的午餐》，1863，愛德
華·馬奈（Édouard Manet, 1832–
83）｜這幅畫也在十九世紀巴黎
掀起一陣醜聞風波，因為它打破
了古典場景中的裸體傳統。這件
作品被巴黎沙龍拒絕，理由是太
過淫穢。今日，它在奧塞美術館
最顯眼的位置展出。

他的歐洲之旅反映在多產的作品裡，包括大約九百幅的油畫與兩千幅的水彩。
1880 年代初旅居巴黎時，他企圖鞏固自己的地位，成為富豪首選追捧的肖像
畫家。他推想，要達到這項目標，就是要想辦法讓巴黎社交圈最受欽慕的名
媛成為他的模特兒，此人就是維琴妮·艾米麗·阿韋格諾·高特侯（Virginie
Amélie Avegno Gautreau, 1859–1915），一位富有且年長許多的銀行家暨航運
巨頭的年輕妻子。（薩金特並非唯一想為她作畫之人，藝術家愛德華·西蒙
斯〔Edward Simmons, 1852–1931〕寫道：他「忍不住跟蹤她，就像跟蹤小鹿
一樣」。）

高特侯夫人擁有優雅而蒼白的驚人外貌，這點又因她用指甲花染頭髮，在臉上與身體塗抹淡紫色粉底以及（據說）食用含砷的威化餅而更形顯著。（薩金特在畫中利用暗色連衣裙與暗色背景與她的膚色拉出反差）她將謠言當成水貂皮圍巾，驕傲地披在身上，懶得花力氣去減緩這類關注：當時有不少關於她婚外情的流言，對象包括波齊醫生（Dr Pozzi），薩金特先前也曾幫他畫過肖像。知曉這樣的生平之後，對這幅畫突然有了一種感覺——你幾乎可以觸摸到那帶著一股冷意、蒼白到不可思議的肌膚，當我們看著她而她別開臉時那種入迷的男性凝視，以及她無視於四周愛慕的眼神自信滿滿地將雙肩裸露出來的魅惑力。

薩金特希望人們拿這幅畫與古典時代和文藝復興時期的側臉肖像做比較；但事情的走向並非如此，這幅畫招來世人的震驚。儘管薩金特用了匿名方式讓她保持低調，但每個人都知道這位模特兒的身分和名聲。（原本，薩金特還省略了左邊的肩帶，裸露的肩膀加上高特侯的通姦傳言，讓這幅畫顯得極為不雅。）

成群結隊的遊客前來嘲笑這幅畫。《美術公報》（*Gazette des beaux-arts*）評論家路易・德・福考（Louis de Fourcaud）如此描述觀眾的反應：「空氣中交雜著各種形容詞——令人厭惡！無聊！古怪！可怕！……站在這幅畫前，你可以把這類一句評論密密麻麻寫滿十頁。」高特侯的母親請求薩金特將那幅畫從展覽中移除，以挽救女兒的名聲。「全巴黎人都在取笑我女兒，」《論壇報》（*Tribune*）如此報導她對薩金特的抱怨。「她毀了。我的家人不得不為自己辯護。她會懊悔死。」薩金特拒絕將畫移除。純就技法層面而言，評論家也痛恨這幅畫。評論這次沙龍展的《紐約時報》記者寫道：「薩金特今年的表現低於平常水準……人物的姿勢荒謬，藍色調用得很糟。五官太過誇張，自然的細緻輪廓喪失殆盡。」

公憤過後，薩金特搬到倫敦，這幅畫在他工作室牆上掛了三十年，最後終於在高特侯過世後，於 1916 年以一千英鎊的價格賣給大都會博物館。這次交易的條件是：博物館必須繼續隱匿受畫者的身分。於是《X 夫人肖像》這個迷人的名稱一直保留到今天。與薩金特同時代的烏克蘭藝術家瑪麗・巴什基爾采夫（Marie Bashkirtseff, 1858–84）寫道：「它成功引起巨大的好奇。人們覺得它很糟。但對我而言，這是完美的繪畫，精湛，真實。他畫出他看到的模樣。」

REPLY OF THE ZAPOROZHIAN COSSACKS TO SULTAN MEHMED IV
ILYA REPIN

誰怕誰？不被嚇大的針鋒相對

　　從歷史上看，藝術家可沒迴避酸人懟人，而他們最起勁的，莫過於酸懟其他藝術家的作品。皮耶—奧古斯都·雷諾瓦（Pierre-Auguste Renoir）提到達文西時說道：「他讓我厭煩，他應該堅持做他的飛行機器。」對薩爾瓦多·達利（Salvador Dalí）而言，帕洛克（Pollock）的風格就是「魚湯帶來的消化不良」。古斯塔夫·庫爾貝（Gustave Courbet）如此總結馬奈的《奧林匹亞》（Olympia, 1865）：「它很平，不是看著模特兒畫的。它就像洗過澡的紅心皇后。」馬克·夏卡爾（Marc Chagall）沉思道：「多天才啊，那個畢卡索，可惜他不畫畫。」有人問安迪·沃荷（Andy Warhol）他對賈斯珀·瓊斯（Jasper Johns）有何想法，沃荷回答：「喔，我覺得他很厲害。他做出這麼棒的午餐。」後來，當沃荷在某次派對上偶遇威廉·德庫寧（William de Kooning）時，他也嘗到了迴力鏢，只見德庫寧對他吼道：「你是藝術殺手，你是美的殺手，你甚至是玩笑殺手。我受不了你的作品！」弗雷德里克·雷頓（Frederic Leighton）則是用一種輕描淡寫的刻薄暗戳詹姆斯·麥克尼爾·惠斯勒（James McNeill Whistler）：「我親愛的惠斯勒，你怎麼把畫停在這種未完成的草圖狀態。你怎麼從來不把它們畫完呢？」惠斯勒回嘴：「我親愛的雷頓，那你的畫怎麼從來不開始動筆呢？」

　　但藝術史上最「大」（字面義）的侮辱之作，是在 1880 年開始成形，當時，寫實主義畫家也是公認十九世紀最偉大的俄羅斯藝術家伊利亞·列賓（1844–1930, 綽號藝術界的托爾斯泰），去參加由史學家德米特羅·雅沃尼斯基（Dmytro Yavornytsky, 1855–1940）舉辦的一場派對。主人為賓客朗讀了

一封信件，據說是 1676 年寫的，最近才發現它的副本。那個故事讓列賓深深著迷，隨即開始研究，想為該起事件創作一幅歷史大畫，這件作品將花費他十一年的時間。

1676 年，鄂圖曼帝國蘇丹穆罕默德四世向札波羅結的哥薩克人發出最後通牒的威脅，哥薩克人住在今日烏克蘭中部聶伯河下游激流段的後方，直到當時，仍成功抵擋住鄂圖曼人的擴張。「這世上沒有其他民族像他們這樣深信自由、平等與博愛。」列賓推崇地說道。據說，蘇丹傳來的訊息是這樣：

身為蘇丹；穆罕默德之子；日月之手足；神之孫與總督；馬其頓、巴比倫、耶路撒冷、上下埃及等王國的統治者；萬帝之帝；萬王之王；不敗的非凡武士；耶穌基督之墓的堅定守護者；神親自揀選的委託管理人；穆斯林的希望與安慰；基督徒的擾亂者與偉大捍衛者——我命令你們，札波羅結的哥薩克人，自願臣服於我，放棄抵抗，切勿妄想以攻擊困擾我。

土耳其蘇丹穆罕默德四世

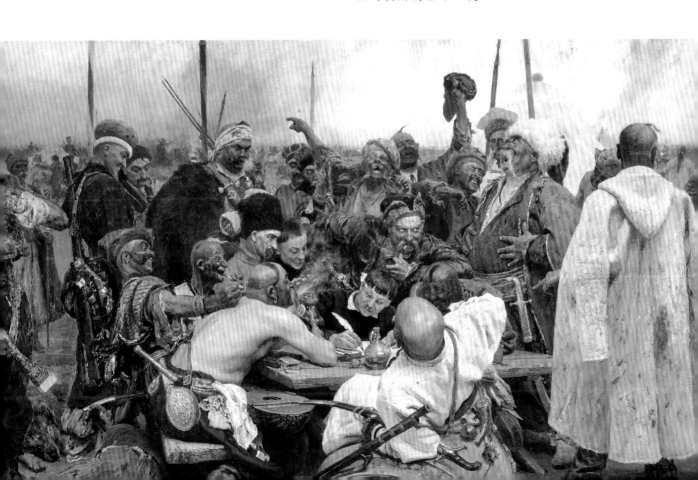

哥薩克人被這封信激怒，決定花時間寫下最具侮辱性的回覆，並因此創造回嘴史上最引人注目的侮辱性訊息。列賓寬達四公尺的巨畫，就呈現出這個七嘴八舌的喧鬧場景，哥薩克人戲仿穆罕默德的眾多頭銜，喧鬧嘲笑地起草那封滿滿褻瀆的回覆。

以下就是他們發送給蘇丹的回信：

噢，蘇丹，土耳其的魔鬼和該死的魔鬼親友，路西法本人的伴侶，你好！你是什麼魔鬼騎士，用你的光屁股殺不死一隻刺蝟？魔鬼拉屎，給你的軍隊吃。你這狗娘養的，無法讓基督的子民臣服；你的軍隊我們才不怕，無論陸地海上，我們都會與你對戰，操你媽的。

你這巴比倫的廚房下手，馬其頓的車輪匠，耶路撒冷的釀酒工，亞歷山卓的姦羊奴，上下埃及的養豬人，亞美尼亞的豬仔，波多里亞（Podolian）的小偷，韃靼利亞（Tartary）的變童，卡梅內茨（Kamyanets）的劊子手，全世界與冥府的傻蛋，上帝面前的白癡，蛇的孫子，在我們的陰莖裡痙攣。蠢豬的鼻子，母馬的屁股，待宰的野狗，骯髒的禿驢，操你媽的！

所以，札波羅結人宣布，你這賤民。你連幫基督徒養豬都不夠格。現在，我們得出結論，我們不知道日期也沒有曆法；月亮在天，與主同在那年，這裡那裡都一樣那日；我們的回答是別妄想了！

科索沃希·奧塔曼·伊凡·西克羅，與全體札波羅結軍團

列賓並非是唯一一個熱愛這故事的人。他的巨作完成不久，亞歷山大三世就買下此畫，他很開心地付出三萬五千盧布的價格，是當時的破紀錄天價。自此之後，這幅畫便展示在聖彼得堡的俄羅斯國家博物館（State Russian Museum）。

在列賓這件侮辱性畫作中，哥薩克人的嘲笑讓我想起1852年威廉·鮑爾·福里斯（William Powell Frith, 1819-1909）的這幅畫，畫中描繪詩人亞歷山大·波普（Alexander Pope, 1688-1744）悲慘的一刻，他向瑪麗·蒙塔古夫人（Lady Mary Montagu, 1689-1762）坦承他對她永恆不滅的愛，卻遭到對方大聲嘲笑。

《埃利歐加巴魯斯的玫瑰》，
勞倫斯·阿爾馬·塔德馬爵士

THE ROSES OF HELIOGABALUS
SIR LAWRENCE ALMA-TADEMA

羅馬男孩的敗德惡作劇

　　提起羅馬男孩皇帝埃利歐加巴魯斯（Elagabalus, 約 203–222），你有什麼看法呢？如果要歷史學家說，通常會得到「放蕩的精神變態」之類的答案，但我覺得這傢伙有點幽默感。勉強算是。《埃利歐加巴魯斯的玫瑰》這幅畫，描繪了某次宴會，溫柔的玫瑰花瓣雨從假天花板上滾落到晚宴的賓客頭上，年輕的皇帝身穿金絲長袍、頭戴冠冕，斜倚在賓客身旁。好一幅平和的場景，但其實我們看到的，是一起進行中的多重凶殺案，目的為了取悅一名異想天開的瘋子。置身在花炮轟炸下的人，可沒任何閒情逸致，在密集的花瓣重壓下，他們正逐漸窒息身亡，以自身性命娛樂皇家高台上那些戴著花冠的賓客。約莫寫於四世紀末的《羅馬帝王紀》（*Historia Augusta*）指出：「在一間天花板可翻轉的宴會廳裡，他曾將賓客活埋在紫羅蘭與其他花瓣之下，有些人因為爬不到花瓣雨頂端而活活悶死。」

這幅畫的創作者是勞倫斯·阿爾馬·塔德馬爵士（1836–1912），一位受到古典學院風格影響的畫家，他的靈感來自埃利歐加巴魯斯黑暗古怪、簡短有力的眾多故事之一。埃利歐加巴魯斯約莫出生於西元 203 年，年僅十四歲就被提升到元首位置成為皇帝，源源不絕的性醜聞和瘋狂的惡作劇就是他統治時期的特色，也是當一位精神錯亂的青少年被授予無限權力時你能預想到的狀況。在短短四年的在位期間，埃利歐加巴魯斯想盡辦法讓幾乎所有人感到恐懼與憤怒，最後終於在西元 222 年在他祖母的教唆下被自己的禁衛軍殘殺，由他表弟塞維魯斯·亞歷山大（Severus Alexander）取而代之。

從《羅馬帝王紀》之類的資料中，我們可以看到埃利歐加巴魯斯各種敗德墮落的事例，以及當人們收到皇宮的邀宴時，會如何心下一沉，陷入絕望。有個故事講述他如何將碎玻璃混在賓客的食物裡，逼迫他們吃下去。還有一次，他等賓客吃完駱駝腳跟、夜鶯舌頭、鸚鵡頭和紅鶴腦大餐且醉得差不多時，將活生生的獅子與豹放進他們房間。另一次宴會，他下令將一些賓客綁在緩慢旋轉的水車上，並命令所有人看著他們淹死。埃利歐加巴魯斯的「惡作劇」不只限於宴會廳。據說，他還命一群裸女拉他的馬車，一邊繞著宮殿跑，一邊鞭打她們；在格鬥比賽中把毒蛇放進擁擠的群眾裡，造成致命恐慌。

《羅馬帝王紀》的作者寫道：「的確，他的人生就是追求享樂，別無其他。」而這就是阿爾馬·塔德馬以他一流的維多利亞風格想要闡述的哲學。學院藝術因其陳腔濫調的理想主義和光滑的「假表面」紋理而備受批評，而且不像其他運動，學院藝術幾乎沒有重新流行過。最有趣的是，學院派藝術如何像火柴紙一樣點燃寫實主義者和印象主義派的明亮火焰，因為其中許多關鍵人物，例如克勞德·莫內（Claude Monet）、古斯塔夫·庫爾貝（Gustave Courbet）、愛德華·馬奈（Édouard Manet）、亨利·馬諦斯（Henri Matisse）等，最初都是在學院工作室開始受訓，然後才反叛該類風格。寫實主義者西奧杜勒·里博（Théodule Ribot, 1823–91）確實是受到精緻優美的學院派光澤啟發，才在畫中實驗起粗糙、原始的紋理。

1912 年，阿爾馬·塔德馬去世，他的聲望隨之下降，隨後幾年這幅畫以相對不起眼的價格易手幾次。直到 1993 年 6 月，由於維多利亞風格正好符合西班牙億萬富翁收藏家胡安·安東尼奧·佩雷斯·西蒙（Juan Antonio Pérez Simón）的品味，這幅畫才在倫敦佳士得拍賣會上，以一百五十萬英鎊賣給他。

《蘇格蘭西海岸二十五英尺深的海鯛》，札赫・布里查

BREAM IN 25 FEET OF WATER OFF THE WEST COAST OF SCOTLAND
ZARH PRITCHARD

第一位水底畫家

札赫・普里查（1866–1956）本來應該當個軍醫的——至少，這是他年輕時與其軍人家庭達成的妥協。他在愛丁堡念了一年醫學系，有一天，學生們彼此提問時，他被問了一個最簡單的笑話級測試題，但他竟然答不出來。十個月的學習，在他腦中蒸發殆盡。於是他逃到紐西蘭，轉而畫畫，然後在1891年返回英國，成為一名受雇用的藝術家。

札赫・普里查（全名是沃特・郝利森・麥肯錫・普里查〔Walter Howlison Mackenzie Pritchard〕）鮮少出現在一般的藝術史裡，對今日的大多數民眾而言，這個名字甚至喚不起一點印象。然而，他是一種特殊媒材的非凡藝術家：札赫・普里查是第一位在水下作畫之人。

普里查結束他的紐西蘭逃亡之後，1892年，正在倫敦為自己建立名聲，並得到法國知名舞台女伶莎拉・伯恩哈特（Sarah Bernhardt, 1844–1923）的注意。伯恩哈特委託他為自己飾演的埃及豔后設計一套以海洋為主題的漂亮戲服，普里查便藉由這個案子，邁出他享譽國際的第一步。1902年，他抵達美國，帶了八張水底風景畫，內容來自他的兒時記憶，這些作品在加州聖塔芭芭拉（Santa Barbara）受到熱烈歡迎。他決定製作更準確的水下海景，先是戴著護目鏡站在淺灘觀察，接著穿上潛水服潛得更深。

他使用的技術簡單但有效。穿上鉛鞋、空氣軟管和信號繩等慣常的潛水裝備後，他會潛入水下十到二十公尺處，一般來說這種深度就足夠了，更深的話，反而會因缺乏光線而出現問題。熟悉周圍的環境後，他會選定地點，拉扯信號繩，岸上的助手就會將他的畫架和顏料盒沉入水中遞給他。

Zark H. Ruitahann 1910

普里查使用上了油的剛毛筆刷，他的腕杖（一種支撐手臂的工具）和畫架都用鉛塊往下拉，以免漂走。帆布浸在水裡當然無法使用，於是他用事先上了油或重蠟的小牛皮和小羊皮取代。這些材料的效果很好，缺點是畫錯很難修改。1923 年 8 月，他跟《紐約時報》說：「畫錯一個顏色，或因魚靠得太近而失手，整張畫就毀了。」（魚經常靠太近，一方面是受到膠水味道吸引，另一方面是想去捕捉漂浮在他畫布上閃著光暈的顏料薄片。）戴手套會妨礙手的靈活度，因此普里查的潛水裝會在手腕處以束緊的橡膠袖口收尾，然後將雙手塗油取代手套。顏料的標籤在水下當然也會分解，所以事前必須在每管顏料上塗一點顏色，方便在水下辨識。雇用好助手也很重要 —— 普里查想放鬆一下時，會拉動繩子兩次，這時助手就要將他的潛水裝充飽空氣，讓他可以在水中漂浮，當地的助手不只一次覺得這很搞笑。

　　1905 年，普里查在大溪地工作，設法弄到該地唯一一套潛水裝。返回加州時，他完成了五十四幅大型的水下風景畫，以及四十二幅較小的作品，每一件都是在水下繪製。這些作品刻意將署名簽在畫布邊緣，裱框時會被遮住，以免破壞效果。反諷的是，這些作品雖然是在必須冒險的水下環境中創作的，但卻是帶回乾地之後才真的置身險境。1906 年，有五十幅畫毀於舊金山大地震。普里查持續耕耘，先搬到紐約，接著移往薩摩亞（Samoa），但連綿不停的暴雨阻擋了他的計畫。1919 年，他在東京一家藝廊舉行展覽，並在諾貝爾俱樂部（Nobles' Club）的觀眾間引起一陣恐慌，因為他以隨意又生動的筆觸，將東京地處日本海溝邊緣的危險地勢呈現出來，日本海溝最深可達八千零四十六公尺。

　　雖然今天很少人記得普里查，但他是一位真正的創意先鋒。知名的藝術收藏家和博物學家爭相購買他的作品，包括古董商約瑟夫・迪文爵士（Sir Joseph Duveen, 1869–1939）和一腔熱血的海洋學家摩納哥親王亞伯特一世（Albert I, 1848–1922），巴黎的喬治柏帝藝廊（Galérie Georges Petit）、克利夫蘭自然史博物館（Cleveland Museum of Natural History）和紐約市的美國自然史博物館（American Museum of Natural History）都有懸掛他的創作。普里查曾經如此形容他的水下工作室：「這是個夢幻世界，一切都籠罩在柔和的光澤之中。潛至海底時，彷彿暫時棲息在某個遙遠星球的融解碎片上。中距之外，不會有任何物質出現，物質形式不知不覺地消失在周遭色彩的帷幕之中。」

Bream in 25 Feet of Water Off the West Coast of Scotland (1910) , Zarh Pritchard

《動物的命運》，弗朗茲・馬克

FATE OF THE ANIMALS
FRANZ MARC

戰爭與衝突的預兆

　　1914 年 6 月 28 日，奧匈帝國王儲斐迪南大公（Archduke Franz Ferdinand）在波士尼亞遭到暗殺，第一次世界大戰的火藥桶就此點燃。先前幾年，緊張局勢蔓延歐洲各地。人們生活在無可避免的嚴峻和痛苦感中，德國畫家弗朗茲・馬克（1880–1916）也是，他是德國表現主義最重要的人物之一，並跟保羅・克利（Paul Klee, 1879–1940）等藝術家共同創立了「藍騎士」（*Der Blaue Reiter*）藝術期刊與藝術運動。

　　《動物的命運》是馬克最著名的作品之一，呈現出一個劇烈變動的主題。場面瘋狂而慘烈。畫布中央的藍鹿痛苦地以後腿站立；左上角的兩匹綠馬恐懼逃竄。大自然突然展開襲擊，牠們的森林被火焰吞噬，燃燒的樹木在周遭翻滾……這是對大自然毀滅的末日一瞥：無論是出於潛意識或巧合，馬克預示出迫在眉睫的全球衝突，以及人們陷入動盪崩潰時的無助。

　　從馬克寄給藝術家朋友奧古斯特・馬可（Auguste Macke, 1887–1914）的信中得知，馬克原本給這幅畫取了另一個名字：《樹木展示年輪，動物展示靜脈》（*The Trees Show Their Rings, The Animals Their Veins*）（樹木的年輪在最左邊，樹右側可看到馬腹的靜脈），但後來接受保羅・克利的意見，改成更有命定感的《動物的命運》。儘管名稱更富宿命感，但馬克還是以他慣用的色彩象徵主義講述這則故事，他在 1910 年寫給馬可的另一封信中做了說明。「藍色是男性之道，代表收斂與靈性。黃色是女性之道，代表溫柔、喜樂和靈性。紅色是物質，粗暴而沉重，總是被另外兩者反對壓制。」

　　馬克在《動物的命運》背面寫上：「所有存在都是燃燒的苦難」，強化了《聖經・啟示錄》的氛圍。反諷的是，這句話也是個不經意的預言，因為這幅畫在 1916 年的一場倉庫火災中受損，燒毀了作品右側三分之一。後來是朋友克利幫他做了修復，以較柔和的棕色和芥末色調重畫了受損部分。至於

克利為何要選擇這些色彩，與馬克原先的明亮調子形成對比，則不清楚。但或許是出於為朋友哀悼之意。

　　戰爭爆發時，馬克應召入伍，在德意志帝國陸軍擔任騎兵，後來晉升到軍事偽裝單位，繪製隱藏火炮的大型防水布（他在信中跟妻子開玩笑說，風格「從馬奈到康丁斯基」），避免敵方從空中窺探。他的名字被政府列入可退役的重要藝術家名單，可惜，重新分發令還沒來得及送到他手上，他就在1916 年的凡爾登會戰（Battle of Verdun）中因砲擊身亡。

　　馬克去世之前，仍在前線奮戰的他，收到一張印有《動物的命運》的明信片，這件作品在他缺席的時候贏得了成功。他很震驚。他寫道：「它就像是這場戰爭的預兆，恐怖而碎裂。我簡直不敢相信這是我畫的！」

拉烏爾·豪斯曼的《藝評家》與達達藝術

RAOUL HAUSMANN'S THE ART CRITIC
AND THE ART OF DADA

以破壞進行創造的達達主義

　　第一次世界大戰預先反映在弗朗茲·馬克的《動物的命運》裡，後來還奪走了他的性命，這場大戰也將激發出一場全新的藝術運動。戰爭爆發之初，許多德國藝術家和知識分子逃離家園。其中包括作家雨果·鮑爾（Hugo Ball, 1886–1927），他在目睹德軍入侵比利時後驚恐地寫道：「這場戰爭是奠基在一個刺目的錯誤上——將人與機器混為一談。」他與歌廳秀演員愛咪·漢寧斯（Emmy Hennings, 1885–1948）一同離開柏林，前往蘇黎世，和一群藝術家與表演者合開了伏爾泰酒館（Cabaret Voltaire）。對這群人以及歐洲各地的知識圈而言，不合理性又殘暴的一次大戰，使得歐洲自啟蒙運動以來深以自傲、根深柢固的理性文化產生了大崩解。套用鮑爾的話，他想用荒謬的達達主義藝術凸顯出這場無意義戰爭和那些沾沾自喜者的荒謬性，藉此震驚那些「將這場文明屠殺視為歐洲知識勝利」之人。

　　達達以破壞進行創造。所有的傳統和規則都被拋掉。「人形漸漸從這些時期的繪畫裡消失，所有物件看起來只剩碎片，」鮑爾寫道。「下一步就是詩歌決定廢除語言。」這次他親自操刀，他穿了一身怪異的金屬裝出現在伏爾泰酒館的舞台上，表演他所謂的「新型聲音詩」。第一首無意義詩歌是這樣開始的：加迪伊，貝里，賓巴，格蘭德里迪，洛里，隆尼，卡多里……羅馬尼亞藝術家崔斯坦·札拉（Tristan Tzara, 1896–1963）形容他們的夜間表演就像「選擇性的愚蠢大爆炸」。美對他們而言是「無聊的完美，呆滯的金色沼澤」。鮑爾與德國藝術家理查·海森貝克（Richard Huelsenbeck, 1892–1974）翻閱德法辭典，為這場荒謬的運動選出「達達」這個名字。這個字在法文裡的意思是「木馬」。

　　札拉所謂的達達主義的「處女微生物」（Virgin microbe）迅速擴散到

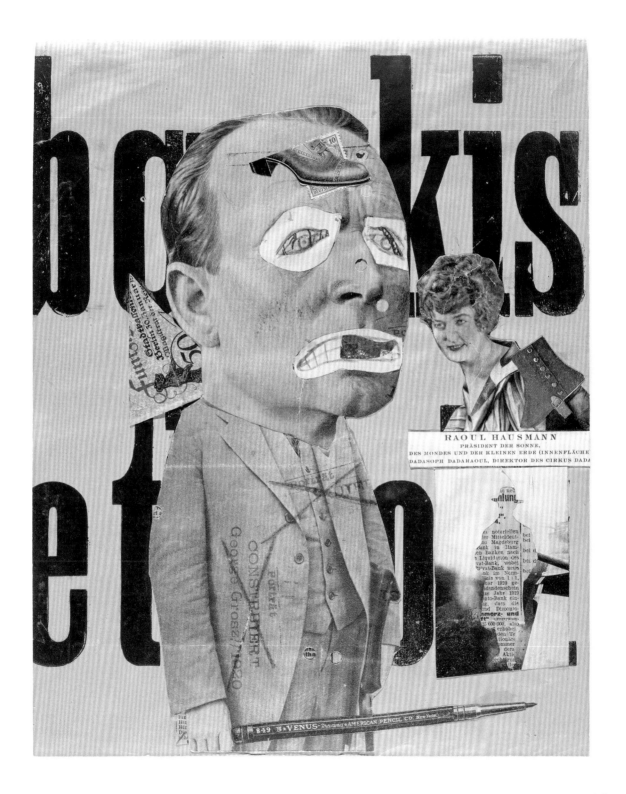

Raoul Hausmann's *The Art Critic* (1919–20) and the Art of Dada

鮑爾穿著金屬裝朗誦聲音詩〈卡拉瓦恩〉（*Karawane*）的照片，蘇黎世，1916。

全世界，形式五花八門，從表演藝術和鮑爾那樣的詩歌，到攝影、雕刻、繪畫與拼貼。在柏林，藝術家漢娜・侯赫（Hannah Höch, 1889–1978）、喬治・格羅茲（George Grosz, 1893–1959）和拉烏爾・豪斯曼（Raoul Hausmann, 1886–1971）把所有的傳統技術都拋到窗外，創作出打破自然法則的藝術，例如，用報章雜誌的剪報創作照片蒙太奇，比方侯赫的《用達達餐刀切開德國最後的威瑪啤酒肚文化紀元》（*Cut with the Dada Kitchen Knife through the Last Weimar Beer-Belly Cultural Epoch in Germany,* 1919）以及前頁所展示的豪斯曼

《藝評家》。豪斯曼寫了與達達運動理論相關的大量文章，因而贏得「達達學家」（Dadosopher）的稱號，他在這件作品中攻擊了受人討厭的藝評家角色。 藝評家脖子後方的三角形紙鈔，暗示他的觀點很容易受到藝術品交易者的左 右或收買，塗在他眼睛上的黑線意味著盲目，吐出的舌頭則是在向右邊那位 上流社會的女士奉承阿諛。

1915 年，達 達 主 義 隨 著 馬 塞 爾 · 杜 象（Marcel Duchamp, 1887–1968） 一起抵達紐約，他以「現成物」（readymades）系列震驚全場，把預製的工 業物品幾乎原封不動地當成藝術品陳列出來。其中最著名的就是《噴泉》（Fountain, 1917），一只白色小便盆側向陳列，簽上「R. Mutt」的署名，「Mutt」 是玩弄製造商「J. L. Mott Works」的名字，「R.」代表「Richard」，是法國俚 語中的「錢袋」之意。這件作品向世界傳達了「並非真正由藝術家創作的藝 術品」這個概念，以及杜象的達達式提問：藝術的構成要件是什麼？藝術的 目的與價值又是什麼？

我們發現達達主義是現代藝術中最具影響力的流派之 一，支撐了抽象、概念、行為、普普和裝置等藝術，但它自身卻在不到十年的時間內熄滅，隨著超現實主 義的到來而消亡。不過對達達主義者而言，這確實 是他們唯一能接受的命運，畢竟「達達就是反達 達」是他們經常呼喊的口號。在達達的無數宣 言中，有一則這樣寫著：「達達無所不知，達達唾棄一切。」

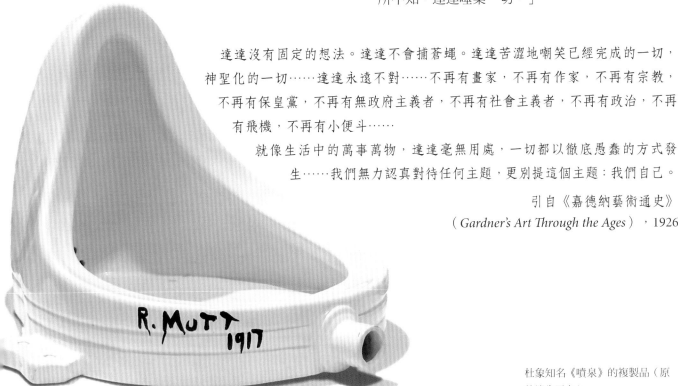

達達沒有固定的想法。達達不會捕蒼蠅。達達苦澀地嘲笑已經完成的一切，神聖化的一切……達達永遠不對……不再有畫家，不再有作家，不再有宗教，不再有保皇黨，不再有無政府主義者，不再有社會主義者，不再有政治，不再有飛機，不再有小便斗……

就像生活中的萬事萬物，達達毫無用處，一切都以徹底愚蠢的方式發生……我們無力認真對待任何主題，更別提這個主題：我們自己。

引自《嘉德納藝術通史》（*Gardner's Art Through the Ages*），1926

杜象知名《噴泉》的複製品（原件遺失已久）。

Raoul Hausmann's The Art Critic (1919–20) and the Art of Dada

GEORGIANA HOUGHTON AND SPIRITUALIST ART

<div style="writing-mode: vertical">

十九到二十世紀

喬治安娜・霍頓與靈性藝術

</div>

來自靈界的創意訊息

在達達主義者進行無意義抗議的那十年，另一種藝術風格也開始流行起來——靈性藝術，該派的支持者想在令人心安的形上學秩序中尋找戰後的安慰。這種風格約莫興起於十九世紀中葉，而該派在維多利亞時代的名聲，很大一部分得歸功於英國藝術家暨靈媒喬治安娜・霍頓（1814–84）的作品。

1859 年，霍頓在主持降靈會時開始生產「自動」藝術作品，她把乩板（有腳輪和握筆孔的板子）放在手下，將來自靈界的創意才華與靈魂訊息傳輸出來，包括文藝復興藝術家提香（Titian, 約 1488–1576）與科雷吉歐（Correggio, 1489–1534）。1871 年夏天，霍頓制定計畫，準備將她的靈性藝術帶進主流圈，她租下龐德街（Bond Street）知名的新英國藝廊（New British Gallery），展出她的一百五十五件靈性素描。她將那些無法界定形狀的環圈和迷漫的色彩呈現給大眾，此時，距離他們第一次目睹印象派大展還要等上三年，而抽象藝術更是在幾十年後二十世紀初才會到來。

《時代報》（*The Era*）的一位評論家認為，霍頓的作品是「此刻倫敦最驚人的展覽」，而《每日新聞報》（*Daily News*）的評論家則斷言，每個人都會把「這些糾纏的彩色毛線視為藝術失常最精采而直覺的範例」。不幸的是，付費

左頁｜基督在天堂的靈性肖像，1860 到 1870 年代，喬治安娜・霍頓。

右圖｜法國靈媒藝術家法夫赫夫人的奇怪素描，約 1858–60。

左圖｜《第一組，原始的混沌，第十六號》Grupp 1, Urkaos, nr 16，出自《WU／玫瑰系列》（The WU/Rose Series），1906–1907，希爾瑪·阿芙·克林特。

右圖｜瑞典藝術家希爾瑪·阿芙·克林特在她的斯德哥爾摩工作室，約 1885

入場的觀眾並未在這些謎樣的作品中感受到同樣的興奮，展覽的商業收益慘敗，畫家差點破產。

當時有一群藝術家聲稱能接收到靈界的信息與意象，大多是女性，霍頓只是其中之一。1970 年，有一本畫滿素描的練習簿面世，名為《法夫赫夫人的天賦》（The Natural Talent of Mme Favre）。拜這項發現之賜，我們得知，在大約 1858 到 1860 年的法國，有一位名叫法夫赫夫人的通靈者和鉛筆素描藝術家在創作靈性藝術。（和歷史上大多數通靈者的作品一樣，她的素描自此成為收藏家搶奪的目標。）法夫赫夫人的素描相當注重細節，並有一些主題反覆出現在她的死者肖像中，例如奇怪的髮型，從頭部長出的第二張臉，以及光滑如絲的鬍鬚。關於這位藝術家我們幾乎一無所知，她的素描儘管每

一張都標有日期和法夫赫的戳印，但依然充滿謎團。

　　在靈性藝術中，我們可以看到該派對後世抽象藝術家的影響，例如瓦希里・康丁斯基（Vasily Kandinsky, 1886–1944）、皮埃特・蒙德里安（Piet Mondrian, 1872–1944）、卡濟米爾・馬列維奇（Kazimir Malevich, 1879–1935）和法蘭提塞克・庫普卡（František Kupka, 1871–1957）。但一直要到最近幾年，瑞典藝術家暨神祕主義者希爾瑪・阿芙・克林特（Hilma af Klint, 1862–1944）的作品，才被認證為西方藝術史上的第一批抽象藝術。1880 年，克林特的妹妹荷米娜（Hermina）去世，她開始對通靈術感到興趣，畫作中的象徵符號就是這類影響的直接反映。她是神智學（theosophy，西方玄祕學的神祕宗教）的信徒，也是女性團體「五人組」（The Five）的一員，她們立志要與該宗教公認的高級覺悟者「古智慧真師」（Masters of the Ancient Wisdom）接觸。她畫作裡的複雜意義，鎖藏在交錯的網格圖案、鮮活的花草形狀、描畫的數字、迴圈曲線、金字塔以及爆裂的太陽中。克林特很少向人展示她的畫作，因為她意識到，那個時代對違反文化習俗的女性藝術家有諸多限制。她擔心同代人無法理解她的玄祕學作品，不僅將畫作偷偷藏了一輩子，還規定要在她去世二十年後才能展出。

　　在我們這座珍奇美術館的這個特別展廳裡，也該提一下瑪格麗特・布納 – 波望（Marguerite Burnat-Provins, 1872–1952），一位法裔瑞士藝術家暨詩人，她在埃及罹患一種會引起陣發性幻覺的傷寒，之後就開始用畫筆將她看到的不尋常意象重現出來。她開始繪製一個由三千張油畫與素描構成的系列，名為《我的城鎮》（Ma ville），內容是她在幻覺中瞥見的過世人物，這些人決定她該怎麼畫他們，該用什麼顏色，布納 – 波望還很盡責地將他們的生平記錄在畫布背面。

　　布納 – 波望的作品傳統上被歸為原生藝術（art brut）——局外人藝術（outsider art）的另

無題的卡片墨水畫，1950 年代，瑪姬・吉爾。

從牙醫變身通靈畫家的瑪麗安·斯波爾·布許。

一種說法。我們在這個領域裡還發現瑪姬·吉爾（Madge Gill, 1882-1961），一位出生於倫敦東區的英國通靈者。三十八歲那年，在遭逢失去四名子女中的兩名且失去一隻眼睛等人生悲劇之後，她以靈媒身分賺取收入。她與靈性夥伴梅林瑞斯特（Myrninnerest）一起主持降靈會，她會一邊演奏音樂、針織、書寫和繪畫，一邊召喚這位夥伴並讓她附身。她製作了好百種梅林瑞斯特的肖像明信片以及大型的印花布匹。

與此同時，在美國，瑪麗安·斯波爾·布許（Marianne Spore Bush, 1878-1946）拋下密西根成功的牙醫工作，搬到紐約市格林威治村一間畫室裡展開專業畫家的生涯。1920年代，她製作超現實主義的大型作品，根據她的說法，靈感來源自與「來世」（beyond the veil）的溝通。她的通靈藝術打著預言的品牌，運用異常厚重的顏料創造出災難場景，她宣稱，這些是歷史上已故的藝術家傳遞給她的未來預言。這些場景有很多看起來像是第一次世界大戰規模的第二次全球衝突。

哈利·胡迪尼（Harry Houdini, 1874-1926）以揭露通靈者的騙人把式為使命，但他發現斯波爾·布許的藝術令人著迷。1924年，紐約《太陽報》引用他的話說：「我確信斯波爾小姐誠實無欺。我從未排除超自然干預的可能性。我一直致力於揭發造假犯罪之人……但這裡沒問題。斯波爾小姐有一些美麗的東西，正在傳達給她的同胞。」

1943年，《紐約時報》的藝評家愛德華·奧登·朱爾（Edward Alden Jewell）寫道：「我會傾向用原始神祕主義來形容她在這領域的作品。黑白兩色的大畫布似乎既冷酷又強大……所有的戰爭畫在本質上都是象徵性的。它們的衝擊尖銳且令人不安。如果接受這是精神現象的呈現，那麼它們是神祕的。」

第二次世界大戰的爆發，證實了瑪麗安·斯波爾·布許對戰爭的先見之明準到令人害怕。而這場衝突的解決方式，或許也曾顯現在某位原生派藝術家的作品裡。法國加萊市（Calais）的弗勒希－約瑟夫·克列邦（Fleury-Joseph Crépin, 1875-1948）是一名水管工和屋頂工，但他和受到工人階級靈性運動啟發的其他人一樣，決定打包自己的工具，提前退休，改當靈媒與治療

師。六十三歲那年，克列邦會在他進入通靈的恍惚狀態時拿起畫筆，很快就畫出一堆複雜對稱的作品，這些作品吸引了超現實主義藝術家安德烈·布賀東（André Breton, 1896–1966）的注意，布賀東本人的作品也直接受到靈性派創意人士的啟發。克列邦讓靈引導他的手，在便簽上畫出專業性的建築形狀，然後將它們如實轉移到畫布上，塗上顏色，變成充滿生靈的宮殿和廟宇。克列邦很看重自己的作品，他宣稱，在他完成三百件繪畫之後，就能帶來和平，這是天使向他保證的。事實果然應驗，他在 1945 年 5 月 5 日完成第三百件畫作，三天之後，德國簽署投降書，第二次世界大戰宣告結束。

不過，我個人最愛的，是以倫敦為基地的靈媒康絲坦絲·「埃瑟爾」·勒侯西尼諾（Constance 'Ethel' Le Rossignol, 1873–1970）的作品，她是第一次世界大戰期間的護士，得過英國戰爭獎章和勝利獎章，我在拍賣會上買過她自費出版的作品集《好同伴》（*A Goodly Company,* 1933），是印量極少的其中一本。

1920 到 1933 年間，她創作了四十四幅令人眼花撩亂的靈界畫作，或套用她的說法 —— 「靈性領域」的畫作。她用迷幻的色彩與萬花筒的造型，將來世呈現為光芒耀眼，擁有金色能量的國度，裡頭有美麗會雜技的空氣精靈，伴隨著戴了珠寶的猿猴和老虎。「這一系列的設計旨在讓所有人睜開眼睛，欣賞他們周遭靈性力量的輝煌世界。」她將創作這些畫的靈視，歸功於一個名叫 J. P. F 的精靈，精靈解釋，它想分享靈界的細節，用來世的景象來讓生者消除疑慮，得到撫慰。

「埃瑟爾」·勒侯西尼諾的來世靈視，出自《好同伴》(1933)，由一位精靈引導完成。

今日對於勒侯西尼諾的生平了解不多，只知她出生在阿根廷，以及她曾寫下在第一次世界大戰中失去心愛親友所感到的傷悲。這份失落激起她想與靈界溝通的興趣，並催生出這些畫作，有一位評論家指出，這些作品可與「威廉·布萊克（William Blake）和他的神祕瘋狂」相媲美。

THE PERSISTENCE OF MEMORY
SALVADOR DALÍ AND SURREALIST ART

潛意識是所有創意的熔爐

薩爾瓦多・達利（1904–89）的《記憶的永恆》是超現實主義運動最重要的作品，與它造成的衝擊程度相比，它的尺寸真是小得驚人，僅高二十四公分，寬三十三公分。詩人安德烈・布賀東以一紙宣言和激進期刊《超現實主義革命》（*The Surrealist Revolution*）第一期宣告超現實主義運動成立，七年之後，達利在 1931 年完成這件作品。對布賀東和他的超現實主義作家與

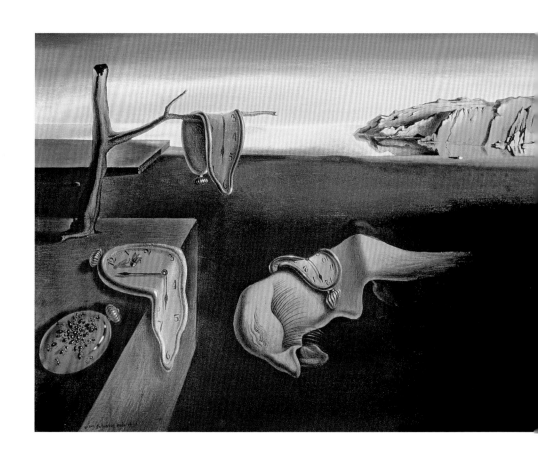

《記憶的永恆》，薩爾瓦多・達利與超現實主義藝術 1931

畫家而言，達達主義的反偶像以及拼貼之類的創新技法很值得推崇，但與此同時，達達主義也很虛無，反對所有藝術，包括他們自己的。超現實主義企圖融合達達主義的自發性，但想恢復油彩與畫布這類傳統技術，並將精力投入潛意識，他們認為潛意識是所有創意的熔爐。

　　布賀東寫道，超現實主義是「純粹的精神自動主義」。在這個初期階段，超現實主義藝術發展出各種自成一格的新技法。例如，馬克斯・恩斯特（Max Ernst, 1891-1976）以達達主義的風格創作拼貼。他也引介了拓印法（frottage），也就是將紙張鋪在不平整或有紋理的表面上，然後用鉛筆塗擦；還有刮除法（grattage），將一塊塗滿油彩的畫布放在有紋理的物件上，然後將油彩刮除，露出意料之外的表面。藝術家可根據如此這般生產出來的線條與圖案，發展出富有細節的圖像──他們認為，這樣的圖像是與潛意識直接交流的結果。噴濺法的運作方式也一樣，藝術家將墨水噴灑在空白紙張上，然後將形成的墨漬發展成一幅完整畫作。[1]沃夫岡・帕倫（Wolfgang Paalen, 1905-59）推廣煙薰（fumage）技法，即利用蠟燭或煤油燈的煙在畫布表面形成印記。超現實主義者也醉心於他們所謂的「優美屍骸」（the Exquisite Corpse）遊戲：拿一張紙在一群藝術家手中依序傳遞，每個人畫好自己那部分的細節後，將之摺起，不讓別人看到，然後傳給下一位藝術家畫他的部分。最後，將紙張攤開，秀出由每位藝術家的潛意識組合而成的科學怪人。

　　這些「自動」方法後來讓出位子，改以更直接的方式投入潛意識。據說，貧窮的加泰隆尼亞藝術家胡安・米羅（Joan Miró, 1893-1983）那個階段的許多靈感是來自飢餓引發的幻覺異象，因此畫出許多由奇異、多彩的變形蟲圖形和尖銳幾何圖形構成的地景。有些人則轉向夢境，西格蒙・佛洛伊德（Sigmund Freud, 1856-1939）在 1899 年出版的《夢的解析》（*The Interpretation of Dreams*）中指出，夢境是進入無意識心靈的窗戶。有一批新的夢派超現實主義畫家，直接挖掘這個內在資源，其中最著名的首推達利、賀內・馬格利特（René Magritte, 1898-1967）以及伊夫・坦吉（Yves Tanguy, 1900-55）。馬格利特經常用視覺謎語來挑戰觀眾，提醒他們不要接受別人提供的現實。這就是他的名作《形象的叛逆》（*The Treachery of Images*, 1929）的核心哲學，在一只菸斗的圖像下方寫著：「這不是一只菸斗。」

1. ｜和許多現代新發明一樣，達文西似乎也是噴濺法的第一人，他曾寫道：「就像人可以從鐘聲中聽到他想聽的所有音節，如果將沾滿墨水的海綿扔到牆上，你也可以從噴濺出來的形狀中看到任何你想看的圖形。」

雖然超現實主義並沒有指定的領導者，但 1929 年達利在巴黎舉辦的一場奇觀首展，卻扮演了催化劑的角色，讓藝術主流圈注意到超現實主義。達利和馬格利特一樣，想要帶動一種激進的修正，讓一般物件能被大眾和自己看到。為了達到這個目的，他發展出他所謂的「妄想批判法」（paranoiac-critical method），他會讓自己進入一種妄想狀態，根據「譫妄的解釋」恢復「非理性的知識」。他寫道：「妄想批判活動以排他性手法將與主觀和客觀『意義』系統相關

1936年，以「超現實主義魅影」聞名的希拉・雷格（Sheila Legge, 1911-49），深受達利的《玫瑰頭女子》*Woman with Head of Roses* 啟發，於是穿了一身新娘禮服，用玫瑰花將整個頭部遮住，繞著倫敦特拉法加廣場遊行，驚嚇路人。

的無限與未知可能性，組織成非理性並予以客觀化。」就本質而言，「它將譫妄的世界傳遞到現實面」。他採取的方式，是在自己身上誘發出極度焦慮和沮喪的狀態，讓他視為真實的疆界得以消解。達利運用的技巧之一，是坐進扶手椅裡陷入沉睡，同時手中握著一把鑰匙，懸在擱於地板上的一只盤子上方。當他陷入無意識的那一刻，鑰匙會從手中縫隙滑落並發出撞擊聲讓他驚醒。然後他會將介於清醒與沉睡那個瞬間所看到的景象描繪出來。

這將我們帶回到小巧但強大的《記憶的永恆》，畫中的液化時鐘、成群黑螞蟻、貧瘠地景，以及位於中央的詭異眼瞼毛形狀，都是他利用夢椅技巧生產出來的。超現實元素散落在真實的地景中：一般認為，畫中的峭壁海岸是里加特港（Portlligat,），也就是達利和妻子卡拉（Gala）居住的地方，它也出現在其他畫作中，包括《里加特港的聖母》（*The Madonna of Port Lligat*, 1949）、《基督受難圖》（*Corpus Hypercubus*, 1954）和《最後晚餐的聖禮》（*The Sacrament of the Last Supper*, 1955）。在《記憶的永恆》裡，橫亙在前景中的陰影大概是附近的佩尼山（Mount Pení）。上面掛了融化時鐘的枯死橄欖，象徵被打破的和平，反映出當時西班牙社會的紛擾，這些紛擾最終將在 1936 年爆發為內戰。那棵樹也讓人想起哥雅（Francisco Goya）的蝕刻畫《戰爭的災難》（*Disasters of War*）（參見第 171 頁），該系列裡也有一棵類似的樹，上面掛

著遭處決者的殘缺屍體。與此同時,融化的時鐘則是在傳播超現實主義者的信念:用不尋常的方式讓日常物件改變形態,將可大肆顛覆理性。

達利本人是如此解釋這幅畫:「請相信,達利著名的鬆軟時鐘並非別的,就只是對時間空間這塊卡蒙貝爾起司(Camembert)所做的柔軟、誇大和孤獨的妄想批判。」這項陳述透露出,這幅畫作所參照的理論不只是佛洛伊德,還包括愛因斯坦在 1905 到 1915 年間提出的相對論,根據愛因斯坦的理論,先前被視為類似於電磁學場域的時間與重力,有了徹底而全新的面貌,變成某種可延展的織物:時空(space time)。完美貼合超現實主義的感性。

因此,在《記憶的永恆》裡,我們可以看到科學與藝術攜手合作,以截然不同的方式達成共同的目標:徹底推翻秩序井然的宇宙現實觀。

《記憶的永恆》細部|達利以這個細部向他心目中的大英雄波希(Hieronymus Bosch, 約 1450-1516)致敬,一般認為,位於畫面中央的這個擬人化團塊是達利的自畫像,與波希《人間樂園》(The Garden of Earthly Delights, 1490-1500)的一個細部(右下)相當類似。

超現實主義的其他珍奇品

左圖│《堅不可摧的物件》*Indestructible Object*，曼‧雷（Man Ray, 1890-1976）│1922 到 1923 年間，曼‧雷首次將一張眼睛照片用迴紋針別在節拍器的擺臂上，創造出一件組合作品，名為《將被摧毀的物件》（*Object to Be Destroyed*），而他的確在完成之後隨即將該物件砸毀。「節拍器走得越快，我畫得越快；如果節拍器停了，我就知道我畫太久了，我在自我重複，我的畫不夠好，我會把畫毀了。」那張眼睛照片創造了一個作品完成前的觀眾。

下圖│《丑角的狂歡節》*Harlequin's Carnival*，1924-25，胡安‧米羅│這是在巴黎皮耶藝廊（Galérie Pierre）所舉行的超現實主義首展的焦點作品之一，就掛在畢卡索（1881-1973）的作品旁邊。安德烈‧布賀東說：米羅是「我們所有人裡最超現實主義的」。

右頁上圖│《戀人》*Les Amants*，1928，賀內‧馬格利特│將陳腔濫調的接吻特寫做了異化處理，這對戀人頭上的裹屍布阻礙了我們的偷窺樂趣，符合超現實主義者對隱藏在表面之下的迷戀。

右頁下圖│《一首小夜曲》*Eine Kleine Nachtmusik*，多蘿西亞‧坦寧（Dorothea Tanning, 1910-2012）。美國超現實主義者坦寧日後如此解釋：「這是關於對抗。每個人都相信自己就是自己的大戲……戲裡總是有樓梯、走道、甚至非常私密的劇場，那裡上演著窒息與結局，血腥的紅毯與殘酷的黃色，攻擊者，開心的受害者……」

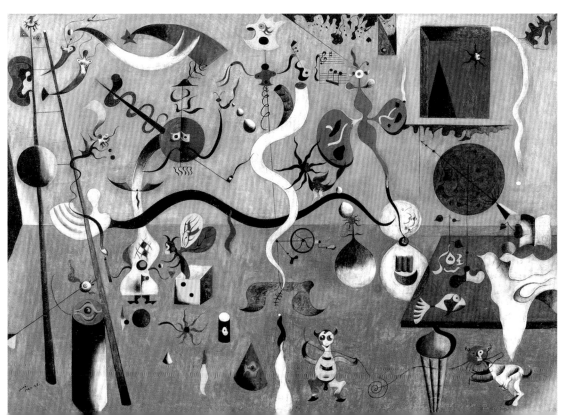

211

THE WOUNDED DEER
FRIDA KAHLO

所有畫作都在描繪悲傷

　　1938 年，紐約朱利安萊維藝廊（Julien Lévy Gallery）舉辦了芙烈達・卡蘿的首次大展，主辦單位委託超現實主義創辦者安德烈・布賀東為展覽撰文，他在文中稱讚卡蘿的作品是「綁在炸彈上的絲帶」，並宣稱她是自學的超現實主義者。卡蘿（1907–54）很高興自己的作品受到賞識，但她並不同意超現實主義這個標籤，而且抗拒了一輩子。「他們覺得我是個超現實主義者，但我不是。我不曾畫過夢境。我畫的都是我自身的現實。」

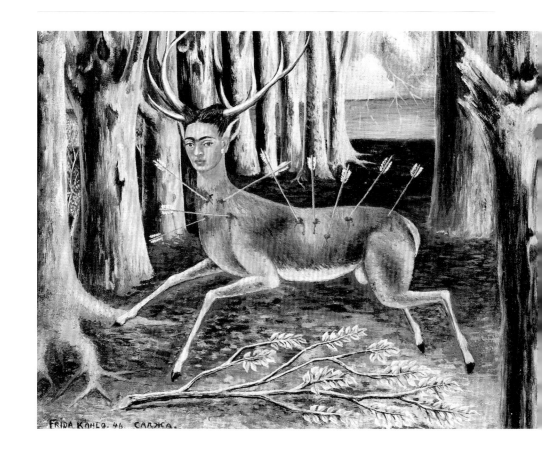

對頁這張迷人又奇異的畫作之所以獲選，是因為它完美且殘酷地傳達出卡蘿現實生活中的一個重要因素：痛苦。1925 年 9 月 17 日，卡蘿和男友艾里亞斯（Arias）搭乘的巴士被一輛電車撞到。一根鐵製扶手硬生生截進她的骨盆、腹部和子宮：「就是鬥牛士用劍刺牛的方式，」她日後如此寫道。艾里亞斯和其他乘客將那根扶手從她體內硬撐出來，讓她痛不欲生。她的脊椎斷了三處，右大腿斷了十一處（最終在 1953 年，也就是她死前一年，遭到截肢）。她的傷勢將日漸惡化並折磨她一輩子——卡蘿的好友安德烈斯‧艾內斯特羅沙（Andrés Henestrosa, 1906–2008）曾跟朋友說，她「半死不活」。到了 1940 年代中葉，卡蘿背痛難忍，於是她在 1945 年 6 月去紐約動手術，準備在脊椎裡放一根植骨和鋼支架，將脊椎拉直。她將所有希望都寄託在這次手術上，可惜失敗了。手術結束後沒多久，她就在絕望的心情下，畫了這幅《受傷之鹿》。

這隻鹿長了卡蘿的頭，是肌肉發達的雄鹿，觀眾接收到牠的堅忍凝視，但牠其實是倒在一座死樹森林的地面，身上的多處流血傷口擊垮了牠。雄鹿前方的斷枝，或許是隱喻在愛人墓前放一根樹枝的墨西哥傳統。背景的茂密森林，盡頭是一處開闊平原，閃電（代表希望？）劈開了渦卷的藍天，但那並非鹿的去處。畫面底部，除了卡蘿的署名之外，她還寫下「命運」（Carma）一字，在這個場景中，那是個悲傷、徒勞的沉重之詞。1946 年 5 月 3 日，卡蘿將這幅畫送給友人麗娜與阿卡迪‧波伊提勒（Lina and Arcady Boitler）夫婦當成結婚禮物，她在隨畫附贈的紙條上寫道：「我將我的肖像留給你們，讓你們在我離去之後的日日夜夜記得我。我的所有畫作都在描繪悲傷，但那就是我的情況，無法改善。」

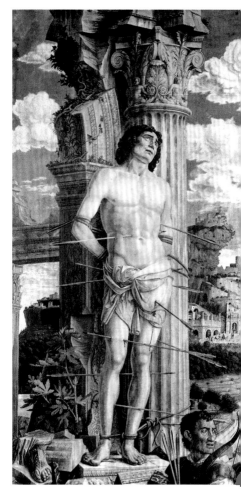

上圖｜《聖賽巴斯蒂安殉道》*Martyrdom of St Sebastian*，約 1480，安德利亞‧曼帖那（Andrea Mantegna, 約 1431–1506）｜卡蘿的《受傷之鹿》顯然參考了這個受難場景。

左圖｜1940 到 1954 年間，卡蘿為了治療日益惡化的脊椎問題，穿過二十八種不同的支撐性緊身衣，有些是鋼製的，有些是皮製的和石膏製的，她會在上面做些妝點，讓它們變身為藝術品。

THE ETERNITY OF ARTHUR STACE

書寫五十萬次的永恆

1932 年 11 月某天晚上，澳洲雪梨市人行道上出現了一個詞：「永恆」。以防水粉筆寫成，長約三十公分，漂亮的銅版體手寫字，這個塗鴉並未激起多大的好奇心，大多被忽略了。直到這個詞也出現在其他地方，事實上是出現在每個地方，全城各地的人行道、橋梁、道路，以及牆內牆外。那位不知名的作家／藝術家堅持不懈地寫著「永恆」、「永恆」、「永恆」、「永恆」……

這種情形持續到第二年。有些民眾猜測起作者的身分，但沒人曾抓到正在寫的人，「永恆」大多出現在夜晚，這位謎樣的作者漸漸變成了某種澳洲民間英雄。「永恆」繼續出現，一年又一年，十年又十年。從 1932 到 1967 這三十五年間，「永恆」不停出現在雪梨街頭，以完美的書寫體寫下這個簡單的訊息超過五十萬次。

亞瑟·史塔斯（1885–1967）在絕望的環境中長大。出生於雪梨的內西區，十二歲時他是該州的受監護人，並在南部海岸的煤礦坑裡工作，直到因為酗酒遭到解雇。他的姊妹去當妓女，他和兄弟喝得爛醉。1916 年 3 月，他應徵入伍，成為澳洲帝國軍（Australian Imperial Force）到海外作戰，三年後因病退伍。1932 年時，史塔斯是個在街頭遊蕩的文盲、酒鬼和小偷。不過，同一年的 11 月，他無意中聽到牧師約翰·雷德利（John Ridley）的講道：「永恆，永恆，我希望我能對雪梨街頭的每個人發出或喊出這個詞。你們必須與永恆相遇，你們將在哪裡度過永恆？」這段話讓史塔斯頓悟。日後訪談時他說道：「永恆這兩個字一直在我腦中響起，我突然開始哭泣，我感受到來自主的一股強大力量，要我去寫下『永恆』這個詞。」雖然他是個文盲（可從他入伍單上的笨拙簽名看出），「『永恆』這個詞卻能以優美的銅版體流暢地書寫出來。我想不透，到現在還是想不透。」

1956 年初，雪梨郊區達令赫斯特（Darlinghurst）波頓街禮拜堂（Burton

Street Tabernacle）牧師萊爾‧湯普森（Lisle Thompson）向《週日電訊報》
（Sunday Telegraph）透露了史塔斯的身分。此處展示的照片是史塔斯後來接
受訪問時拍的，當時他正在雪梨杭特街（Hunter Street）的舊費爾法克斯大樓
（Fairfax building in Hunter）書寫「永恆」。在他的「急切狂熱」時期，他以
最快的速度可在一天之內寫下五十個「永恆」，花費他「一天六先令的粉筆
錢」。反諷的是，「永恆」塗鴉無法持久，平均只有三到六個月的壽命，而
且只有兩個留存至今。一個是寫在卡紙碎片上，送給朋友當禮物。另一個是
唯一留在原地的，一個幾乎不受人為干擾的位置——雪梨郵政總局鐘樓的大
鐘內側。

詹姆斯‧漢普頓的《第三層天寶座⋯⋯》和其他局外人藝術

JAMES HAMPTON'S THE THRONE OF THE THIRD HEAVEN...
AND OTHER OUTSIDER ART

歷史上知名的素人藝術家

　　「Outsider art」（局外人藝術）一詞出現於 1972 年，相當於法文的「art brut」（原生藝術），指的是由自學的「素人」藝術家創作的藝術，這群人完全獨立於主流藝術圈，也不受任何藝術風格影響。局外人藝術是內在世界的產物，創作者通常具有極端的心智狀態以及細密繁複、天馬行空的非傳統觀念。局外人藝術家是一種一人藝術運動，往往是運用自身發明的技巧，這類創意心靈的最佳代表，首推非裔美人局外人藝術家詹姆斯‧漢普頓（1909–64）。

漢普頓過著雙重人生。1945年從美國陸軍航空隊光榮退伍之後，他在華盛頓特區的聯邦總務署（General Services Administration）找到工友一職，每天都在打掃聯邦各單位的建築物。1964年，他因胃癌去世，死後人們才發現，工作之外的他，努力追求著截然不同的人生。1950年，他在華盛頓西北區偷偷租了一間車庫，並在接下來的十四年，打造了一百八十件宗教物品，材料主要來自他在清掃工作中撿拾到的廢棄垃圾。鋁箔、燈泡、紙板、金漆、窗玻璃與鏡子碎片、汽車零件、管線和電子配件——將這些材料組合起來，製作成講經壇、祭壇、冠冕和誦經台，並用耀眼的金色和鍍鉻做飾面。

漢普頓神祕難解的筆記本。

漢普頓寫道，他的靈感來自於神在他一生中的多次造訪，以及1931年的摩西顯靈，1946年的聖母顯靈，以及1949年杜魯門總統就職當天看到亞當顯靈。這些神蹟令他下定決心，要在華盛頓打造一座「耶穌紀念碑」，在人間複製耶穌習慣的天堂環境，以此迎接「耶穌再臨」。

這件作品大多取材自《啟示錄》的描述，包括金銀寶座以及坐在寶座上的長老們所戴的冠冕。這件作品的核心是主寶座本身，高二點一公尺，建在一張古董扶手椅上，搭配栗色坐墊。牆上的牌匾圍著文物排列，上面寫了先知和聖人的名諱，而「萬國千禧大會第三層天寶座」這幾個字眼，則是以手寫體的形式寫在文物上。

漢普頓戴著他的冠冕。

漢普頓將他的靈視細節記錄在一百零八頁的筆記本中，標題是《聖雅各：七時代書》（St James: The Book of the 7 Dispensation），筆記本身和那座紀念碑一樣耐人尋味。該書大部分是用一種尚待解碼的未知靈性語言所寫，但從其中的英文部分我們得知，漢普頓給自己的頭銜是「永恆之國特別計畫的指導」以及「聖雅各」，並記錄了上帝傳給他的新十誡。他希望自己的作品能被當地教堂當成教具，或者世界媒體也能留意到該件作品並將其中的話語廣傳出去，可惜事情並未這樣發展。反之，那件作品一直埋沒在他租來的小車庫裡，直到他去世。今日，它經過重新組裝，自1970年起就以輝煌之姿在史密森美國藝術館（Smithsonian American Art Museum）的宏偉環境中展示。《時代》雜誌藝評家羅伯·休斯（Robert Hughes）認為，《第三層天寶座……》「很可能是出自美國人之手最精采的靈視宗教藝術」。

218

左頁│阿洛伊絲‧科巴茲（Aloïse Corbaz, 1886–1964）是瑞士藝術家，在原生藝術或局外人藝術這個類型享有名聲。因為姊姊反對她的新戀情，於是將她送到德國，她在威廉二世國王的宮廷找到女家庭教師的工作。兩人發展出一段強烈的浪漫激情，當阿洛伊絲因第一次世界大戰爆發被迫返回瑞士之後，這份情感依然持續。1918年，她被診斷出患有精神分裂症，並發現上述戀情從頭到尾只存在於她腦海，她住進塞里精神病院（Hôpital du Cery），之後繼續幻想該段關係，並畫出許多相關作品。

上圖│1879 年 4 月，四十三歲的法國郵差斐迪南‧謝瓦（Ferdinand Cheval, 1836-1924）開始在法國的歐特西夫（Hauterives）打造理想宮（The Ideal Palace），材料是他每天送信過程中撿到的鵝卵石。三十三年後大功告成。理想宮內部刻了許多謝瓦的話，例如「一人作品」、「這是藝術以及能量」、「美夢的狂喜和努力的獎賞」、「農夫之夢」、「生命神殿」、「我從夢中創作出世界女王」，以及「想像宮殿」。

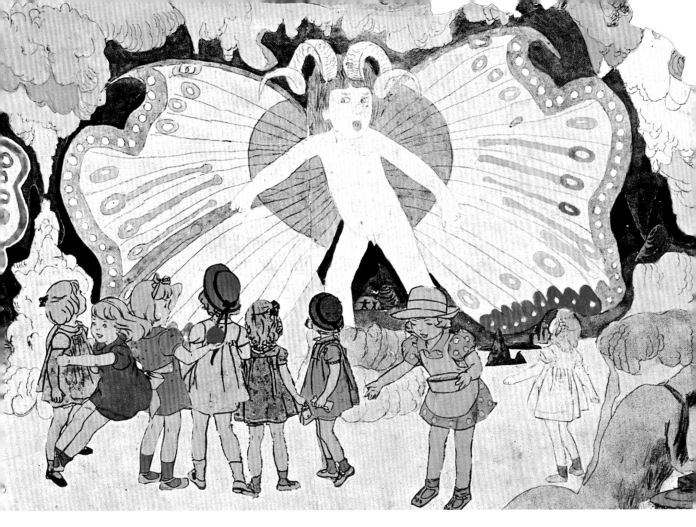

左頁│《十字架花園》Cross Garden，威廉‧卡爾頓‧萊斯（William Carlton Rice, 1930–2004），美國阿拉巴馬州普拉特維爾（Prattville）│萊斯是一位說話溫和的房屋油漆工，1960 年 4 月 24 日晚上，他感覺上帝治好了他的胃潰瘍。為了回報，萊斯花了四十年的時間在他一點二英畝的土地上建造一座《十字架花園》，多年來吸引了世界各地的許多參觀者。他賣出數百座塗了白漆的十字架，上面輕點了幾抹紅漆以及「地獄熱熱熱」之類的口號標語，並受到局外人藝術藏家的追捧。

上圖│亨利‧達格（Henry Darger, 1892–1973）是伊利諾州芝加哥一位不善社交的醫院看門人。達格死後，房東在他公寓裡發現了三百多張素描原作和水彩畫，其中有些寬達三公尺。這些畫作伴隨著一萬五千一百四十五頁、超過九百萬字的手稿，標題是《在虛幻國度由兒童奴隸叛亂所導致的格蘭德科 – 安傑利尼亞戰爭中的薇薇安女孩故事》（The Story of the Vivian Girls, in What Is Known as the Realms of the Unreal, of the Glandeco-Angelinian War Storm, Caused by the Child Slave Rebellion），內容講述七位女英雄的冒險，她們領導叛變對抗搶奪孩童的格蘭德里尼亞人（Glandelinians）。今日，達格已成為局外人藝術家最著名的範例，作品可賣到數十萬美元。

《藝術家之糞》，皮耶羅・曼佐尼

MERDA D'ARTISTA
PIERO MANZONI

沒人敢開的惡趣味罐頭

觀念藝術（conceptual art）出現於 1960 年代，抗拒藝廊、博物館和傳統主義者對合格藝術品的分類，這種知識叛變可追溯到 1910 至 1920 年代的達達主義者。觀念藝術一詞，是在 1967 年由藝術家索爾・勒維特（Sol LeWitt, 1928–2007）在《藝術論壇》（Artforum）的一篇文章中正式提出。但早在 1960 年代初，二十世紀最激進也最具創造性的一位藝術家，就在義大利將這條道路鋪平了，他就是皮耶羅・曼佐尼（1933–63），全名梅洛尼・曼佐尼・迪・奇歐斯卡・埃・波吉歐羅伯爵（Count Meroni Manzoni di Chiosca e Poggiolo）。

曼佐尼對傳統技法提出質疑之前，是以抽象藝術家的身分踏入這個圈子。1957 年，他去米蘭阿波里奈藝廊（Galleria Apollinaire）參觀伊夫・克萊因（Yves Klein, 1928–62）的展覽，他的發展與眼界自此有了天翻地覆的改變。克萊因的《單色命題，藍色時期》（Proposte Monochrome, Epoca Blu, 1957）展，展出十一幅幾乎一模一樣的藍色單色畫（參見第 227 頁），受到刺激的曼佐尼，在 1957 到 1963 年間，創作出他自己的《無色》（Achrome）系列，該系列全部採用無色材料，內容從塗上高嶺土與打底石膏的素白畫布，到裱框的原棉、兔毛皮和麵包。

隨後，曼佐尼用令人難以置信的想像力和挖苦搞笑的觀念主義原型想法，深入探討藝術作品的構成要素。1959 年，他開始製作他的充氣作品《空氣之體》（Corpi d'Aria），他將四十五顆氣球固定在三角架上，讓觀眾和買家自行吹氣，如果支付額外費用，可由藝術家本人幫忙吹氣。接著推出《神奇基座》（Magisk Sockkel, 1961），那是一組木頭基座，當觀眾站上去後，它們就變成了「活雕塑」。

類似的作品還有《世界之基》（Socle du Monde, 1961），一個大型基

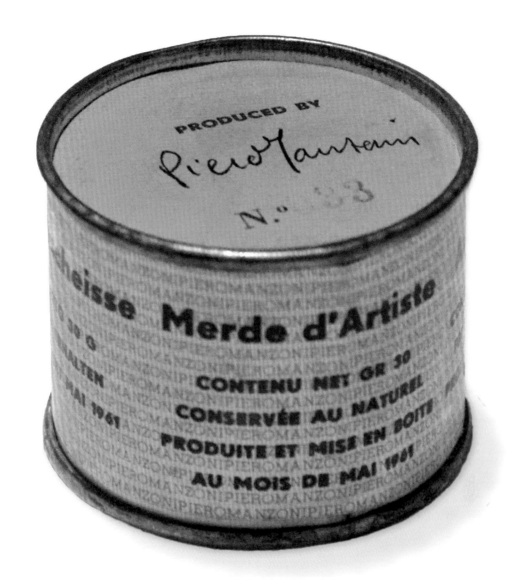

座上面刻有「世界之基，向伽利略致敬」的字樣，上下顛倒擺在丹麥海寧（Herning）的一處露天場地中，將整個世界變成一件藝術品。《超長之線》（*Linee dalla lunghezza eccezionale*, 1960–61）利用輪轉壓印機和一大罐墨水滴瓶在紙捲上畫出線條，這些線條最長可達七點二公里。這項計畫打算為世界上的每座大城製作一條《超長之線》，最後會封存於鋼管中保留在該地。如果將這些線條全部展開，串連起來，《超長之線》的總長度將和赤道一樣，可環繞地球一周。（可惜，計畫完成之前曼佐尼就去世了。）

Merda D'artista (1961), Piero Manzoni

《藝術家的呼吸》Artist's Breath，1960 ｜藝術家將氣球吹飽後，
聽憑它們逐漸消氣，卡在板子上，留下這樣的殘骸。曼佐尼說：
「我幫氣球吹氣時，是將我的靈魂吹進物件裡，使該物件成為永
恆。」

1961 年，在羅馬的拉塔塔魯加藝廊（Galleria La Tartaruga），曼佐尼開始在晃進藝廊的模特兒（和參觀者）身上簽名，並提供他們一份蓋了戳印的文件，代表他們正式成為《活雕塑》（Sculture viventi）這件作品的一部分。

同一年，曼佐尼製作了他最臭名遠播的作品：《藝術家之糞》。這是一系列三十公克的密封罐，限量九十個。每個罐子上都貼了一張用義大利文、英文、德文和法文書寫的標籤，說明罐子裡的內容物是曼佐尼自己的糞便：「藝術家之糞。內容物淨重三十公克。新鮮保存。1961 年 5 月生產裝罐。」每罐以黃金市價為定價（當時是三十七美元）。1961 年 12 月，他寫信給朋友本・沃捷（Ben Vautier）表示：「我樂見所有藝術家都來販賣他們的指紋，或者來比賽，看誰能畫出最長的線，或賣出最多糞便。」「如果收藏家想要一些屬於藝術家個人的私密物品，藝術家的糞便就是，那真的是他的。」曼佐尼的同僚恩里科・巴伊（Enrico Baj）聲稱，《藝術家之糞》是「對藝術圈、藝術家和藝術評論的挑釁嘲弄」。當時，曼佐尼的祖國正在經歷所謂的「義大利奇蹟」，戰後工業與商業發展的經濟繁榮。《藝術家之糞》是對這種消費主義和大量生產的挑釁，因為在當時的風氣下，藝術也日益被視為商品。

1963 年，心臟病奪走了曼佐尼的生命。如果他能活到二十一世紀，看到他的抗議罐頭被當成他所諷刺的商品那樣被販售，他是會感到厭惡或冷冷享受這個惡趣味呢？2000 年，泰特藝廊花了二萬二千三百五十英鎊從蘇富比買下一罐《藝術家之糞》。2007 年 5 月，另一罐《藝術家之糞》原作，以十二萬四千歐元的價格售出；2008 年 10 月，以九萬七千二百五十英鎊又賣出一罐。2015 年 10 月，佳士得將編號五十四的《藝術家之糞》拍出十八萬二千五百英鎊；2016 年 8 月，米蘭藝術拍賣會以二十七萬五千歐元的價格刷新這個紀錄。

曼佐尼最可能的反應，應該是波瀾不驚，因為他曾經說過，他製作這些罐頭就是為了彰顯「購買藝術品的大眾很容易輕信」。這或許和罐頭本身的內容物有關，當然，這問題一直都在：裡頭裝的真的是藝術家的糞便嗎？罐頭是鋼製的，所以無法用 X 光掃描，到目前為止，也沒人敢真的打開檢查，因為一旦開啟，價格就會暴跌。2007 年，和曼佐尼一起製作這些罐頭的阿哥斯提諾・波納魯米（Agostino Bonalumi, 1935–2013）表示，曼佐尼其實在罐頭裡裝了別的東西。「我可以向所有人保證，裡頭裝的只是石膏，」他寫道。「如果有人想驗證，就去驗證。」

《狗世界裹屍布》，伊夫‧克萊因

MONDO CANE SHROUD
YVES KLEIN

用裸女模特兒取代畫筆

　　故事是這樣的，它的男主角日後將成為美國藝評家彼得‧謝達爾（Peter Schjeldahl）口中「最後一個具有國際重要影響力的法國藝術家」，在他十九歲那年，他和兩個藝術家朋友躺在南法一處操場上，三人決定要瓜分世界。阿曼（Arman, 1928–2005）說他要大地；克洛德‧帕斯卡（Claude Pascal, 1921–2017）要話語。伊夫‧克萊因（1928–62）選擇以太，還象徵性地揮舞雙手在天空簽下名字。他對虛空以及「之間」的興趣，將推動他走過一輩子的創作生涯。

　　克萊因最知名的作品，是從 1949 年開始創作的近兩百張單色畫——1957 年的藍色系列更是聲名顯赫，因為他使用了一種特製的群青色，並申請了獨家使用的專利權，他將這顏色命名為 IKB ——「國際克萊因藍」（International Klein Blue）。克萊因不曾為這些單色畫取名或標註日期，但早期的作品紋理較為粗糙，可和後期作品做區別，1962 年克萊因去世後，遺孀羅陶特‧克萊因‧莫奎（Rotraut Klein-Moquay, 1938–）給每幅畫定了一個不同編號。克萊因說，畫布上這些素樸的藍色抽象，其背後的概念是想創造一扇「開放之窗，迎向自由，讓你有機會沉浸在不可估量的顏色存在中」。他認為他的藍色擁有一種接近純粹空間的特質，具有超越有形世界的無形價值。單色畫可「讓人看到絕對」，而他的使命之一，就是「將色彩從線條的牢籠中解放出來」。

　　不過，本章挑選的畫作雖然也屬於克萊因對抗畫筆線條限制的一部分，但並非單色畫系列，而是他後來的《人體測量》（Anthropométries）系列。在這件作品裡，他用裸女模特兒取代畫筆，在模特兒身上蘸滿顏料再將她們拖拉過畫布，當成他的「活畫筆」。　這樣的程序日後將轉變成行為藝術的早期形式。1960 年，克萊因在身穿正式晚禮服、品嘗開胃小菜的觀眾面前，指導了一次作畫課程，觀眾看著裸體女人被拖到畫布上，旁邊的音樂家演奏著克

Mondo Cane Shroud (1961) , Yves Klein

PREMIÈRE COMMUNION DE JEUNES FILLES CHLOROTIQUES
PAR UN TEMPS DE NEIGE

萊因創作的《單調交響曲》（*The Monotone Symphony*, 1949）。

在克萊因的提議下，一個義大利紀錄片小組拍了名為《狗世界》（*Mondo Cane*, 1962）的影片，記錄了一場這類表演，克萊因希望這部影片能推廣他的名聲，就像漢斯・納慕特（Hans Namuth）的照片推廣了傑克森・帕洛克（Jackson Pollock）或亨利－喬治・克魯佐（Henri-Georges Clouzot）的影片推廣了畢卡索那樣。

第 227 頁展示的《狗世界裏屍布》是為那部義大利影片製作的，克萊因指揮模特兒隨著攝影機的轉動起舞。三公尺寬的樹酯紗羅美麗驚人，散發著鬼魅般的氣質，彰顯出克萊因對以太的迷戀。雖然他很喜歡電影最初剪輯後所呈現的作畫過程，但後來經過重新剪輯，變成比較瑣碎挑釁和娛樂的調子，成為有史以來第一部以促銷為目的的「剝削」電影。1962 年 5 月 11 日，克萊因在坎城影展觀看《狗世界》的首映時，因為感覺受到羞辱而心臟病發；並在不久之後的 1962 年 6 月 6 日，因為冠狀動脈問題與世長辭。

2004年，美國明尼亞波利斯的沃克藝術中心（Walker Art Center）經過多年努力取得這件畫作，連同當初裝滿國際克萊因藍顏料，模特兒們在裡頭洗顏料澡並留下滿滿濺痕的大木盆一起典藏，做為繪畫和行為藝術史上的重要作品。

左頁上圖｜1882 年，巴黎作家朱勒・列維（Jules Lévy, 1857–1935）創立一個諷刺無禮的藝術運動，名為「不協調藝術沙龍」（Salon des Arts Incohérents），橫幅上寫著：「不會畫畫之人的繪畫展」。其中一位參展人是作家阿豐斯・阿萊（Alphonse Allais, 1854–1905），他畫了這件作品，一張純白的布里斯托繪圖紙，標題是：《暴風雪中年輕貧血女孩的第一次聖餐》（*First Communion of Young Anaemic Girls in a Blizzard*, 1883）。同樣受歡迎的還有他的《暴跳如雷的紅衣主教在紅海旁採番茄》（*Apoplectic Cardinals Harvesting Tomatoes by the Red Sea*, 1884），一個實心的紅色長方形；以及《目瞪口呆的海軍學員第一次看見你的蔚藍，噢，地中海！》（*Stupefied Naval Cadets Seeing Your Azure for the First Time, O Mediterranean!*, 1884），一個藍色長方形。

左頁下圖｜克萊因以藍色單色畫聞名，但我們可以將這類畫作的精神祖先從前衛藝術史回溯到這張插圖，出自醫生暨神祕學家羅伯・弗拉德（Robert Fludd, 1574–1637）的《雙宇宙……》（*Utriusque cosmi⋯*, 1617–21）。黑色正方形代表創世之光出現之前的空無狀態──一個空宇宙。

Mondo Cane Shroud (1961) , Yves Klein

皮耶・布拉索的藝術

THE ART OF
PIERRE BRASSAU

黑猩猩的畫

　　1964 年 3 月 7 日，《巴黎競賽畫報》（*Paris Match*）報導了 1964 年 2 月起在瑞典哥特堡（Göteborg）克里斯蒂娜藝廊（Gallerie Christinae）展出的一場前衛藝術，並以頭條新聞宣稱：「一位神祕畫家讓瑞典人震驚了！」這場展覽的焦點是英國、丹麥、奧地利、義大利和瑞典創作者的新作，但真正的明星卻是一位先前不為人知的法國畫家皮耶・布拉索，展覽並未透露他的生平細節。然而，他的藝術自己會說話。《哥特堡郵報》（*Göteborgs-*

230

Posten）的羅夫・安德柏格（Rolf Anderberg）滿腔熱情地寫道：「布拉索的筆觸強而有力，但也帶有明確的意志。他的筆觸彎轉出狂暴的嚴謹。藝術家皮耶展現出芭蕾舞者的細膩。」不過，並非每個人都是他的粉絲，有位評論家不屑道：「只有猴子才會畫出這種東西，」只是當時他並不知道，這段評論有多精準。

　　歐克・阿克瑟松（Åke Axelsson）是瑞典《哥特堡郵報》的記者，他覺得令人厭惡的並非抽象藝術本身，而是自以為是的評論家宣稱他們有能力分辨抽象藝術的好壞。既然如此，那唯一的做法，就是測試一下他們的自信是

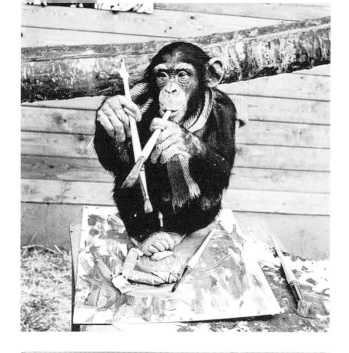

下圖│《納特·泰特：一位美國藝術家 1928–1960》 *Nat Tate: An American Artist 1928-1960*,（1998）封面│一位虛構藝術家的惡搞傳記，作者是威廉·波伊（William Boyd），1998 年他與共犯大衛·鮑伊（David Bowie）籌辦了一場派對，正式發行此書，派對上還展出那位假藝術家的假藝術品。（Nat Tate 這個名字是 National〔國家〕和 Tate Gallery〔泰特藝廊〕的組合）。在那個瘋狂的夜晚，整個藝術圈都被要了。

否禁得起考驗。於是，他到瑞典西部的布羅斯（Borås）造訪了布羅斯動物園（Borås Djurpark Zoo），並說服一位年輕管理員給一隻四歲大的西非黑猩猩彼得一些畫布和顏料，希望能激發牠的藝術靈感。事情一開始並不順利，彼得一直在吃顏料，牠覺得鈷藍色尤其美味，這或許可解釋為何牠偏愛在作品裡使用這個顏色。彼得將顏料塗在地板上，塗在管理員身上，偶爾甚至想把一些顏料弄到畫布上。香蕉可幫助牠集中注意力。在牠用最快速度作畫時，幾乎一分鐘可吃掉一根香蕉。

　　阿克瑟松挑出四幅看起來最像刻意而為的畫作，然後繞開滿地香蕉皮離開動物園，去籌備克里斯蒂娜藝廊的展覽。那場展覽風靡一時。「皮耶·布拉索」甚至以相當於今日六百英鎊的價格賣了一幅畫給一位私人藏家。過沒多久，阿克瑟松就揭開這場惡搞的始末。《時代》雜誌報導：「有人想用一隻猴子來取笑現代藝術。」而曾對布拉索作品大表推崇的記者羅夫·安德柏格，則只是聳聳肩。他說，彼得的作品「依然是那次展覽裡最棒的畫」。

1924年，一位沒有繪畫能力的文學學者暨美國普救派牧師（universalist minister）保羅・喬丹-史密斯（Paul Jordan-Smith, 1885–1971）以假名帕維爾・傑達諾維奇（Pavel Jerdanowitch）喬裝成一位俄國前衛派藝術家，並杜撰出「去輪廓主義」（Disumbrationism）這項「藝術運動」。他的動機為何？為了復仇。因為紐約獨立藝術家聯展（Exhibition of the Independents）的評審看不起他妻子技巧嫻熟的靜物畫，於是「傑達諾維奇」用他的原生畫作《是的，我們沒有香蕉》（Yes, We Have No Bananas）參加1925年的展覽，內容描繪一位太平洋島嶼的婦女將一串香蕉舉過頭頂。評審對該幅畫作讚譽有加，傑達諾維奇的畫作也持續贏得高度評價，甚至得到可與保羅・高更（Paul Gauguin）媲美的稱譽。最後，他在1927年於《洛杉磯時報》（Los Angeles Times）上將真相公諸於眾。

　　1969 年，彼得轉到切斯特動物園（Chester Zoo），在那裡度過退休生活，如今已離我們而去，但牠的名聲因為時不時出現的類似插曲而存活至今，例如 2005 年 12 月這起事件。德國報章報導，有人向薩克森－安哈特（Saxony-Anhalt）的莫里茨堡州立美術館（State Art Museum of Moritzbur）館長凱塔・施耐德博士（Dr Kajta Schneider）提出一件現代藝術作品，問她是否能辨識出藝術家的身分。經過仔細檢查，她表示，在她看來，那應該是恩斯特・威廉・奈（Ernst Wilhelm Nay, 1902–68）的作品，德國戰後藝術圈最重要的畫家之一。事實上，那張畫是由三十一歲的母黑猩猩邦姬（Banghi）畫的，哈勒動物園（Halle Zoo）的駐館藝術家（她顯然很愛畫畫，不過大多數作品都被她的伴侶薩特斯科〔Satscho〕毀了）。當真正的作者揭曉時，施耐德博士回道：「我確實覺得它看起來有點急就章。」

THE GETTY KOUROS
AND OTHER FAKES AND FORGERIES

贗品的爭議史與醜聞

　　偽造藝術品是個棘手問題。事實上，在某些時候，即便是在最負盛名的美術館或機構，你在牆上看到仰慕的畫作也很可能並非真品。2014 年，瑞士美術專家協會（Fine Arts Expert Institute, FAEI）以一份驚人報告做出結論，在全球市場中流通的藝術品，至少有一半是偽作。而且情況似乎只會越來越糟。

　　例如，2017 年，義大利熱那亞總督府（Palazzo Ducale）展出亞美迪歐・莫迪里亞尼（Amedeo Modigliani, 1884–1920）的二十一幅畫作，除了一幅之外，其他全是偽作。展覽關閉，畫作則交付當局處理。（法國的莫迪里亞尼專家馬克・雷斯特里尼〔Marc Restellini〕估計，有超過一千件莫迪里亞尼的偽畫在最頂層的市場裡流通。）2018 年 1 月，根特美術館（Museum of Fine Arts in Ghent）舉辦一場展覽，展出二十世紀俄國藝術家卡濟米爾・馬勒維奇（Kazimir Malevich, 1879–1935）和瓦希利・康丁斯基（Wassily Kandinsky, 1866–1944）的二十六件作品。後來發現每一幅畫都是贗品。同年 4 月，南法的艾提安・特胡斯美術館（Étienne Terrus Museum）發現，該館收藏的艾提安・特胡斯（1857–1922）有六成是偽作，總計八十二件。該館聘請的調查員指出，「當我的白手套掃過其中一幅畫的墨水簽名時，簽名竟然糊掉。」

以上是歐洲案例，但藝術贋品在世界各地都很猖獗。例如，2015 年在中國，廣州美術學院前圖書館長蕭元承認，他偷了一百四十三件藝術作品並用他自己製作的贋品替換。2004 到 2011 年間，他賣出其中一百二十五件，獲利三千四百萬人民幣，而他選擇留為己有的十八件原作，價值也高過七千萬人民幣。他怎麼辯解？每個人都這樣做啊。甚至連他的偽作都被掉了包。蕭元告訴廣州中級人民法院：「我知道其他人把我的畫換成他們的，因為我看得出來他們畫得很爛。」

2021 年 9 月，巴爾的摩沃特斯美術館（Walters Art Museum）前館長蓋瑞・維坎（Gary Vikan）告訴《紐約時報》，該館館藏有數百件贋品。「主要是 1902 年由創辦人亨利・沃特斯（Henry Walters）取得的古羅馬、中世紀和文藝復興作品。其中有些被當成米開朗基羅、提香和拉斐爾的作品賣給他。各機構心懷感激收下的捐贈品，事後證明有許多是贋品，不過它們還是有其功能。比方說，紐約大學與哈佛大學會利用高品質的贋品來教導藝術史的學生如何辨別真偽。」

懷疑文物造假是一回事；但要證明這項懷疑「證據確鑿」則是另一回事。今日持續被各方熱烈拉入真偽之爭的最有趣作品之一，是一尊兩公尺高的年輕男子裸體立像，以白雲大理石雕鑿而成，人稱《蓋提青年雕像》（對頁圖）。展覽的說明牌寫著：「希臘？約西元前 530 年，或現代贋品。」它擁有「青年雕像」（kouros）的所有特徵，這類雕像是用來再現青春的觀念，古希臘人通常將它們安置在神廟中，獻給諸神。

1985 年，蓋提美術館以九百萬美元的高價買下這件作品，一開始，並沒人懷疑它的原真性。一直要到學者開始去調查它的來源時，懷疑之霧才開始升起。這件作品是在 1983 年出現於市場上，由巴賽爾藝術經銷商吉安佛朗柯・貝齊納（Gianfranco Becchina）提供。蓋提美術館的古物典藏研究員伊里・佛雷爾（Jiri Frel）最終將它買下，並與一包文件一起收藏在位於馬里布（Malib）的蓋提別墅博物館（Getty

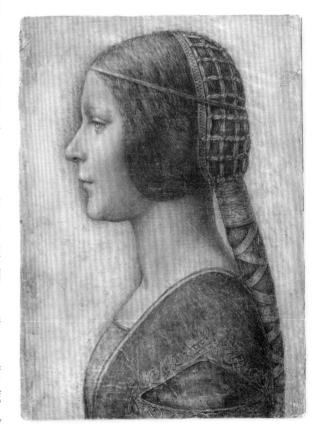

《美麗公主》La Bella Principessa。有些人宣稱這件作品是1495年左右，由達文西為碧安卡・瑪麗亞・斯福札（Bianca Maria Sforza, 1472–1510）繪製的肖像。但有些人認為，那是一位十九世紀初的德國藝術家模仿義大利文藝復興風格所繪製。雙方至今仍針鋒相對，爭執不休。

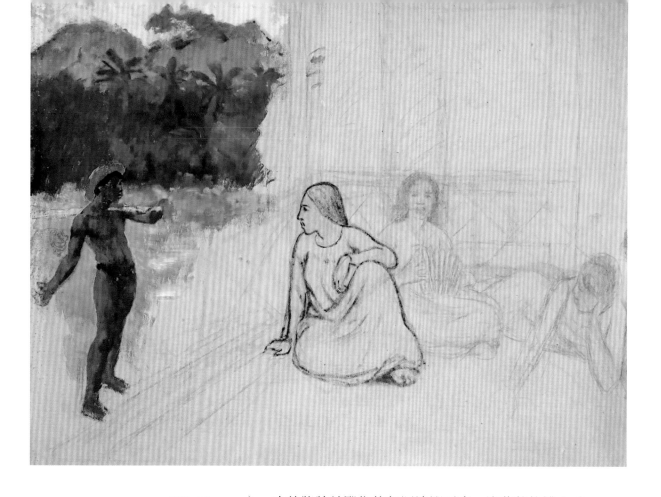

Villa Museum），文件將該尊雕像的起源追溯至尚·洛芬伯格博士（Dr Jean Lauffenberger），這位日內瓦收藏家是在 1930 年代從一名希臘藝術經銷商那裡取得的。文件裡還有一封信，出自 1952 年希臘雕刻專家恩斯特·蘭格洛茨（Ernst Langlotz）之手，內容談到該件雕像與雅典的阿納維索斯青年雕像（Anavyssos youth）很相似。一直要到後來才發現，1952 年那封蘭格諾茨信件上的郵戳，是 1972 年啟用的，而在支持該項說法的另一封 1955 年信件中提到的銀行帳號，則是在 1963 年開戶的。

　　儘管這些不一致的地方引發懷疑，加上這尊雕像融合了早期與晚期的風格，令人困惑。但到目前為止，也沒有人能做出結論，說這尊雕像是偽作。或許這些問題只是因為我們對希臘古風時期（Archaic period）的雕像所知有限，目前只有十一尊這類青年雕像留存至今。不過，2018 年，蓋提美術館已悄悄將《蓋提青年雕像》從公開展示中移除，只接受預約參觀。

出生於匈牙利的畫家埃爾米爾‧德‧霍里（Elmyr de Hory, 1906–76），是藝術史上製作最多藝術贋品的人物之一。第二次世界大戰從德國集中營存活下來之後，他旅居巴黎，展開創作畫家的生涯，卻發現自己擁有仿造大師風格的天賦，包括此處展示的莫迪尼亞尼。一般認為，他賣出的偽作超過一千件，受害買家包括世界各地的藝廊與美術館。

左頁｜《大溪地人》 *Tahitians*｜泰特藝廊收藏的這件作品，是1917年從傑出藝術史家羅傑‧弗萊（Roger Fry, 1866–1934）手上取得，後期印象派（post-impressionism）一詞就是由他提出。當初認為作者是保羅‧高更（Paul Gauguin, 1848–1903），但最近被列為偽作。2020年，法國藝術史家法布里斯‧傅曼努瓦（Fabrice Fourmanoir）開始對《大溪地人》的原真性表示憂慮，聲稱高更的構圖更為質樸。此說一出，由高更權威機構紐約維爾登斯坦普拉特納研究所（Wildenstein Plattner Institute）出版的「作品總錄」，就將該件作品除名。泰特藝廊宣稱，館方會「持續審查該件作品」。

MARINA ABRAMOVIĆ
AND PERFORMANCE ART

那些行為藝術家怪咖

行為藝術的核心是一種奇怪的矛盾體，它是觀念藝術最具體卻也最短暫的形式。視覺藝術中的行為表演至少可追溯到 1910 年代雨果・鮑爾（Hugo Ball）穿著怪異金屬裝所表演的「聲音詩」，以及達達運動其他的歌舞表演（參見第 198 頁），但一直要到 1970 年代才廣受使用並以藝術媒材的身分得到接受。行為藝術秉承達達精神，拒絕藝術慣例，同時為長久以來由藝術家以二維媒材所表現的觀念賦予具體的生命。

早期比較著名的行為藝術之一，是紐約藝術家維托・阿孔奇（Vito Acconci, 1940–2017）1969 年的《尾隨》（*Following Piece*）。阿孔奇會尾隨他步出曼哈頓公寓後碰到的第一位行人——有時只持續幾分鐘，有時可長達五個半小時。當那位陌生行人走進某個私人場所後，尾隨就告結束。阿孔奇的《尾隨》每日進行，持續一個月，每次都會用照片記錄並寫下報告。談起這項行動時，他說：「我幾乎不再是『我』，我為這項企畫服務。」

約瑟夫・波伊斯（Joseph Beuys）的行為藝術也很精彩，屬於激浪派（Fluxus）的一環，該派還包括約翰・凱吉（John Cage）以及小野洋子。以他 1974 年的《我喜歡美國和美國喜歡我》（*I Like America and America Likes Me*）為例，在這件作品裡，他飛到紐約，然後被救護車送到賀內布洛克藝廊（René Block Gallery），跟一隻土狼關在同一個房間裡長達三天。他睡在稻草床上，斷斷續續朝土狼丟擲皮手套。（土狼受到北美原住民崇拜，波伊斯的目的是要批判對於原住民文化的論述。）1976 年，安娜・蒙地埃塔（Ana Mendieta, 1948–85）探討了女性身體與自然景觀之間的關係，以及身為古巴流亡者的苦痛。展演《生命之樹》（*Tree of Life*）時，她在赤裸的身體上塗滿泥巴，雙臂高舉，背貼著一株活樹站了好幾小時。

出生於貝爾格勒的瑪莉娜・阿布拉莫維奇（1946–）以「行為藝術的老祖

《殘餘能量》，1980，瑪莉娜．阿布拉莫維奇與烏雷。

母」自稱，她曾說，她開始公開展演時，根本不知道有這種媒材存在。她的第一件國際性展演，是 1973 年在愛丁堡進行的《節奏十》（Rhythm 10），《節奏……》系列的第一件作品。她在作品中展演「俄羅斯遊戲」或「刀子遊戲」，也就是用一把刀在她的五指之間來回戳刺。只要刺到自己，她就會換一把新刀，直到備好的二十把刀子全部用完。接著，她會回放錄音帶上的表演，並試著以一種融合過去與現在的方式重演一次。該系列的第二件作品是《節奏五》（Rhythm 5, 1974），她跳進一個燃燒的星形大木框中間，癱倒在地上。隨著火焰越燒越近，她逐漸缺氧，一名醫生會在她暈倒時介入。失去意識令阿布拉莫維奇惱怒，於是她在二部曲的《節奏二》（Rhythm 2, 1974）中，注射一種治療緊張性抑鬱障礙的藥物，該種藥物會讓她保持清醒但肌肉劇烈收縮。休息十分鐘後，她服下一粒藥丸，那是讓精神分裂症患者陷入暴力狀態時鎮靜下來的處方藥。她的腦子變得一片空白，事後完全回想不起過去五小

時發生的事。在《節奏四》（*Rhythm 4, 1974*）裡，阿布拉莫維奇赤身裸體獨自待在一個房間裡，她靠近一只工業風扇，企圖從風扇口盡可能地吸入最多空氣，並因此再次失去了意識。

見第 239 頁的作品是《殘餘能量》（*Rest Energy, 1980*），由她和長期夥伴烏雷（Ulay）合作的行為藝術，在這件作品中，阿布拉莫維奇再次讓自己因為放棄控制而處於脆弱狀態。阿布拉莫維奇解釋道：「在《殘餘能量》中，我們用身體的重量拉住一支箭，箭頭指向我的心臟。我們在心臟處別了兩支小小的麥克風，可以聽到心跳聲。在作品進行期間，心跳聲越來越強烈，雖然長度只有四分十秒，但對我而言卻像是天長地久。所以，這真的是一場和全然信任有關的展演。」

1974 年瑪莉娜‧阿布拉莫維奇《節奏零》展演時所使用的物件。

《節奏零》（*Rhythm O*）是阿布拉莫維奇最為人所知的作品，舞台設在1974 年那不勒斯的莫拉工作室（Studio Morra）。桌子上擺了七十二個物件。有些能帶來歡樂（玫瑰、羽毛、蜂蜜、香水），有些會製造痛苦（手術刀、釘子、只有一顆子彈的槍）。民眾受邀與這些物件和阿布拉莫維奇互動，她被動地站在物件旁邊。她在說明牌上寫著：「桌上有七十二個物件，你可隨心所欲用在我身上。」「展演。我是物件。展演期間我負全責。時間：六小時（晚上八點到凌晨兩點）。」

當時在場的藝評家湯瑪斯‧麥克威利（Thomas McEvilley）報導道：「一開始很節制，

有人將她轉圈。有人將她的雙臂伸向空中。有人親密地撫摸她……進入第三小時，她身上的所有衣服都被刀片割掉。第四個小時，同樣的刀片開始割她的皮膚。有人劃破她的喉嚨，讓別人吸她的血……面對她的放棄意志，

以及其中所隱含的人類心理崩潰，觀眾當中開始出現一個保護性團體。當有人將一把上膛的槍抵著瑪莉娜的腦袋且握著她的手指準備去扣板機時，觀眾分成兩派打了起來。

阿布拉莫維奇事後說道：「我學到的教訓是，如果你把主導權交給觀眾，他們有可能殺了你。」

2010 年，她在紐約現代美術館以《藝術家在場》（*The Artist is Present*）這件傑出的行為藝術與耐力行為重溫了大眾的參與和投入。她坐在椅子上，邀請民眾依次輪流坐到她對面的椅子上。在靜默中，她接受他們的凝視。從三月到五月，將近三個月的時間，一天八小時，她與一千多名陌生人對視，其中有些人感動落淚。有些人只坐了五分鐘；有些人坐了一整天。阿布拉莫維奇認為，這類極端考驗耐力的長時間作品正是關鍵所在，可改變人們對時間的共同感知，並在體驗中與觀眾產生深刻的交流。展演期間，中庭永遠排滿觀眾。椅子從未空過。阿布拉莫維奇日後解釋道：「誰敢想像⋯⋯竟然會有人願意花時間就只是坐在那裡與我對視。這真是意料之外的驚喜⋯⋯人類真的很需要與別人實際接觸。」

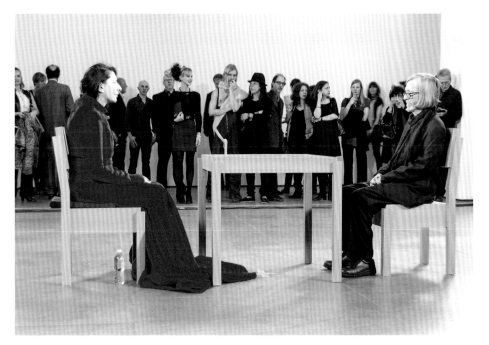

《藝術家在場》，2010，瑪莉娜・阿布拉莫維奇，紐約現代美術館｜她坐在那裡的時間加總起來超過七百小時。

《埃德蒙・德・貝拉米肖像》和其他人工智慧藝術

PORTRAIT OF EDMOND DE BELAMY
AND OTHER ART BY ARTIFICIAL INTELLIGENCE

ＡＩ比人更會畫？！

　　2018 年 10 月，紐約佳士得拍賣出第一件由人工智慧（AI）創作的藝術品，為歷史寫下新的一頁。低調的目錄上如此寫著：「《埃德蒙・德・貝拉米》，《貝拉米家族》（*La Famille de Belamy*）系列，生成對抗網路（generative

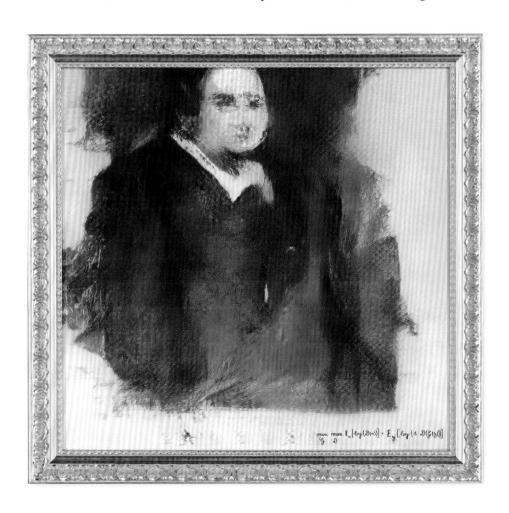

$$\min_G \max_D \mathbb{E}_x[\log(D(x))] + \mathbb{E}_z[\log(1 - D(G(z)))]$$

Adversarial Network）列印，畫布，2018。」七十公分見方，印在畫布上的彩現圖，圖中是一位看不出年代，沒有鼻子，只能見到一抹淡淡嘴唇的貴族紳士，以及作品背後的演算法「簽名」。估價介於七千到一萬美元。拍賣師的槌子落下時，成交價是四十三萬兩千五百美元。就像老一輩藝術經銷商常說的：「有些時候，作品的價值不在最好，而在最早。」

創作出《埃德蒙·德·貝拉米肖像》的演算法，也做為藝術家署名。

　　自從 2015 年谷歌展示了由該公司圖形查找軟體「深夢」（DeepDream）創作的藝術之後，以 AI 技術生成的影像便有了較為廣泛的用途。該軟體設計之初，是用來偵測臉部和其他圖形，據此將影像自動分類。不過後來發現，該軟體也能反向運作，如果運行的時間夠久，它的卷積神經網絡（Convolutional Neural Network, 簡稱 CNN）就能抓住某一特徵或圖形最微弱的暗示並予以增強，生成出最狂野的迷幻與超現實影像。這些結果儘管宏偉出色，但嚴格說來並無法以全新的影像自成一格，藝術圈也不太感興趣。

　　接著出現了生成對抗網路（Generative Adversarial Networks, 簡稱 GANs），早在 2014 年，伊恩·古德費洛（Ian Goodfellow）就對 GANs 大肆吹捧，認為它代表了神經網路的下一個演化階段。GANs 是近期人工智慧發展好幾次大躍進的幕後推手，利用互聯的處理節點層模擬人腦模式。與谷歌的深夢相反，GANs 可以透過大量輸入的訓練數據集進行學習，生產出全新的影像。

　　在《埃德蒙·德·貝拉米肖像》這個案例裡，演算法創作者的人類合作夥伴是法國藝術團體「昭顯」（Obvious），他們在程式中輸入一萬五千幅十四到二十世紀的肖像畫，為演算法上了一堂藝術史速成課，最後成品的古典風格外貌就是受此影響。演算法根據這些藝術影響，生成出新的影像，然後進行測試。這些圖片提供給另一個演算法，也就是 GAN 裡的「對抗」部分，該部分的任務就是找出人造影像與人工智慧影像之間的差異。有點像圖靈測試（Turing test），但對象是 AI 藝術家，它必須欺騙它的 AI 同僚，讓它們相信它的畫是人類心智的作品。《埃德蒙·德·貝拉米肖像》和貝米拉「家族」的另外十幅肖像都通過測試。

《神話學產物》 *Product of Mythology*，2020 ｜另一件 AI 原創藝術作品，風景與人臉不自然地扭合在一起，程式試圖從混亂的輸入材料中生產出有序的原創性。

「昭顯」團隊將這項運動稱為「GAN 主義」。2018 年，該團體成員雨果·卡賽樂–居普雷（Hugo Caselles-Dupré）告訴《藝術網》（*Artnet*）雜誌：「我們真心認為 AI 可以成為藝術的新工具。當相機在 1850 年出現時，只有高級工程師會使用，當時並沒人覺得它具有藝術潛質。我們認為目前就是這種情況，因為人們將我們視為工程師，但我們真心認為這類科技會越來越常運用在藝術領域。」「昭顯」拍賣成功的關鍵在於，經過巧妙包裝的藝術品概念。埃德蒙·德·貝拉米，以及「貝拉米」這個虛構的貴族家族的每個肖像成員，

都有自己虛構的身分。貝拉米家族這個名稱，是為了向先前提到的伊恩・古德費洛致敬──Goodfellow 翻成法文約莫就是 Bel ami，「好夥伴」的意思。

那麼，隨著機器興起，世界各地藝廊牆面掛滿人工「想像」的創造物，這是否預告了不可避免的人類滅絕？難道藝術的未來是演算法的專利嗎？不過目前，我們似乎沒什麼好害怕的，至少對 GANs 是如此。這項科技的潛力遠大於它目前的能力，因為要教導 GAN 執行一項新任務，必須把它先前學過的一切徹底清除，在這門科學裡稱為「災難性遺忘」（catastrophic forgetting）。也就是說，能畫出《埃德蒙・德・貝拉米肖像》的 GAN，並無法用風景畫或建築畫來擴大它的作品範圍。

在這本書中，我們看到藝術如何照亮了人類發展的高速公路，未來也將繼續如此。這本書所收藏的珍奇作品凸顯出人類想像力的深不可測，以及生活經驗中的混亂元素如何扮演創意加速器的角色。悲傷、天才、瘋狂、幽默、憤怒、執迷、熱情以及共同的情感連結──高效的計算系統永遠不會容忍也不會採用這些特質。藝術表達了我們是誰，最好的我們和最壞的我們。如果做不到這點，就不值得出現在畫布上。

左圖｜《大草原上的小屋》*Little House on the Prairie*，2020｜這件迷人的原創藝術品是由藝術 AI 公司（Art AI）的 AI 程式所生產，一棟白色小屋迸發出一座森林。

右圖｜《深夢蒙娜麗莎》*Deep-Dream Mona Lisa*，2021｜這張圖是芬雷（P.J. Finlay）在 ImageNet 這個平台上，利用阿雷卡薩・哥迪克（Aleksa Gordic）所寫的 VGG16 network 程式去做訓練，得出「深夢」的效果。

SELECT BIBLIOGRAPHY

精選參考書目

Armstrong, K. (2005) *A Short History of Myth*, London: Canongate

Arnason, H. H. (2003) *History of Modern Art*, Hoboken: Prentice Hall

Bayley, S. (2012) *Ugly: The Aesthetics of Everything*, London:
 Welbeck Publishing

Beard, M. & Henderson, J. (2001) *Classical Art from Greece to Rome*, Oxford: Oxford University Press

Benson, M. (2014) *Cosmigraphics*, New York: Abrams

Berrin, K. & Fields, V. M. (eds) (2010) *Olmec: Colossal Masterworks
 of Ancient Mexico*, New Haven: Yale University Press

Bondeson, J. (1997) *A Cabinet of Medical Curiosities*, London:
 I. B. Tauris Publishers

Buchholz, E. L. & Kaeppele, S. (2007) *Art: A World History*,
 New York: Abrams

Charney, N. (2018) *The Museum of Lost Art*, London: Phaidon Press

Cumming, R. (2020) *Art: A Visual History*, London: Dorling Kindersley

Davenport, C. (1929) *Beautiful Books*, London: Methuen & Co. Ltd

Davies, O. (2009) *Grimoires: A History of Magic Books*, Oxford: Oxford University Press

de Rynck, P. (2004) *How to Read a Painting: Decoding, Understanding and Enjoying the Old Masters,* London: Thames & Hudson

Dekker, E. (2013) *Illustrating the Phaenomena: Celestial Cartography
 in Antiquity and the Middle Ages*, Oxford: Oxford University Press

Dixon, A. G. (2018) *Art: The Definitive Visual Guide*, London:
 Dorling Kindersley

Ei, N. (2016) *Something Wicked from Japan: Ghosts, Demons
 & Yokai in Ukiyo-e Masterpieces*, Tokyo: PIE International

Farthing, S. (ed.) (2018) *Art: The Whole Story*, London: Thames
 & Hudson

Fleming, J. & Honour, H. (eds) (2009) *A World History of Art* (revised 7th edn), London: Laurence King

Ford, B. J. (1992) *Images of Science: A History of Scientific Illustration*, London: British Library

Foster, H. & Krauss, R. (2016) *Art since 1900: Modernism · Antimodernism · Postmodernism*, London: Thames & Hudson

Gerlings, C. (2020) *100 Great Artists: A Visual Journey from Fra Angelico to Andy Warhol*, London: Sirius Entertainment

Goldberg, R. (2018) *Performance Now: Live Art for the 21st Century*, London: Thames & Hudson

Gombrich, E. H. (2007) *The Story of Art*, London: Phaidon Press

Gompertz, W. (2012) *What Are You Looking At?: 150 Years of Modern Art in the Blink of an Eye*, London: Viking

Govier, L. (2010) *One Hundred Great Paintings*, London: National Gallery

Grovier, K. (2018) *A New Way of Seeing: The History of Art in 57 Works*, London: Thames & Hudson

Hartnell, J. (2018) *Medieval Bodies: Life, Death and Art in the Middle Ages*, London: Profile Books

Holzwarth, H. W. (ed.) (2020) *Modern Art. A History from Impressionism to Today*, Cologne: Taschen

Houpt, S. (2006) *Museum of the Missing: A History of Art Theft*, New York: Sterling Publishing

Hughes, R. (1991) *The Shock of the New: Art and the Century of Change*, London: Thames & Hudson

Irving, M. (2018) *1001 Paintings You Must See Before You Die*,
 London: Cassell

Janson, H. W. (1991) *History of Art* (4th edn), Hoboken: Prentice Hall

Kampen-O'Riley, M. (2001) *Art Beyond the West*, London: Laurence King

Kleiner, F. S. (ed.) (2019) *Gardner's Art through the Ages: A Global History*, Boston: Cengage

Maclagan, D. (2009) *Outsider Art: From the Margins to the Marketplace*, London: Reaktion Books

Marks, A. (2010) *Japanese Woodblock Prints: Artists, Publishers and Masterworks: 1680-1900*, Tokyo: Tuttle

Murray, L. & Murray, P. (eds) (1997) *The Penguin Dictionary of Art and Artists*, London: Penguin

Prinzhorn, H. (2019) *Artistry of the Mentally Ill: A Contribution to the Psychology and Psychopathology of Configuration*, Eastford: Martino Fine Books

Stauble, C. (2015) *The Paintings that Revolutionized Art*, London: Prestel

Stokstad, M. & Cothren, M. (2017) *Art History* (6th edn), London: Pearson

Strong, R. (1983) *The English Renaissance Miniature*, London: Thames & Hudson

Thompson, J. (2006) *How to Read a Modern Painting: Understanding and Enjoying the Modern Masters*, London: Thames & Hudson

Vasari, G. (2008) *The Lives of the Artists*, Oxford: Oxford University Press

Wojcik, D. (2016) *Outsider Art: Visionary Worlds and Trauma*, Jackson: University Press of Mississippi

PICTURE CREDITS
圖片出處

untitled, XIXth century, lead pencil on paper, 36 x 23 cm, photo: Claudine Garcia, Atelier de numérisation – Ville de Lausanne, Collection de l'Art Brut, Lausanne; **p202 left** Albin Dahlström, the Moderna Museet, Stockholm; The Hilma af Klint Foundation, Stockholm; **p202 right** public domain; **p203** Madge Gill (1882-1961), *Untitled,* 1950s. Private Collection. Bridgeman Images / Photo © Christie's Images; **p204** public domain; **p205** Edward Brooke-Hitching; **p206** Salvador Dalí (1904-1989), *The Persistence of Memory,* 1931. © Salvador Dalí, Fundació Gala-Salvador Dalí, DACS 2022. Location: Museum of Modern Art, New York, USA. Photo: Bridgeman Images; **p208** Sheila Legge (1911-1949) *Trafalgar Square Performance,* 1936; **p209 left** Salvador Dalí (1904-1989), *The Persistence of Memory,* (detail) 1931. © Salvador Dalí, Fundació Gala-Salvador Dalí, DACS 2022. Location: Museum of Modern Art, New York, USA. Photo: Bridgeman Images; **p210 top** Man Ray, Indestructible Object, 1923, remade 1933, editioned replica 1965. © Man Ray 2015 Trust / DACS, London 2022; **p210 bottom** Jean Miró (1893-1983), *Carnaval d'Arlequin (Carnival of Harlequin),* 1924-1925. © Successió Miró / ADAGP, Paris and DACS London 2022. Location: Albright-Knox Art Gallery, Buffalo, NY, USA, Room of Contemporary Art Fund, 1940. Photo Bridgeman Images; **p211 top** René Magritte, *The Lovers,* Paris 1928, © ADAGP, Paris and DACS, London 2022. Location: The Museum of Modern Art, New York Gift of Richard S. Zeisler; **p211 bottom** Dorothea Tanning (1910-2012), *Eine Kleine Nachtmusik* 1943. © ADAGP, Paris and DACS, London 2022. Tate Purchased with assistance from the Art Fund and the American Fund for the Tate Gallery 1997. T07346; **p212** Alamy; **p213 top** Yorck Project; **p213 bottom** Alamy; **p215** Fairfax Media, Australia: Arthur Stace (1932-1967), AKA Mr Eternity, The Sydney Morning Herald 03/07/1963. Photo by Trevor Dallen; **p216** Wuselig, wikipedia.co.uk; **p217 top** Smithsonian Museum; **p217 bottom** public domain; **p218** Aloïse, "Napoléon III à Cherbourg" from Collection de 'Art Brut, Lausanne. Copyright Association Aloïse Corbaz; **p219** Otourly; **p220** Carol M. Highsmith, Library of Congress; **p221** Alamy; **p223** Jens Cederskjold; **p224** Piero Manzoni (1933-1963), *Artist's Breath,* 1960. © DACS, 2022. Tate T07589, Presented by Attilio Codognato 2000; **p227** Yves Klein, *Suaire de Mondo Cane (Mondo Cane Shroud),* 1961. 274.32 x 300.99 cm overall. Medium: pigment, synthetic, resin on gauze. © Succession Yves Klein c/o ADAGP, Paris and DACS, London 2022. Collection Walker Art Centre, Minneapolis, Gift of Alexander Bing, TB Walker Foundation, Art Center Acquisition Fund, Professional Art Group I and II, Mrs Helen Haseltine Plowden Dr Alfred Pasternak, Dr Maclyn C Wade, by exchange with additional funds from the TB Walker Acquistion Fund, 2004; **p228 top** Bibliothèque nationale de France; **p228 bottom** Wellcome Collection; **pp230-31** Henrik Johansson; **p232 top** Åke Axelsson; **p232 bottom** Edward Brooke-Hitching; **p233** public domain; **p234** The J. Paul Getty Museum, **p235** www.suite101.com; **p236** Vukan Vujović /Facebook; **p237** Elmyr de Hory; **p239** Alamy; **p240** Alamy; **p241** Andrew Russeth https://commons.wikimedia.org/wiki/File:Marina_Abramovi%C4%87,_The_Artist_is_Present,_2010_(2).jpg; **pp242, 243** Obvious Art Collective; **p244** Courtesy of ART AI (https://www.artaigallery.com/); **p245 left** Courtesy of ART AI (https://www.artaigallery.com/); **p245 right** P. J. Finlay; **pp248-249:** Metropolitan Museum of Art.

ACKNOWLEDGEMENTS

致謝

我要向本書創作過程中提供必要協助的所有人士表達深深的感激之情：灰狗文學（Greyhound Literary）的Charlie Campbell；西蒙與舒斯特出版社（Simon & Schuster）的Ian Marshall；感謝Laura Nickoll與Keith Williams又一次的美麗設計；以及Joanna Chisholm、Liz Moore、Henrik Johansson和藝術AI公司。感謝家人的支持；感謝Daisy Laramy-Binks、Alex 和 Alexi Anstey、Matt, Gemma 和 Charlie Troughton、Kate Awad、Katherine Anstey、Katherine Parker、Georgie Hallett、Thea Lees、Clive Stewart-Lockhart和Ruth Millington；感謝我在QI的朋友：John, Sarah 和 Coco Lloyd、Piers Fletcher、James Harkin、Alex Bell、Alice Campbell Davies、Anne Miller、Andrew Hunter Murray、Anna Ptaszynski、Dan, Fenella 和 Wilf Schreiber以及Sandi Toksvig。

瘋狂美術館

作者	愛德華‧布魯克希欽｜EDWARD BROOKE-HITCHING
譯者	吳莉君
封面設計	許晉維
內頁版型	白日設計
內頁構成	詹淑娟
文字編輯	鄭麗卿
企劃編輯	葛雅茜
校對	吳小微

行銷企劃	蔡佳妘
業務發行	王綬晨、邱紹溢、劉文雅
主編	柯欣妤
副總編輯	詹雅蘭
總編輯	葛雅茜
發行人	蘇拾平

出版　　原點出版 Uni-Books
　　　　Facebook: Uni-Books 原點出版
　　　　Email: uni-books@andbooks.com.tw
　　　　新北市231030新店市北新路三段207-3號5樓
　　　　電話：（02）8913-1005 傳真：（02）8913-1056
發行　　大雁出版基地
　　　　新北市231030新店市北新路三段207-3號5樓
　　　　24小時傳真服務 （02）8913-1056
　　　　讀者服務信箱 Email: andbooks@andbooks.com.tw
　　　　劃撥帳號：19983379
　　　　戶名：大雁文化事業股份有限公司

初版一刷　2024年 3月
二版二刷　2024年 7月

定價　　880元
ISBN　　978-626-7338-73-5（平裝）
ISBN　　978-626-7338-71-1（EPUB）

國家圖書館出版品預行編目 (CIP) 資料

瘋狂美術館 / 愛德華．布魯克希欽 (Edward
Brooke-Hitching) 著；吳莉君譯 . -- 初版 . --
新北市：原點出版：大雁文化事業股份有限
公司發行, 2024.03

252　面；20*23　公分

ISBN 978-626-7338-73-5(平裝)

1.CST: 藝術史 2.CST: 世界史

909.1　　　　　　　　　　　113000796

The Madman's Gallery by Edward Brooke-Hitching
"Traditional translation Copyright © 2024 by Uni-Books, a division of And Publishing Ltd.
"Original English language edition Copyright © 2022 by EDWARD BROOKE-HITCHING
Traditional Chinese characters edition arranged with SIMON & SCHUSTER UK LTD. through Big Apple Agency, Inc., Labuan, Malaysia